미술 속으로 산책

미술 속으로 산책

할아버지가 손자에게
들려주는 미술 이야기

정 창 환 지음

추천의 글

조일상(동아대학교 명예교수, 전 부산시립미술관장)

오늘의 우리는 초고속 인터넷과 메타버스로 연결되는 무한의 변화 속에 살고 있습니다. 급변하는 현대사회 속에서 일상의 삶을 살아가는 우리에게 예술이 주는 풍요로움이 얼마나 소중한 것인지는 느껴 본 사람들은 모두 잘 알 것입니다. 그러나 그동안 한국의 산업화를 위해 불철주야로 달려온 세대는 예술의 풍요로움을 누리고 즐기는데 적지 않은 어려움이 있었습니다.

이제 우리 사회는 예술을 향유하고 그 아름다움을 나눌 수 있는 한 걸음 발전된 사회가 되었습니다. 그리고 오늘, '할아버지가 손자에게 들려주는 미술 이야기'라는 부제를 달고 『미술 속으로 산책』이라는 제목의 책이 세상에 나오게 되었습니다.

저자인 정창환 님은 50여 년 가까이 판사와 변호사 직을 수행하시는 틈틈이 미술작품을 관람하고 수많은 미술 관련 서적을 탐독해 온 분입니다. 한평생 법조인의 길을 걸어오신 저자의 미술에 대한 남다른 관심이 현직에서의 바쁜 일상 속에서도 오랫동안 꾸준히 끊이지 않고 이어져 온 것입니다.

그는 은퇴를 하게 되자 서가를 정리하며 오랫동안 읽어왔던 미술 관련 책들과 화집들에 관한 아름다운 기억을 되돌아보게 되었다고 합니다. 그리고 자신이 그 작품들을 접하며 누려왔던 미술의 아름다움을 손자들에게, 그리고 우리에게 전하고자 애정 어린 글쓰기를 시작하게 되었습니다. 아름다운 명화 작품들을 보며 마음이 풍요로워졌던 본인의 소중한 경험을 독자들에게 전하며 그 감동을 함께 느껴보기를 제안하는 이 수고로운 글쓰기는 그렇게 시작되어 이렇게 한 권의 소중한

책으로 엮어지게 되었습니다.

　부제처럼 '할아버지가 손자에게 들려주고 싶은 미술 이야기' 보따리가 바로 이 책입니다. 미술 전문가가 아닌 이들도 쉽게 작품에 다가갈 수 있도록, 책 전반에 걸쳐 '미술 읽기'가 흥미롭게 펼쳐져 있습니다. 저자는 고전 명화에서 현대회화까지 동서양의 명화들을 두루 언급하며 일반 대중들이 궁금해할만한 보편적인 의문들을 설명하고, 작품의 배경과 그 시대의 역사까지 자세히, 그리고 쉽게 이야기를 하고 있습니다.

　특히 미켈란젤로의 '천지창조'를 설명하는 글에서는 전문가 못지않은 역사적 배경과 재미있는 해설을 곁들여 르네상스 최고의 작품을 쉽게 이해할 수 있도록 독자를 이끌어주므로 매우 유익합니다. 또한 추사 김정희의 걸작인 '세한도' 편에서는 김정희의 제자, 이상적과의 이야기를 엮어가며 작품을 보다 더 깊이 이해할 수 있도록 길잡이를 되어주고 있습니다.

　미술을 설명할 때 주로 언급하는 미학적 해석이나 기호학, 표상학에 기반을 둔 전문적인 내용들은 자칫 일반대중의 흥미를 잃어버리게 만들 수도 있지만, 이 책에 담긴 내용은 누구나 한 번쯤은 가져봤을 법한 궁금증에 대한 답변을 함께 담고 있으므로 다음 장이 절로 궁금해지고, 잘 읽혀집니다. 그래서 '미술 속으로 산책'은, 건강한 미소를 지으며 가까이 산책 나가듯이 즐겁게 걷고 돌아와, 책의 마지막 장을 덮을 수 있게 해주는 신선한 미술 안내서입니다.

　저자는 우리의 일상이 아름다운 그림과 함께하며 풍요로워지기를 바라며 이렇게 큰 역할을 해내신 것입니다. 부디 많은 분들이 이 책을 읽어 보시길 권합니다. 미술로의 산책을 통해 이웃과 더불어 아름다움을 나누려는 저자의 노고에 깊은 감사의 마음을 전합니다.

책 머리에

　은퇴를 앞두고 서가를 정리하다 보니 미술 관련 해설서가 적잖이 눈에 띄었다. 그대로 없애버리거나 창고에 넣어두려 하니, 책 속에 담긴 그림이나 조각품 사진이 너무 아까워서 그렇게 할 수가 없었다.

　그래서 고민 끝에 곧 대학에 입학할 손자들의 교양을 함양하는 데 쓰면 좋겠다는 바람을 담아, 먼저 내가 언급하고 싶은 작품들을 골라내고 짬 날 때마다 그 작품에 따른 해설을 나름대로 붙여 책으로 펴내기로 마음먹었다.

　그리고 입시공부에 찌든 손자들이 미술에 대해서는 전혀 문외한일 것이니, 어떻게 하면 작품을 감상하는데 흥미를 갖게 하고 미술작품 감상이 취미가 될 수 있도록 해줄 수 있을지, 작품을 보는 안목을 높이는 방법을 생각해보았다.

　먼저 부담 없이 내가 쓴 책을 즐겨 읽도록 작품을 배열하고 해설을 쉽게 하는 것이 급선무였다. 그래서 장르를 가리지 않고 내가 가장 좋아하고 그래서 쉽게 해설할 수 있는 작품 넉 점을 골라 먼저 해설을 곁들였다.

　그렇게 한 다음 서양화, 동양화, 조각을 순서대로 앉히고 장르별로 분류하고자 했다. 그리고 같은 장르 안에서는 시대순으로 편집하고자 노력했다.

　그런 의도로 처음에 순서를 잡아보았으나, 전문가가 아니다 보니 장르별로 분류하는 것이 쉬운 일이 아니었다. 특히 서양 풍경화는 우리 전통 산수화와는 달리 배경에 등장하는 인물들의 자세나 표정을 중요하게 생각하는 터라, 풍경화인지 인물

화인지 구별하기도 어려웠다. 또 같은 화사의 그림을 두고 장르별로 달리하는 것보다 함께 설명하는 것이 좋다고 여겨질 때는 함께 두고 해설을 곁들였다.

시대순으로 배열한다고 했지만, 비슷한 시대의 것은 그 순서를 정하기도 어려웠고 또 더 좋은 그림은 그보다 못한 그림보다 약간 시대가 뒤떨어져도 먼저 해설을 하고 싶어졌다. 그리고 역사화는 그림의 제작연대보다 배경이 된 역사의 순서를 따랐다. 이렇게 해놓고 보니, 아무런 원칙 없이 책을 편집한 것이 아닌가 하는 느낌마저 들기도 한다. 그러나 큰 틀에서 보면 순서가 있고, 또 이렇게 편집하는 것이 문외한들이 지루하지 않게 미술을 감상할 수 있는 방편이 될 것이라고 자위해본다.

될 수 있는 대로 문외한이 이해할 수 없는 미술 전문 용어는 그대로 쓰지 않고 풀어쓰고자 노력했다. 미술은 그것을 전공하는 전문가들이나 특권계층에 속한 사람들의 전유물이 아니라, 일반 서민 대중들도 즐길 수 있어야 한다. 이 책이 미술의 대중화에 조금이라도 도움이 될 수 있다면 다행으로 여기겠다.

2021년 겨울
해운대 동백섬에서 정창환

차례

3부 　조각

I 서양화

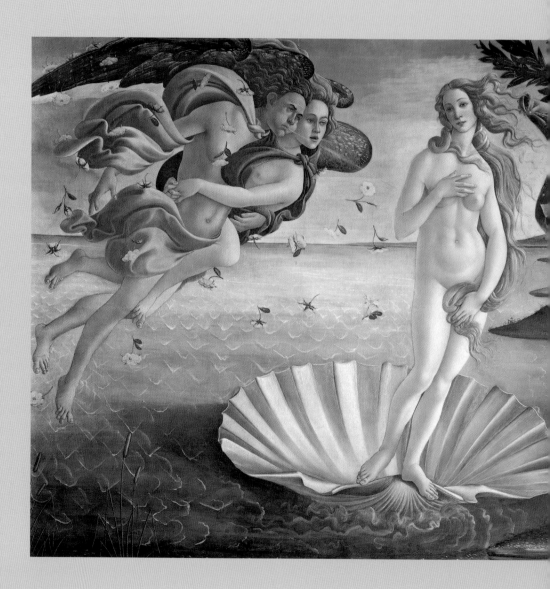

프리드리히 / 비토리오 마테오 코르코스 / 산
드로 보티첼리 / 미켈란젤로 / 레오나르도 다
빈치 / 마사초 / 티치아노 베첼리오 / 마티아
스 그뤼네발트 / 파르미자니노 / 라파엘로 산
치오 / 자크 루이 다비드 / 장 레옹 제롬 / 클
로드 로랭 / 에마뉘엘 고틀립 로이체 / 테오도
르 제리코 / 외젠 들라크루아 / 피터 폴 루벤
스 / 장 오노레 프라고나르 / 메리 커셋 / 무
명(레오나르도 다빈치의 제자) / 로소(미켈란
젤로의 제자) / 조르조네 / 티치아노 / 렘브란
트 반 레인 / 프랑수아 제라르 / 에드워드 번
존스 / 앵그르 / 안데르스 소른 / 오귀스트 르
누아르 / 장 레옹 제롬 / 리카르드 베리 / 귀
스타브 카유보트 / 존 앳킨슨 그림쇼 / 조르주
피에르 쇠라 / 폴 세잔 / 빈센트 반 고흐 / 클
로드 모네 / 필립 윌슨 스티어 / 피에로 디 코
시모 / 알브레히트 뒤러 / 한스 홀바인 / 얀
반 에이크 / 페테르 파울 루벤스 / 조지 가워
/ 렘브란트 반 레인 / 모리스 캉탱 드 라투르
/ 벤저민 윌슨 / 프란시스코 데 고야 / 토머스
게인즈버러 / 헨리 레이번 / 안젤리나 카우프
만 / 프란스 할스 / 제임스 티소 / 조르주 드
라 투르 / 빌헬름 함메르쇠이 / 제임스 휘슬
러 / 귀스타브 쿠르베 / 아메데오 모딜리아니
/ 프레드릭 칼 프리스크 / 오귀스트 톨무슈 /
존 화이트 알렉산더 / 앙리 드 툴루즈 로트렉
/ 윌리엄 메릿 체이스 / 밀레 / 구스타프 클림
트 / 암브로시우스 보스하르트 / 빈센트 반 고
흐 / 오딜롱 르동 / 헬리 푸젤리 / 에드바르트
뭉크 / 조지 프레더릭 와츠 / 키르히너 / 앙리
마티스 / 파블로 피카소 / 피에트 몬드리안 /
마르크 샤갈

프리드리히Caspar Daved Friedrich (1774-1840)

백회의 절벽 / 안개 바다 위의 방랑자

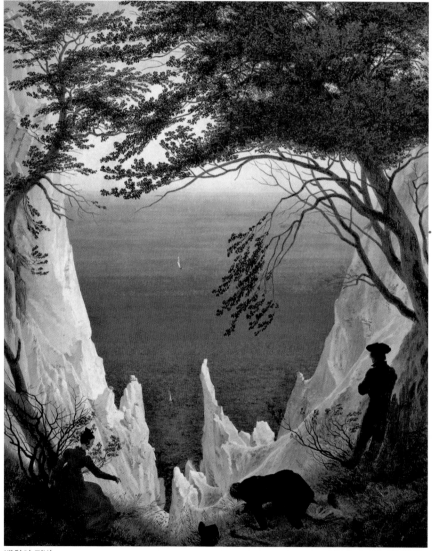

백회의 절벽

이 풍경화를 보면 시원하고 가슴이 확 트인다. 붉은 바위, 푸른 바위는 더러 본 적이 있지만, 흰색 바위는 이 그림에 나오는 바위밖에 보지 못했다. 고드름처럼 삐죽이 산봉우리들이 솟아 있는 절벽 사이로 바다가 펼쳐져 있다.

모자를 벗은 사나이는 대자연의 신비에 압도되었는지 엎드려 경의를 표하고 있다. 그가 내려다보는 낭떠러지는, 발을 잘못 디뎌 굴러떨어지는 날에는 죽을 수도 있을 것 같아 아찔하다.

끝없이 펼쳐지는 무한의 바다는 인생의 돛단배들이 멀리 있는 목적지를 향해 항해하는 험난한 세상과도 같다. 이 그림으로 보면 잘 보이지 않지만, 원본 그림에는 흰 돛을 단 배들이 화면 앞쪽과 중간에 어렴풋이 보이고 세 번째 배는 수평선에서 아물거리며 사라지는 장면이 그려져 있다. 감상자에게 잘 보일 수 있도록 배를 조금만 더 크게 그렸으면 좋지 않았겠나 싶다.

나뭇가지에 가려진 투명한 하늘은 빛과 대기로 가득 차 신의 권능과 영원을 상징한다. 멀리 있는 바다는 하늘과 태양의 빛깔이 반영되어 있다. 바다는 모든 생명의 근원으로 끝이 보이지 않는 수평선 너머 무한으로 이어진다. 앞쪽에 보이는 바다에는 하늘과 나무 그림자가 투영되어 청색과 녹색이 녹아 있다. 이는 인간의 무한한 갈망을 보여주는 듯하다. 오랜 세월 풍화작용으로 마모된 흰 절벽과 나무들과 풀은 생성과 퇴화의 반복이 끝없이 이어지고 있다는 것을 보여준다. 나무 아래 둥지에 기대어 생각에 잠긴 사람은 다가오는 인생의 숙명을 명상하는 것 같다.

이 그림을 그린 프리드리히는 독일 낭만파 화가로 삶과 죽음, 신의 창조와 영원한 삶을 주제로 한 그림을 많이 그렸다. 그는 마흔네 살이 되던 1818년에 스물다섯 살인 물감 제조업자의 딸 캐롤린 볼메르와 결혼한 후, 이 그림의 배경인 북해의 뤼켄 섬에 갔다. 그때 동생 크리스티안과 함께 갔는데, 시간이 흐른 뒤에 그때를 회상하며 머릿속에 남아 있는 정경을 그린 것이라고 한다.

이 그림은 상징적인 풍경화로 흰색의 두 바위가 마주 보고 서 있는 것과 바위 앞

에 있는 두 그루의 나뭇가지가 서로 얽혀있는 것이 부부의 애정을 뜻하는 듯하다. 잡풀이 자란 산자락에 붉은 드레스를 입고 앉아 있는 여인이 화가의 부인이고, 모자를 벗고 깎아지른 듯한 절벽 아래를 엎드려 내려다보고 있는 사나이는 화가의 동생이며, 오른쪽 나무 아래 팔짱을 끼고 베레모를 쓴 나그네는 화가 자신이다.

카스파르 다비드 프리드리히는 이 그림처럼 바다와 절벽을 잘 표현해 이 그림 외에 〈안개 낀 바다 위의 방랑자〉라는 그림도 널리 알려져 있다. 큰 포부를 품은 한 사나이가 자신의 이상을 실현할 곳을 찾아 방황하다가 드디어 산의 정상에 올랐다. 첩첩이 안개 속에 파묻혀 있는 산봉우리들, 저 멀리 펼쳐져 있는 바다를 보며 사나이는 다시 한번 자신의 의지를 굳게 다짐하고 있는 것 같다.

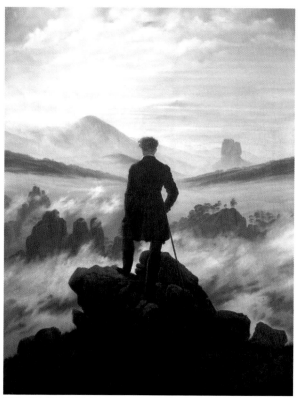

안개 바다 위의 방랑자

비토리오 마테오 코르코스 Victorious Matteo Corcos (1859-1933)

작별

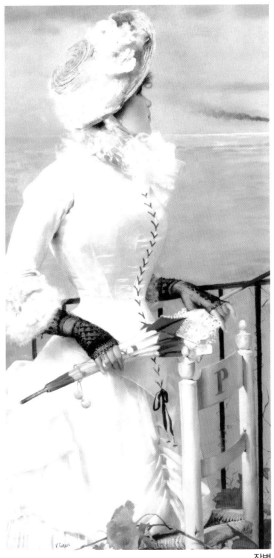

작별

지금까지 많은 작품을 봐왔으며, 그 작품들 속에서 멋진 여인들도 많이 보았다. 그런데 내가 본 수많은 작품 속에 등장하는 옷을 입은 여인 중에서 가장 멋진 여인을 꼽아보라고 한다면, 〈작별〉이 작품에 등장하는 여인을 주저하지 않고 꼽게 된다.

부둣가에 서 있는 이 여인은 참으로 이름답다. 얼굴도 미인일 뿐만 아니라, 패션 감각도 탁월하다. 몸매에 딱 맞는 하얀 상·하의를 차려입고 비단으로 만든 꽃과 리본을 장식한 모자를 쓰고 있는데, 검은색 레이스 장갑 아래 비치는 희고 고운 여인의 손이 청색과 흰색 무늬의 파라솔을 가볍게 쥐고 있는 모습은 참으로 멋지다. 그야말로 머리 꼭대기부터 발끝까지 멋을 부리지 않는 곳이 없다. 150년 전에 그린 그림이지만, 그 패션이 오늘날에 견주어 보아도 조금도 뒤지지 않아 보인다.

이 멋진 여인이 바다 저 멀리서 연기를 뿜으며 다가오는 배를 바라보는 모습은 더욱더 매력적이다. 이 그림의 제목은 〈작별〉이며 그림 속의 여인이 부둣가에서 정든 사람을 떠나보내거나, 헤어지는 정경이라고 한다.

그러나 나는 이 그림을 볼 때마다 '작별'이라는 제목 보다 '마중'이라고 하는 것이 더 좋지 않을까 싶다. 그림 속 여인의 표정이 이별한다는 아쉬움보다 오히려 즐거워 보이며 그 눈빛이 기대에 가득 차 있는 것처럼 보이기 때문이다. 그리고 여자들이 작별할 때는 대개 불편하지 않을 정도로 간편하게 꾸미지만, 그리운 사람을 만날 때는 시간을 두고 한껏 옷매무새를 치장하지 않는가 말이다.

여인의 시선은 연기를 뿜으면서 다가오는 배를 바라보고 있다. 내 눈에는 그 모습이 배를 타고 오는 그리운 사람을 만날 것이라는 기대에 잔뜩 부풀어 있는 것처럼 보인다. 이 그림을 그린 화가는, 유대계 이탈리아 인 비토리오 마테오 코르코스이다. 그는 고전주의 화가로 인물화를 많이 그렸다. 이 그림은 그의 대표작이다.

산드로 보티첼리|Sandro Botticelli (1445~1510)

비너스의 탄생

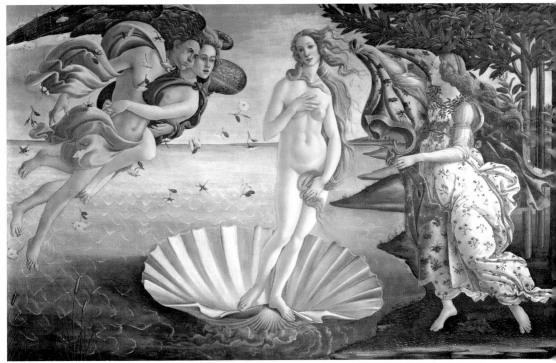

비너스의 탄생

　신화 속에 나오는 인물 중에서 서양 사람들에게 가장 인기 있는 신은 미의 여신 비너스이다. 그리스·로마 신화를 보면, 미의 여신 아프로디테비너스가 올림포스산에 있는 신들이 사는 곳에 나타나자 남신男神이나 여신이나 모두 그 아름다움에 질려 숨을 못 쉬는 바람에 쥐 죽은 듯이 고요했다고 한다.

　그리스 신화에 의하면, 하늘의 신인 우라노스가 자식들을 죽이자 부인인 대지의 여신 가이아가 크게 화가 나서 아들인 크로노스에게 아버지인 우라노스에게 복

수할 것을 명했다. 그러자 크로노스는 아버지인 우라노스의 생식기를 잘라 바다에 버렸는데 그 주위에 생겨난 물거품 속에서 태어난 이가 바로 비너스이다.

보티첼리는 르네상스 때 피렌체의 거장이었다. 피렌체에서 제일가는 부호인 메디치 가문의 로렌초 디 피에르 프란체스코가 자신의 결혼기념일에 맞춰 그림을 그려줄 것을 의뢰해 그린 것이 바로 이 그림이라고 알려졌지만, 정확하지는 않다. 보티첼리는 우아하고 아름다운 미의 여신을 그렸으며, 이 그림은 그의 또 다른 작품 〈봄 프리마베라〉와 함께 메디치 가문의 별장에 보관되어 있었다.

그림 속에서 비너스는 이상하리만큼 몸무게를 의식할 수 없을 정도로 신기루처

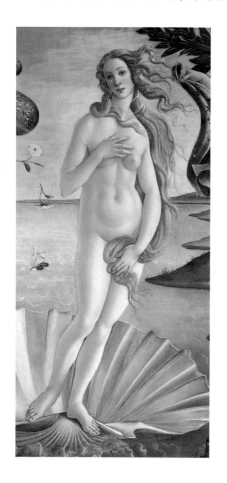

럼 떠 있는 것 같다. 그녀는 지적이고 영적인 아름다움의 구현이다. 진실이 숨김없이 드러나는 것처럼 비너스는 거품에서 태어나 실오라기 하나 걸치지 않은 채 조개껍데기 속에 실려 있는데, 바람의 신 제피로스가 자신의 연인, 클로리스를 안고 입으로 산들바람을 불어주니 성스러운 키프로스 섬에 도착하게 된다. 그러자 계절의 여신 호라이가 그 세 자매 중에서 봄의 여신인 탈로가 꽃무늬로 수놓은 비단 망토를 들고 마중 나온다. 비너스는 수줍은듯이 젖가슴을 손으로 가리며 움추리고 있는 것 같지만, 자신의 육체미를 은근히 과시하는 것 같기도 하다.

인물화가들은 이런 비너스의 표정을 두고 방금 처녀성을 잃어 애석해 하는 여인의 표정이라고 한다.

보티첼리는 비너스가 큰 조개 모형의 배에서 오른발을 약간 들고 뭍에 내리는 듯한 모습을 택했다. 독수리 날개를 달고 있는 바람의 신 제피로스와 그의 연인은 산들바람을 불어 장미 꽃송이가 떨어지게 해 온 누리를 향기롭게 해준다. 비너스의 금발이 바람에 나부끼고 호라이의 머리카락과 치맛자락도 바람에 나부낀다.

아랫부분을 가리려는 동작 때문에 비너스의 어깨는 아래로 처지고 왼팔은 약간 어색하게 길다. 그리고 옷을 입고 있는 호라이의 몸과는 대조적으로, 비너스는 긴 체구에 이슬만 먹고 자란 듯이 날씬하다. 화가는 순결한 이상적인 아름다움 속에 감성적인 육체미를 살짝 드러냈다.

이 그림의 모델은 피렌체에서 재색이 뛰어나다고 소문난 시모네타이다. 그녀가 죽자 아름다운 얼굴을 차마 가릴 수가 없어서 얼굴을 가리지 않은 채 장례를 치르니 죽은 얼굴이 더 아름다웠다고 한다. 시모네타는 제노바의 유력한 카타네온 가문 출신으로 피렌체에서 메디치 가문과 우호 관계가 두터운 베스푸치 가문 마르코와 결혼한 여자였다. 그런 명문가 며느리를 모델로 삼아 그림을 그릴 수 없었으므로 보티첼리는 그녀가 죽은 후 그녀의 미모를 연상하며 이 그림뿐만 아니라, 여러 그림을 그렸다.

시모네타는 스물두 살 어린 나이에 세상을 떴다. 그녀가 죽고 난 뒤 그의 시댁인 베스푸치 가문과 메디치 가문에서 그의 재색을 못 잊어 그녀를 모델로 삼아 그림을 그려달라고 요청했다. 생전에 시모네타는 피렌체에서 가장 유명한 화가인 보티첼리에게 '나는 당신의 비너스가 되고 싶다'고 말했다 하니, 사후에 그녀의 꿈이 이루어진 셈이다. 일설에 의하면 시모네타는 자신이 폐결핵으로 곧 죽을 것을 예상하고 보티첼리의 모델이 되어 주었다고 한다.

보티첼리는 평생 독신으로 살았는데, 시모네타와 같은 여인을 만나지 못해서 그러한 것이 아닌가 싶다. 보티첼리는 유언으로 자신의 시신을 시모네타 무덤이 있는 곳에 묻어달라고 했다고 한다.

미켈란젤로Michelangelo di Buonarroti Simoni (1475-1564)

천지창조 / 최후의 심판

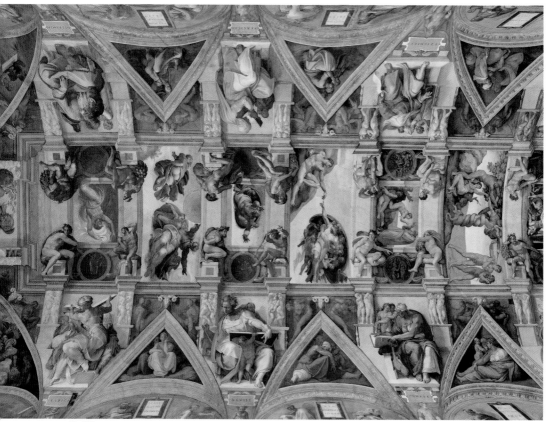

천지창조

　르네상스 시대 3대 미술가로 다빈치, 미켈란젤로, 라파엘로를 꼽는다. 그리고 일반적으로 그중에 제1인자는 가장 연장자인 다빈치라고 한다. 그런데 작품의 질과 양으로 말하면 미켈란젤로가 제1인자가 아닌가 싶다.

　미켈란젤로는 조각 작품으로 〈피에타〉 상과 〈다비드〉 상 같은 대 걸작품을 남겼

는데, 회화에서도 천재적인 소질을 드러내어 인류 문화유산으로 영원히 남을 작품을 그렸다. 그것은 로마 시스티나 성당 천장벽화인 〈천지창조〉와 성당 뒷벽에 있는 〈최후의 심판〉이다.

교황 율리우스 2세는 자신의 무덤 조각 작업을 하고 있던 미켈란젤로를 불러 시스티나 성당 천장벽화를 그리게 했다. 시스티나 성당은 율리우스 2세의 삼촌인 전 교황 식스투스 4세가 자신의 치적을 남기기 위해 이름을 붙인 곳이다. 구약성서에 나오는 솔로몬 성전 규격에 따라 지었는데, 지금도 새 교황을 선출할 때는 이 성당에 모여서 한다.

미켈란젤로는 베드로 성당을 지은 건축가 브라만테의 모함에 의해 자신이 이 천장벽화를 그리게 된 것이라고 했다. 브라만테는 조각가인 미켈란젤로에게 천장벽화를 그리게 하면 반드시 실패할 것이고, 그러면 그때 자신의 고향 후배인 라파엘로에게 이 일을 맡기기 위해 그렇게 했다고 한다.

미켈란젤로는 1508년에 시작해 4년 동안 작업을 하며 일반인은 말할 것도 없고 교황도 출입하지 못하게 했다. 천장 밑에 받침대를 세워 위로 쳐다보고 그렸으니 그 고생이 오죽하였겠는가. 얼굴에는 온갖 물감이 흘러내려 피부병이 생기고 몸은 하프처럼 휘어졌다. 항상 고개를 위로 제치고 그렸기 때문에 목이 잘 굽혀지지 않고 굳어지는 참으로 고통스럽고 고된 작업이었다. 초인적인 정신력과 육체력과 예술의 혼이 결합되어야만 가능한 일이었다.

드디어 1512년 10월 31일, 시스티나 성당에서 교황이 미사를 집전한 후 일반에게 작품이 공개되었을 때 모두 다 깜짝 놀랐다. 화가 라파엘로마저 크게 감탄했다고 한다. 이 천정벽화 중에서도 〈아담의 창조〉와 〈아담과 이브의 타락〉이 특히 널리 알려져 있다.

〈아담의 창조〉 중에 나오는 하느님은 긴 수염을 가진 율리우스 2세의 무서운 얼굴을 닮았다고 한다. 하느님은 아기 천사들에게 둘러싸여 폭풍처럼 하늘에 나타나

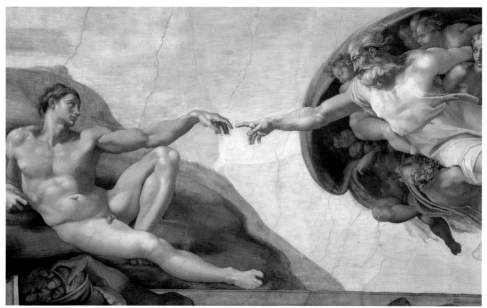

아담의 창조

왼팔에 이브를 안은 채 오른쪽 팔을 뻗어 둘째 집게손가락을 아담의 왼쪽 집게손
가락과 맞대고 있는데, 그 모습이 흡사 새 생명을 충전하는 것처럼 보인다.

이브는 하느님이 창조하고 있는 장래 자신의 짝에 대해 호기심을 갖고 긴장한
모습으로 바라보고 있다. 이 점은 성경과 다르다. 성경은 하느님이 아담을 창조하
고 나서 아담의 갈비뼈 하나를 떼어내어 이브를 만들었으며, 자기의 형상대로 인
간을 창조한 후, 피조물인 아담과 이브를 보고 스스로 걸작이라고 평했다고 한다.
그런데 이렇게 그린 까닭은 화면에 이브를 넣기 위해서인 것 같다.

아담은 힘없이 늘어진 자신의 손가락에 힘찬 하느님의 손가락이 닿자 하느님으
로부터 육체와 생명을 부여받았다. 그리스 고전 조각 같은 아름다운 육체를 가진
아담은 하느님이 불어 넣어준 생명의 힘으로 서서히 몸을 움직여 감사하는 표정으
로 하나님을 바라본다. 하나님과 아담이 마주 바라보는 눈빛과 생명을 전수하는
손과 손이 신령스럽게 느껴진다.

천지창조 중 〈아담과 이브의 타락〉에서는 아담과 이브가 금단의 열매를 따 먹는 장면과 그들이 하느님의 심판에 따라 낙원에서 추방되는 장면이 함께 묘사되어 있다. 사람의 얼굴과

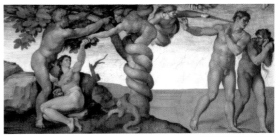

아담과 이브의 타락

뱀의 몸을 가진 사탄이 따주는 선악과를 받은 아담과 이브의 모습이 참으로 아름답다. 그런데 이 또한 성경의 내용과 다르다. 성경에서는 이브가 사탄의 유혹을 받아 먼저 금단의 열매를 따 먹고 아담에게 따주는 것으로 되어 있는데, 화면의 구도와 남자의 능동성과 여자의 수동성을 나타내기 위해서 이렇게 표현한 것 같다.

하느님의 심판으로 칼을 휘두르는 천사에 의해 쫓겨나는 아담과 이브는 어느새 눈가에 주름 진 늙은 모습으로 번뇌와 공포에 가득 차 있다. 낙원에서 쫓겨나는 아담과 이브는 비참해 보인다. 목을 칼로 치려는 천사를 두 팔로 막으며 도망치는 아담에게 의지해 화를 피하려는 이브는 잔뜩 겁에 질려 있다.

미켈란젤로가 이 천장 벽화를 그린 후, 교황은 시스티나 성당 제단 뒷벽에 〈최후의 심판〉을 그리도록 명령했다. 이 그림은 천국에 대한 인간의 갈망과 지옥의 공포를 생생하게 표현하고 있다. 〈천지창조〉를 그릴 때 미켈란젤로는 낙관적이었지만, 〈최후의 심판〉을 그릴 때는 몹시 염세적이었다. 그리고 성화임에도 하느님을 비롯한 모든 사람을 나체로 그려 마치 나체의 향연을 보는 것 같다.

천사의 무리를 데리고 최후의 심판관으로 군림하는 하느님은 손을 들어 하늘과 땅에 있는 모든 창조물을 부숴버리고 저주하는 듯하다. 영적으로 부족한 인간은 자신들의 무거운 죄에 휘말려 근심에 찬 육체는 대지에 속박되어 있다. 인간은 스스로 구원할 능력이 없으므로 천사들의 부축을 받아야 천당에 올라갈 수 있다.

미켈란젤로는 이 작품에 등장하는 인간의 모습을 어떤 작은 몸짓 하나조차 빠뜨

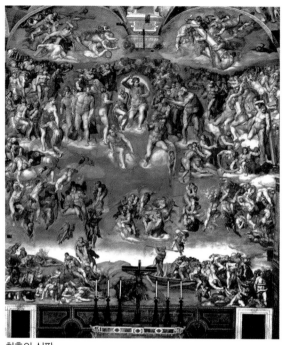
최후의 심판

리지 않고 생동감있게 표현하려고 애썼다. 요한계시록에 언급한 일곱 천사가 땅끝 모든 구석에 있는 죽은 자들을 심판의 나팔로 부르는 것을 볼 수 있다. 그 천사들과 함께 다른 두 천사가, 사람들이 과거의 삶을 읽고 인정하며 스스로 심판 할 수 있도록 책을 펼쳐 들고 있다.

나팔 소리에 모든 무덤이 열리고 죽은 자들이 땅에서 나타난다. 천사들이 부는 승리의 나팔 소리를 들으며 인간의 형상을 한 하느님은 오른손을 힘차게 머리 위로 들어 의인을 천국에 올리도록 하고, 구부러진 왼팔은 악인을 지옥으로 보내는 지시를 하고 있다. 그는 단호한 표정으로 악한 자를 불 속으로 몰아넣도록 한다. 그의 판결에 따라 하늘과 땅 사이에 있는 천사들은 그의 거룩한 명령을 집행하고 있다. 그의 오른편에 있는 천사들이 의로운 자를 도와주기 위해 달려가고, 왼편에 있는 천사들은 대담하게 천국으로 넘어오려는 악한 자들을 땅으로 밀어내고 있다. 악귀들은 간악한 자들을 심연으로 끌고 간다. 그 아래, 지옥으로 가는 뱃사공 카론이 배를 탄 악인들을 후려갈기고 있다.

그림 가운데 있는 성인들은 하느님을 영광스럽게 한 순교자의 징표를 심판관에게 각각 보여준다. 성 안드레아는 십자가를, 성 바르톨로메오는 벗겨진 자신의 살가죽을, 성 라우렌시오는 불로 달군 석쇠를, 성 불레이스는 달군 쇠 빗을, 성 카타

리나는 갈고리가 달린 바퀴를, 성 베드로는 열쇠를 들고 있다.

〈최후의 심판〉에는 인간들을 한 손으로 쳐부술 수 있을 것 같은 심판관 앞에서 전율하는 인간의 모습이 그려져 있다. 볼품없이 크고 비꼬인 몸은 흉물스러워 보인다. 살갗을 동물 껍질 벗기듯이 칼로 벗겨 순교 당했다는 바르톨로메오의 얼굴은 화가 자신의 자화상이라고 한다. 하느님에게 '제가 왜 이렇게 고통을 당해야 합니까?' 하고 항의하는 것 같다. 인간의 심판관인 하느님과 바르톨로메오로 표현된 미켈란젤로는 헤비급 레슬링 선수 두 사람이 겨루고 있는 것처럼 보인다.

〈최후의 심판〉 작품에는 공포와 증오가 가득 차 있다. 특히 오른쪽 맨 아래 그려진 지옥에는 뱀에 몸이 칭칭 감긴 채 성기가 물린 남자가 있다. 인간의 성적 방종에 대한 하나님의 가혹한 심판을 보여주는 것 같다.

미켈란젤로가 처음 〈최후의 심판〉을 그렸을 때는 등장인물들이 모두 나체였는데, 훗날 일부를 천으로 가리게 되었다고 한다. 건축가 브라만테가 건물을 완성하지 못한 채 사망한 후, 미켈란젤로는 교황 바오로 10세가 맡긴 베드로 성당의 돔 외 설계를 완성하고 1564년 로마에서 사망했다. 그의 시신은 고향 피렌체로 보내어졌으며 성대한 장례식을 치르고 나서 산타클로스에 묻혔다.

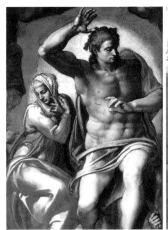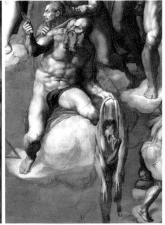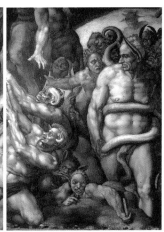

최후의 심판

레오나르도 다빈치Leonardo da Vinci (1452-1519)

최후의 만찬 / 담비를 안고 있는 여인

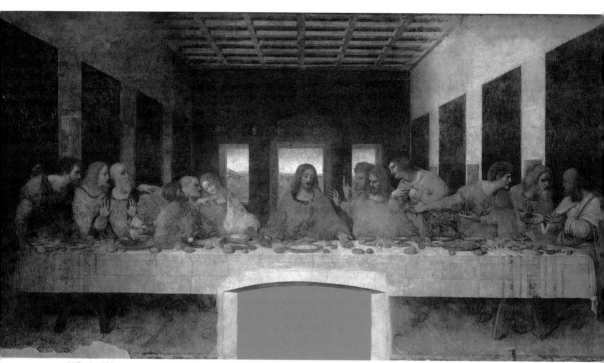

최후의 만찬

후세에 이름을 남긴 화가가 르네상스 시대에 수없이 많았지만, 그중에서도 레오나르도 다빈치는 뛰어나다. 그가 남긴 여러 작품 중에서 〈최후의 만찬〉이 최고다.

이 작품은 1495년부터 1498년까지 밀레네의 산타 마리아 델레 그리치에 있는 수도원 식당에 걸려 있었다. 그 후 손상된 부분 및 퇴색된 부분을 닦아내느라 자리를 옮긴 외에는 지금까지 같은 자리에 있다.

성경에 나오는 최후의 만찬을 소재로 한 그림들은 많다. 그런데 그 그림들이 대

부분 예수가 빵과 포도주를 들고 '이는 내 몸이요 내 피다'라고 선언하는 장면을 그린 것인데 비해, 다빈치의 작품은 그와 달리 '너희 중의 하나가 나를 팔 것이다'라고 폭탄선언을 한 후 제자들이 당황해하며 동요하는 장면을 극적으로 표현했다.

가로로 있는 긴 직사각형 식탁 한가운데 예수그리스도가 앉아 있고, 좌우로 여섯 명의 제자가 있으며 그 여섯 명이 다시 세 명씩 그룹으로 나뉘어 있는데, 그 모든 사람이 연결되어 감정의 회오리바람이 이는 만찬장의 분위기를 잘 보여준다.

다빈치는 예수와 제자들 개개인을 섬세하게 묘사했을 뿐만 아니라, 그들이 보여주는 모든 표정과 몸짓이 극적인 효과를 드러낼 수 있도록 세심하게 배려했다. 괴테가 지적했듯이 등장인물들의 몸 구석구석을 생동감 있게 그려낸 덕분에 각각의 사람들이 지닌 정서와 열정, 생각이 신체의 움직임에 민감하게 반영되어 있다.

자연스러워 보이는 제자들의 위치도 사실은 다빈치가 치밀하게 배치한 것이다. 먼저 그리스도 오른쪽 첫 번째 자리에는 예수가 가장 사랑했던 제자 요한이 앉아 있고, 성질 급한 수제자 베드로는 누가 배신자인지 물어보려고 요한의 어깨를 잡은 채 일어서고 있다. 베드로가 식사 때 쓰는 칼을 쥔 채 칼자루 앞에 있는 가룟 유다의 옆구리를 갑자기 건드리자, 유다는 기절할 듯이 놀라 넘어지며 소금 그릇을 엎지른다. 다빈치는 이 장면을 통해 멋진 긴장 효과를 냈다.

유다 뒤에 있는 베드로의 동생 안드레아는 열 손가락을 펴며 놀라움을 표시하고 그 뒷좌석에 있는 요한의 큰 형 야고보는 팔을 펴 베드로의 어깨에 손을 대고 있다. 그들은 다 예수의 참다운 제자들로 만찬 식탁 맨 끝에 서서 식탁을 두 손으로 잡고 몸을 지탱하고 있는 바르톨로메오와 무리를 이루고 있다.

요한에게 손을 뻗은 큰 야고보는 베드로에게 손을 뻗어 처음 세 사람과 다음 세 사람의 그룹을 이어주고 있다. 그리스도의 왼편에는 예수를 많이 닮은 예수의 동생 작은 야고보가 비극을 예감한 듯 양팔을 벌린 채 공포에 휩싸여 있다. 이 야고보 뒤에서 의심 많은 도마가 집게손가락으로 머리를 가리킨다. 그 곁에 있는 필립

보는 가슴에 두 손을 얹고 자신은 아니라고 말하는 것 같다.

이 세 사람 다음에 마태오가 왼쪽으로 두 팔을 뻗고 있다. 작은 야고보의 동생 유다는 갑작스러운 사태를 믿을 수 없다는 듯이 한 손으로 식탁을 짚고 다른 손으로 식탁을 내리칠 듯이 들어 올린다. 식탁 맨 끝에는 시몬이 대단한 위엄을 보이며 앉아 있다. 유다태오와 시몬은 같은 날 순교해 기념 축일이 같다.

〈최후의 만찬〉은 작품의 내용뿐만이 아니라 형식으로도 걸작이다. 한정된 비좁은 공간에 열두 명이나 되는 제자들의 모습을 섬세하게 다 그려 넣었다. 그는 제자들의 동작을 통해 여유 있고 넓은 공간을 확보했으며, 원근법과 채색을 이용해 넓은 공간과 조화를 이루었다. 이 그림에는 빛이 뒷창문을 통해 들어오는데 창문 너머로 시골의 아름다운 저녁 풍경이 보인다. 바깥에서 들어오는 빛의 명암과 그림자에 따라 그리스도와 열두제자들이 입은 옷들이 서로 색채의 조화를 이루고 있다. 〈담비를 안고 있는 여인〉은 그 당시 권력자였던 루도비코 스포르차 왕자의 정부인 세실리아 갈레라니를 그린 것이라고 한다.

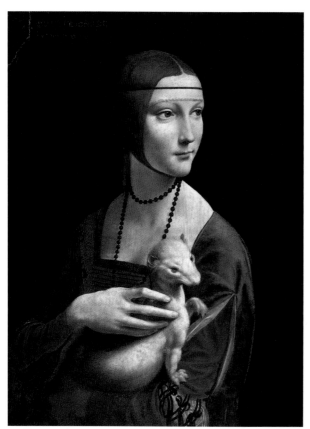

담비를 안고 있는 여인

마사초 Masaccio (1401-1428)

성 삼위일체

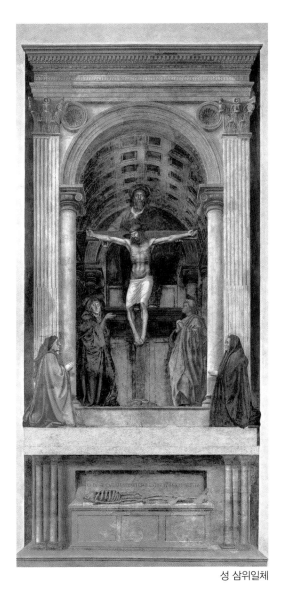

성 삼위일체

그리스도 교회에서는 삼위일체가 기본 교리이지만, 일반인들은 이해하기 어렵다. 유일신이라면서 성부 하느님이 있고, 성자 하느님인 예수가 있으며, 성령 하느님이 있다고 하니 어찌 이해하겠는가. 근대 이전의 교인들은 대부분 문맹자여서, 성직자들은 교회 벽이나 천정에 성경을 소재로 그림을 그려 교인들에게 삼위일체 교리를 주입하려고 했다. 피렌체에 있는 산타 마리아 성당 벽에 있는 성 삼위일체 상을 통해 과연 삼위일체 교리를 이해할 수 있는지 살펴보았다.

마사초는 르네상스 시대 피렌체의 화가로 평평한 벽면에 프레스코화를 그렸는데도 불구하고, 관람자를 색다른 3차원의 공간으로 이끌고 있다. 그림 속의 건축과 인물들의 배열을 살펴보니, 높이가 다른

예배소와 제단으로 구조를 이등분해 놓았다. 터널이라고 착각할듯한 벽면 안쪽 위에 예수가 십자가에 못 박힌 채 매달려 있고, 그 뒤쪽 더 높은 곳에서 성부가 양손으로 예수의 두 팔을 붙잡고 있다. 십자가에 못 박힌 예수가 성부와 하나가 되는 광경을 묘사하고자 하는 것 같다.

예수 앞쪽 좌우에 성모마리아와 사도 요한이 서서 성자 예수를 가리키고 있는데 원형 아치의 명암 때문에 그들이 터널 기둥 뒤쪽 공간에 있다는 착시 현상이 일어난다. 마리아와 요한보다 한 계단 아래, 그림을 기증한 부부가 대리석 바닥에 무릎을 꿇은 채 경배하고 있다. 마사초는 남편을 어두운 옷을 입은 요한 쪽에 그려 색깔이 균형과 조화를 이루도록 했다. 그리고 부부가 기둥들을 가리고 있는 것을 보면, 그들이 예배소 밖에 있다는 것을 알 수 있다. 하느님과 십자가의 예수, 그 앞의 마리아와 요한, 그 아래쪽에 서 있는 부부로 이루어져 있는 4중의 공간적 깊이가 시각적으로 잘 느껴진다. 이 수학적인 균형 때문에 어떤 미술사학자들은 그림 속 예배소의 천정은 넓이가 2.13미터, 깊이가 2.75미터라고 계산하기도 했다.

예배소 한 계단 아래 돌로 만들어진 제단 밑에 있는 석관에는 해골이 반듯이 누워있다. 실제 그림에는 해골 안쪽 직각으로 움푹 팬 그늘진 곳에 이탈리아어로 '나는 한때 너였느니라. 그리고 너는 지금의 나와 같이 되리라'고 씌어 있는데 여기서는 볼 수 없다. 교인들에게 죽음의 숙명을 가르쳐 주기 위한 것이다. 그리스도교에서 말하는 죗값은 죽음이며, 오직 그리스도만이 구원할 수 있다.

제단 아래 패어있는 벽의 깊이와 석관과 그 옆에 있는 넓은 상 기둥 앞 3층의 공간적 깊이를 저절로 의식하게 된다. 그림을 보고 삼위일체 교리를 이해하기는 여전히 어렵다. 그러나 그림은 걸작이라고 느껴진다. 원근법과 색깔과 명암등을 잘 살려서 그린 이 그림은, 벽이 깊이 파인 터널 같아 보인다. 원근법과 광선을 이용해 평면에 그린 그림이 입체적 공간이라고 느껴질 정도로, 표현력이 탁월한 화가라는 생각이 든다.

티치아노 베첼리오Tiziano Vecellio (1488 추정-1576)

아순타 / 천상과 세속의 사랑

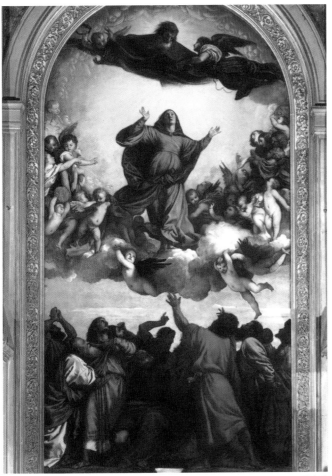

아순타

티치아노는 르네상스 시대 베네치아의 거장이었다. 그는 95세까지 살았는데 죽는 날까지 그림을 그렸다고 한다. 미술 이론가 조반나 로마초는 티치아노를 '이탈

리아뿐만 아니라 전 세계 화가들의 태양'이라고까지 했다.

그의 대표적인 작품이 이 〈아순타〉이다. 〈아순타〉는 베네치아 프라리 성당 제단화로 높이가 7미터나 되는 대작이다. '아순타'는 성모마리아의 승천을 뜻한다. 성모마리아가 역동적으로 승천하는 모습은 참으로 장엄하다. 그리고 그녀를 맞으러 오는 하느님을 환영하느라 두 팔을 벌리고 우러러보는 눈길은 황홀하고 신비롭다. 수많은 아기 천사들의 호위를 받으며 마리아가 하늘로 솟구쳐 올라가자 제자들은 놀라워하며 못내 아쉬운 표정이다. 그들은 그녀를 붙잡고 싶은 마음을 감추지 못하고 있다.

화가는 색채를 통해 제자들의 천국에 대한 갈망과 소망을 나타내고 있으며, 하늘의 찬란한 색과 마리아가 입은 진붉은 옷과 어깨에 걸치고 있는 푸른 빛의 베일이 조화를 잘 이루고 있다. 베네치아를 여행하게 된다면, 이 그림을 꼭 감상하기 바란다.

〈천상과 세속의 사랑〉은 두 여인들이 천상의 사랑과 지성의 사랑을 나누는 장면이다. 수려한 옷을 입고 장갑을 끼고 있는 수다스러워 보이는 미인이 허영과 세속의 물질적인 사랑을 은유한 것이라면, 등잔을 왼손에 들고 있는 나체의 처녀는 지고지순한 천상의 미인으로 적나라하게 자신의 몸을 드러내어 보여주고 있다.

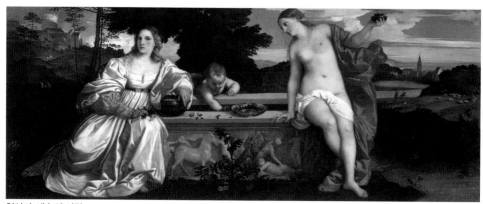

천상과 세속의 사랑

마티아스 그뤼네발트_{Matthias Grunewald} (1470, 80-1528)

예수의 부활

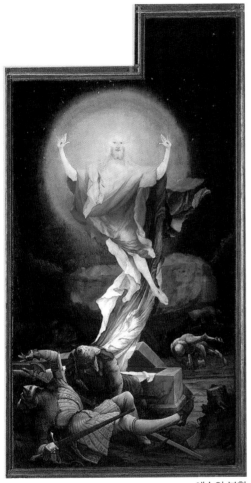

예수의 부활

관 뚜껑이 열리고 관 속에 있던 죽은 사람이 공중으로 떠오르면서 몸에서 빛을 뿜어내고 있다. 그가 치켜든 두 손바닥과 발등에 못이 박혔던 흔적이 보인다. 그가 걸친 겉옷은 그가 흘린 피로 붉게 물들어 있고, 하얀 수의는 후광의 다채로운 색을 반사하고 있다.

십자가에 못 박혀 죽은 예수가 부활한 것이다. 뚜껑이 열린 관 옆에는 갑옷과 창검으로 무장하고 이를 지키고 있던 경비병들이 깜짝 놀란 나머지 나동그라져 있다.

그림은 전체적으로 화려한 빛깔로 이루어져 있다. 이 그림을 그린 마티아스 그뤼네발트는 르네상스 시대에 독일 화가로 생전에는 인정받지 못하다가 20세기 들어서며 주목을 받게 되었다. 초현실적인 분위기 속에 색채와 빛의 효과를 이용한 그의 표현이 현대 미술과 잘 맞기 때문인 것 같다.

파르미자니노Parmigianino (1503-1540)

목이 긴 성모

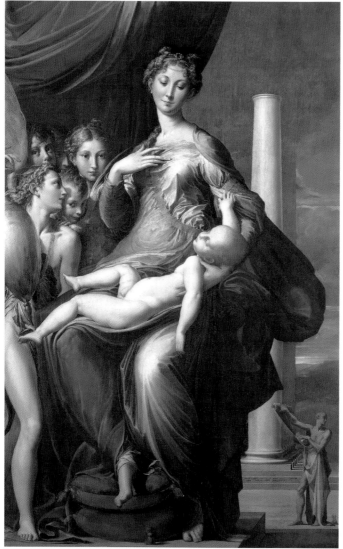

목이 긴 성모

파르미자니노는 '파르마에서 온 작은 사람'이라는 뜻이다. 그는 어린 시절 고향인 파르마에서 삼촌들로부터 그림을 배웠다고 한다.

이 그림은 제목이 〈목이 긴 성모〉가 아니라면, 성화가 아니라 어느 귀부인이 갓 낳은 아이를, 먼저 낳은 다른 아이들과 함께 바라보는 장면을 그렸다고 생각할 수 있을 것이다. 귀부인은 백조처럼 우아한 긴 목을 가진 미인이다. 그녀의 섬섬옥수 긴 손가락은 일하지 않은 사람의 손인 듯 마디가 없다. 여인은 몸매를 드러내기 위해 군살이 없는 긴 허리에 엷은 자주색 비단 드레스를 입고 푸른 가운을 걸쳤다.

그런데 이 귀부인은 성모 마리아를 그린 것이다. 그리고 그 옆에 발가벗은 채 다리를 다 드러내놓고 있는 사람을 비롯하여 여섯 명의 소년 소녀들이 서 있는데, 천사들을 그린 것으로 보인다. 귀부인이 안고 있는 아이는 예수 그리스도이다. 화면 오른쪽 아래 구석에 긴 두루마리를 펼치고 초라하게 서 있는 사람은 성 예로니모이다. 성 예로니모의 발치에 그리다 만 발이 하나 있는데, 성 프란체스코를 그리려다가 미완으로 남은 것이라고 전해지고 있다.

파르미자니노가 그림을 그린 양식은, 가늘고 우아한 형태와 뛰어난 기교로 가장 화려하고 널리 알려진 매너리즘 이탈리아어로는 마니에리즈모Manierismo 양식 중의 하나이다. 전성기 르네상스 고유의 자연주의 원칙을 벗어나 라파엘로의 후기 양식을 극도로 발전시켜 이상적인 완벽한 조화를 추구하는 이전의 양식보다, 볼록거울이 가까운 것은 크게 보이고 먼 것은 작게 보이게 하는 것처럼 아름다운 것이 더욱 아름답게 돋보일 수 있도록 한 것이다.

그래서 이 그림도 정상적인 인체 구도와는 달리 길게 보이도록 뛰어난 기교로 표현하여 보다 더 우아하며 율동적이고 세련된 멋을 느끼게 한다. 이 그림은 성모의 숭고함보다 멋쟁이 여자로서의 그녀를 드러낸 작품이라 하겠다.

라파엘로 산치오Raffaello Sanzio (1483-1520)

아테네 학당 / 성모 마리아의 결혼

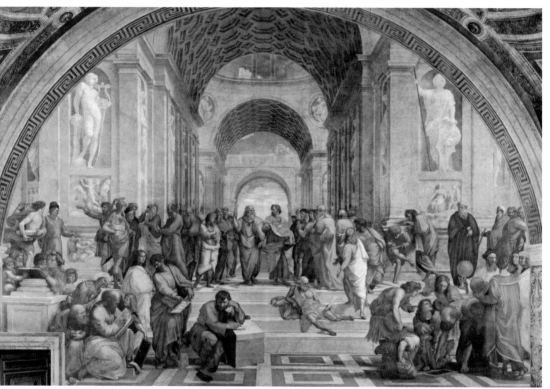

아테네 학당

　역사화는 르네상스 시대에 나온 새로운 장르이다. 그 무렵에는 고전 문화를 중시
했으므로 신화나 역사적으로 유명한 사건들과 그 사건 속에 등장하는 영웅들을 소
재로 하는 그림을 화가들이 많이 그렸다. 레오나르도 다빈치, 미켈란젤로와 더불어
꼽는 3대 화가 중의 한 사람인 라파엘로가 그린 〈아테네 학당〉은 역사화로서 최고
의 걸작이다. 이 그림은 교황 율리우스 2세가 건축한 시스티나 성당 안에 있는, 교

황을 위한 개인 도서실에 걸기 위해 그린 그림으로 지금은 바티칸 성당에 있다.

동양에서는 춘추전국시대에 제자백가가 나왔듯이, 서양에서도 그 문화의 발상지였던 고대 그리스에서 학자들이 많이 배출되었다. 라파엘로는 수 세기에 걸쳐 사람들에게 큰 영향을 끼쳤던 여러 학자들이 같은 시각 한 학당에 모여 있다는 상상으로부터 그림을 그리게 되었다고 한다. 여러 저명한 학자들이 후세에 남긴 이미지들을 섬세하게 화폭에 다 옮겨 담는다는 것은 결코 쉬운 일이 아니었을 것이다. 이 점을 보면, 라파엘로는 그림뿐만이 아니라 학식도 상당한 수준에 있었던 사람이었다고 유추해 볼 수 있다.

고대 그리스 학자들이 모인 곳은 1700년 이후의 로마 건물이다. 바티칸 현관을 연상시키는 로마 양식의 건물 입구에서 걸어 나오는 키가 훤칠한 두 인물은 플라톤과 아리스토텔레스다. 플라톤은 왼손에 그가 지은 철학 서적《타이마이오스》를 들고 손가락으로 하늘을 가리키며 정신적인 이데아의 중요성을 지적하고 있다. 이 플라톤의 모델은 레오나르도 다빈치라고 한다.

플라톤과 함께 걸어 나오고 있는 학자는 아리스토텔레스이다. 아리스토텔레스는《니코마코스 윤리학》을 왼손에 들고 오른손으로 대지를 가리키고 있다. 아리스토텔레스는 자연과 생물을 관찰하는 것이 얼마나 중요한 일인지, 그리고 성 또한 중요한 것임을 암시하고 있다.

그들 오른쪽 제일 끝, 대머리에 푸른 옷을 입은 노인이 바로 소크라테스이다. 두 철학자 앞에 있는 제단에 비스듬히 누워있는 반나체의 거지 같은 노인은 유명한 디오게네스이다. 그는 알렉산더 대왕이 자기를 만나러 오자 햇볕을 가로막지 말고 한발 물러서 달라고 했다는 철학자이다.

디오게네스 앞 계단 밑 모자이크 바닥의 작은 책상 앞에 앉아 있는 사람은 헤라클레이토스라고 한다. 그는 얼굴에 손을 괴고 생각에 잠긴 채 다른 손으로 연필을 들고 무엇인가 공책에 쓰려고 하는 것 같다. 헤라클레이토스의 모델은 미켈란젤로

였다. 헤라클레오토스 뒤에는 피타고라스가 하모니 잣대를 들고 한 발 든 모습으로 무엇인가 열심히 쓰고 있다.

오른쪽 앞쪽 구석에서는 유클리드가 학생들에게 둘러싸여 컴퍼스로 원을 그리며 이론을 설명하고 있다. 그의 모델은 베드로 성당을 설계한 브라만테라고 한다. 라파엘로는 유클리드를 둘러싸고 있는 학생들 맨 뒤에 베레모를 쓴 라파엘로 자신의 자화상도 살짝 끼워 넣었다.

라파엘로는 무대 같은 넓은 공간 속에서 움직이는 인물들의 몸짓을 통해 인간들의 심성과 분위기를 자연스럽게 극적으로 표현했다. 그리고 인물들이 활동하는 전면의 넓은 공간뿐만이 아니라, 끝없이 열려있는 건물 뒷면에 있는 자연이라는 큰 공간도 우리에게 상기시키고 있다.

로마 개선문 앞에 설치된 큰 아치형 기둥과 보, 두꺼운 벽기둥들과 높은 터널 천장은 로마 파르테논 신전의 천장처럼 깊고 웅장하다. 명암과 색의 대비가 놀라운 벽 장식품으로 수많은 고대 조각 작품들이 진열되어 있다. 입구 쪽에도 수많은 조각 작품이 진열되어 있을 것이라고 착각할 만큼 환상적이다.

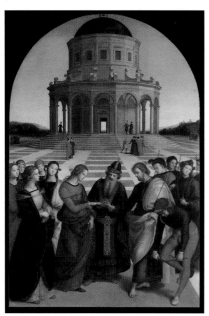

성모 마리아의 결혼

〈아테네 학당〉은 내용과 형식이 통일되어 있으며, 고전 건축에서 볼 수 있는 균형 감각과 질서 속에서 선명하게 드러나는 전체적인 조화가 탁월해 보인다. 르네상스 전성기의 대미를 장식한 작품이라 할 수 있다. 〈성모 마리아의 결혼〉은 성전 앞에서 사제의 주관 아래 성모와 요셉이 결혼식을 올리는 장면이다.

자크 루이 다비드 Jacques-Louis David (1748-1825)

테르모필리아의 레오디나스 / 사비니의 여인들

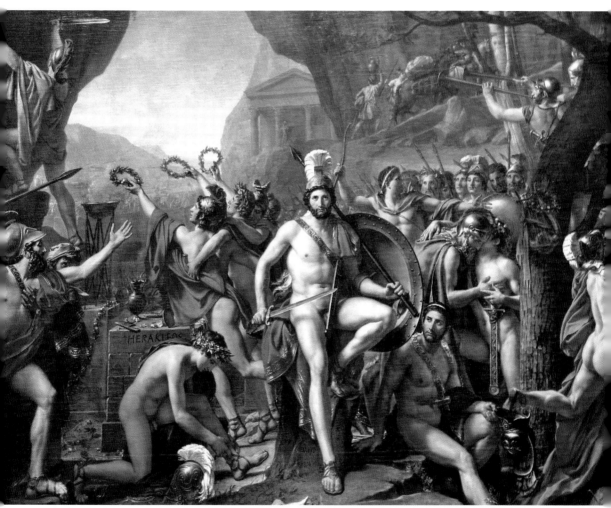

테오모필리아의 레오디나스

자크 루이 다비드는 신고전주의 운동의 핵심적인 지도자이다. 다비드가 활동한 시기는 프랑스 대혁명1787-1799이 일어났던 때였고, '나폴레옹시대'라는 격동기였다. 그래서 그런지, 그의 그림은 역사화 중에서도 전쟁을 담은 그림이 많다.

그의 역사화의 특징은 그림에 나오는 인물들이 나체라는 점인데, 그 중에서도 어찌 보면 남성 누드화라고 할 수 있다. 다비드가 남성 누드를 그린 것은, 미켈란젤로가 성화인 〈최후의 심판〉을 그린 것을 본받은 것 같다. 그의 대표적인 역사화는 〈테르모필리아의 레오디나스〉와 〈사비니의 여인들〉이다.

기원 전 480년 페르시아가 대군을 이끌고 그리스로 진격해오자 스파르타의 왕 레오디나스는 300여 명의 결사대와 함께 전략적 요새지인 테르모필리아 고개에서 결사 항전한다. 이 때문에 페르시아군은 진격이 늦어져 결국 원정에 실패하고 말았다.

〈테르모필리아의 레오디나스〉, 이 그림은 미켈란젤로의 〈최후의 심판〉 이후 처음으로 그려진 남성 누드화이다. 이 그림을 통해 다비드는 레오디나스의 위대함과 덕을 이상적인 남성 누드를 통해 생생하게 표현하고 있다.

그는 구도와 연출 못지않게 모델 선택에도 신경을 많이 썼다. 그리고 고심 끝에 최종적으로 선택한 모델이 바로 카다무르이다. 카다무르는 당시 프랑스에서 자타가 인정하는 최고의 남자 모델이었다. 그의 몸매와 생동감 넘치는 포즈는 다비드의 붓을 통해 오래도록 잊히지 않을 이미지로 남았다.

이 작품은 주인공인 레오니다스의 이야기에 모델 카다무르가 조화롭게 어울려져 최고의 걸작을 만들었다. 이 그림에서 카다무르는 표현하기 어려운 내면의 연기까지 요구받고 있다. 깊은 슬픔과 고독을 드러내는 동시에 끝없는 조국애와 불굴의 의지, 전사다운 용맹성을 두루 나타내야 하는 역할이 그의 임무였다.

레오니다스는 페르시아 군과의 전투에서 자신을 포함해 단 한 사람도 살아남지 못하리라는 것을 예상하고 있었다. 다른 군인들도 마찬가지였다. 그림 왼쪽 윗부

분에 있는 한 군인이 바위에 칼 손잡이 끝으로 써 놓은 글귀를 보면, 그 상황을 그들이 어떻게 받아들이고 있는지 잘 드러나 있다.

'이곳을 지나가는 길손이여, 스파르타에 가서 우리가 조국을 위해 죽었다고 말해다오.' 이 글을 쓰는 군인을 향해 아래 세 남자는 화환을 들고 환호하는 것 같다. 그림 맨 왼쪽 아래 눈 먼 군인도 조국을 위해 기꺼이 산화하겠다고 외치는 듯하다. 모든 이들이 임박한 죽음 앞에서 격정에 싸여 조국애를 절절히 토해내고 있다.

그런데 오직 레오디나스만이 혼자 가만히 앉아 조용히 명상에 잠겨 있다. 그 역시 조국을 위해 목숨을 바치는 것은 아깝지 않지만, 훌륭한 부하들이 희생당하는 것이 통렬히 아팠기 때문이다. 다비드는 스파르타가 낳은 이 진정한 지도자의 복잡 미묘한 내면과 영웅적인 외모를 바로 카다무르라는 휼륭한 모델을 통해 생생하게 형상화한 것이다.

다비드의 또 다른 역사화 〈사비니의 여인들〉도 누드화이다. 그리고 그 모델 역시 카다무르이다. 이 그림은 로마 건국 초기에 벌어졌던 로마 사람들과 사비니 사람들의 전쟁을 주제로 한 것이다.

그림 중앙에서 약간 오른쪽으로 등을 돌린 채 왼손에는 방패를 오른손에는 창을 들고 있는 이가 카다무르를 모델로 한 로마의 초대 임금 로물루스다. 넓은 어깨와 잘록한 허리, 다부지면서도 볼륨 있는 엉덩이와 종아리를 보고 있으면, 젊은 시절 카다무르가 왜 자신의 육체에 대해 그토록 강하게 자부심을 피력했는지 이해가 된다.

사비니 사람들은 테베레강 동쪽에 살던 부족이었다. 어느 날 로마인들의 잔치에 초대받아 가족을 데리고 갔는데, 잔치 도중에 로마인들이 젊은 사비니 여인들을 강탈해 버리고 말았다. 당시 로마에는 여자가 턱없이 부족했기 때문이다.

어이없이 아내와 여동생을 빼앗긴 사비니의 남자들은 군대의 힘을 기른 뒤 로마인의 근거지인 카피톨리노 언덕을 포위했다. 그런데 전쟁을 벌이려는 일촉즉발의

순간에 납치당했던 사비니의 여인들이 갑자기 이들 사이에 끼어들었다. 그들은 이미 로마인의 자식까지 낳은 터라 어느 쪽이 이기더라도 자신들의 아버지나 오빠, 남편을 잃는 불쌍한 처지가 될 것이라고 하소연했다. 화면 아래 쪽에 보이는 아이들이 바로 그들이다. 양측은 여인들의 중재로 평화협정을 맺고, 사비니 왕인 타타우스와 로마의 왕인 로물루스가 공동 집권체제를 이루어 함께 번영을 꾀하기로 했다. 이 그림은 여인들의 적극적인 중재 장면을 극적으로 구성한 것이다.

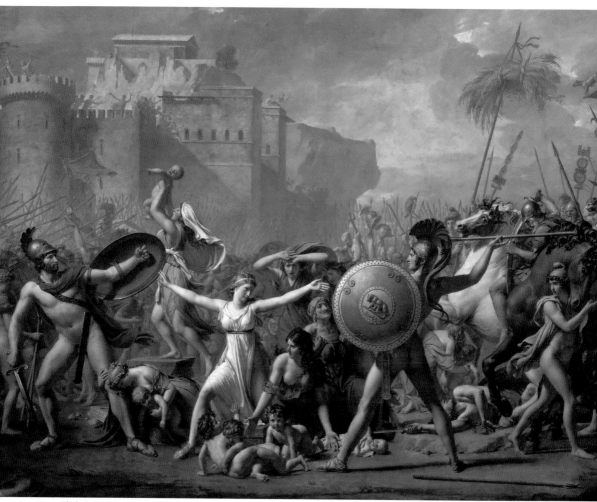

사비니의 여인들

장 레옹 제롬Jean-Léon Gérôme (1824-1904)

판사들 앞의 프리네

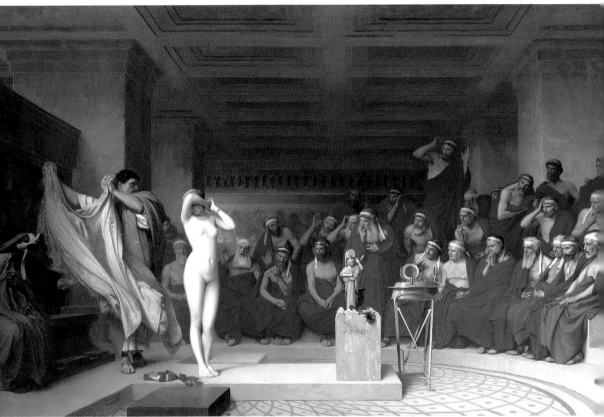

판사들 앞의 프리네

　그리스 신화 중에서 절정은 트로이 전쟁이다. 트로이의 둘째 왕자 파리스는 절세미인이라고 소문난 스파르타의 왕비 헬레네를 유혹해 트로이에 데려온다. 그 사건으로 인해 그리스 연합군과 트로이는 장기간 피비린내 나는 치열한 전투를 하게 되었다. 그리고 결국, 그리스 연합군이 승리해 트로이를 함락시켰다.

그러자 스파르타 왕 메넬라오스는 자신을 배신하고 수많은 사람이 피를 흘리게 한 왕비 헬레네를 찾아 칼로 찔러 죽이려고 했다. 그런데 헬레네가 자신을 바라보며 애원하자 그만 미색에 혹해 죽이기는커녕 오히려 포옹하며 애무했다. 둘은 함께 스파르타로 돌아왔다. 그리고 훗날 그녀를 그리는 신전도 세워지게 되었다. 이처럼 미인은 아름답다는 이유로 모든 잘못을 용서받게 되는 경우가 종종 있다.

기원전 300년대에 아테네에서 군신 아레스를 모시는 아레오파고스에서 장로 회의를 열어 중요한 재판을 했다. 피고인의 이름은 프리네였다. 프리네는 그리스에서 미모로 소문난 고급 창부였는데, 그녀의 죄목은 신을 모독한 불경죄였다. 그녀가 신성한 신전에서 소란을 피웠으므로 당시 불경죄는 중죄로 사형까지 처할 수 있었다.

프리네의 변호인은 그녀의 연인인 히페레이데스였다. 그는 가장 뛰어난 언변가로 널리 알려져 있었다. 그는 유창한 말로 변론을 했지만 늙고 완고한 장로들을 설득할 수가 없었다. 그는 최후의 수단으로 "그럼, 이걸 보시지"라고 하면서 갑자기 프리네의 옷을 벗겨버렸다. 당시 여자는 속옷을 입지 않았으므로 그녀는 갑자기 나신이 되었다. 그녀는 부끄러워 두 손으로 얼굴을 가렸다.

그 장면을 묘사한 것이 바로 이 그림이다. 난데없이 눈부신 나체에 직면한 장로들은 입을 떡 벌리거나, 어린아이처럼 손가락을 입에 넣기도 하며 소리 쳤다. 그중에는 망연자실한 사람도 있고, 반사적으로 상체를 일으키는 사람도 있다. 이리하여 장로들은 합의하여 프리네에게 무죄를 선고했다. 그리스 신화에서 헬레네의 부정행위가 용서받은 것처럼 프리네도 용서받은 것이다.

그림에서 미인이 얼굴을 두 손으로 가린 것은, 감상자가 미인의 얼굴을 각자 마음껏 상상할 수 있도록 하기 위한 것이 아닐까 싶다. 이 그림을 그린 장 레옹 제롬은 19세기 프랑스의 신고전주의 화가로 신화, 성서, 역사 등을 주제로 하는 그림을 많이 그렸다.

클로드 로랭Claude Lorraine (1600-1682)

타르수스에 도착한 클레오파트라 / 안개 낀 항구의 전경

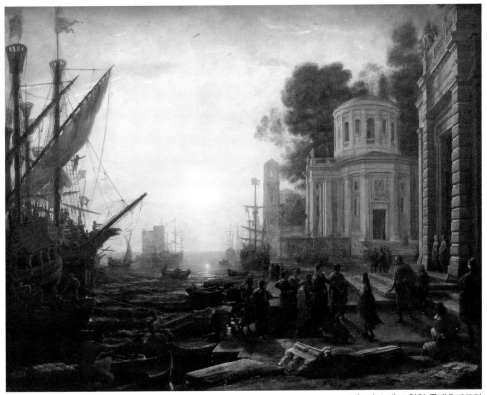

타르수스에 도착한 클레오파트라

 기원전 42년, 안토니우스는 옥타비아누스와 연합하여 그의 보스 카이사르를 암살한 브루투스, 카시우스 일당을 그리스의 필리프에서 소탕하고 파티마페르시아 원정길에 나섰다. 그는 원정 중에 지금의 터키 중남부에 있는 지중해와 키드누스강의 하류에 접한 타르수스에서 휴식을 취하고 있었다. 당시 타르수스는 아테네와

알렉산드리아에 버금가는 아름답고 풍요로운 도시였다.

안토니우스는 그곳에서 사망한 자신의 보스 카이사르의 연인이었던 이집트 여왕 클레오파트라를 초청했다. 클레오파트라는 배를 금색으로 도금하고 자주색 돛을 단 대형 호화 유람선을 마련하여 안토니우스가 기다리는 타르수스에 갔다. 안토니우스가 강을 따라 다가오는 클레오파트라가 탄 유람선을 바라보니, 갑판 중앙에는 금실로 수놓은 장막이 열려 있고 그 아래 옥좌에는 미의 여신 비너스로 분장한 클레오파트라가 앉아 있는데 주위에서 사람들이 그녀를 옹위하고 있었다. 안토니우스는 너무 황홀해 정신을 잃을 것 같았다. 안토니우스는 배에서 내리는 클레오파트라를 재빨리 맞이했다. 이 그림은 바로 그 장면을 그린 것이다. 노을이 지고 있는 타르수스 항은 그 정경이 참으로 아름다웠는데, 거기에다 앞으로 연인이 될 두 선남선녀가 만나고 있으니 얼마나 낭만적인가. 그래서 이 그림은 풍경화이면서도 역사화이다.

클레오파트라를 만난 안토니우스는 식사를 같이 하자고 청했다. 그러나 클레오파트라는 그 제의를 거절하고 오히려 안토니우스에게 자기가 타고 온 유람선을 함께 타고 자신의 나라 수도 알렉산드리아로 가자고 역 제의했다. 패권 국가의 실력자와 동맹국의 왕이라는 신분을 벗어버리고 한 남자와 한 여자로서 사랑을 나누자는 것이었다.

당시 상황으로 보면, 이집트는 그 존망이 패권국 로마의 최고 실력자인 안토니우스의 마음에 따라 결정될 처지였다. 그런데도 안토니우스는 클레오파트라의 매력에 사로잡혀 우위인 자신의 위치를 포기하고 그 제의를 즉각 수락했다.

6년 전에 카이사르가 파르살로스 전투에서 폼페이 군을 격파한 후 추격하여 알렉산드리아에 상륙했을 때, 클레오파트라는 시녀들을 시켜 알몸인 자신을 카펫에 싸서 카이사르의 침실로 보내 달라고 했던 것과는 너무나 대조적이다.

그때 클레오파트라는 완전히 저자세로 자기 몸을 카이사르에게 바쳤는데, 이번

에는 정반대로 고자세를 취한 것이다. 영악한 클레오파트라는 카이사르는 버거운 인물이라 자신이 그렇게 해야만 유혹할 수 있다고 판단했고, 안토니우스는 만만하게 보고 사랑의 노예로 삼아 마음대로 주무를 수 있다고 판단했던 것이다. 여자를 대할 때 영웅과 영웅이 아닌 자의 능력이 다르다는 것을 알 수 있다.

이 그림은 그린 클로드 로랭1600-1682은 프랑스 화가로 나폴리와 로마에서 그림을 공부했다. 그는 이 그림처럼 역사를 배경으로 하는 풍경화를 많이 그렸다.

〈안개 낀 항구의 전경〉은 트로이 전쟁의 영웅 오디세우스가 트로이 전쟁에 출정하기 위해 출항하는 장면을 그린 것이다.

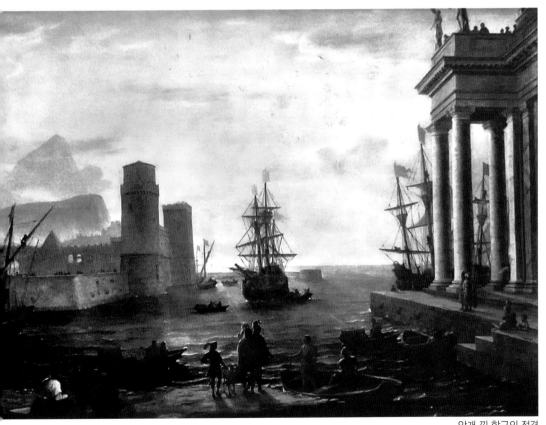

안개 낀 항구의 전경

에마뉴엘 고틀립 로이체Emmanuel Gottlieb Leutze (1816-1868)

델라웨어 강을 건너는 워싱턴

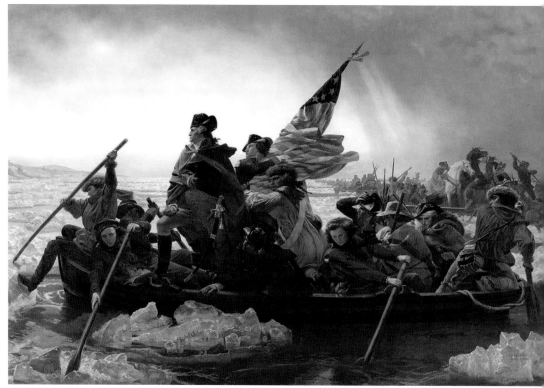

델라웨어 강을 건너는 워싱턴

　먼 곳에 있는 적을 공격하러 가기 위해 훗날 미국 초대 대통령이 될 조지 워싱턴 장군이 독립군을 지휘해 강을 건너는 독립전쟁에 관한 기록화이다. 독립군은 전세가 불리했는데도 트렌턴 전투에서 크게 승리했다. 그 기세를 몰아 잇따라 벌어진 열흘 동안의 프린스턴 전투에서도 승리를 거머쥐며, 낙담에 빠진 독립군은 활기를 되살려 진격해 오는 영국군을 패퇴시키고 역사를 바꾸게 되었다.

이 그림은 그 트렌톤 전투 직전에 조지 워싱턴 사령관이 새벽에 2,400명의 독립군을 지휘하여 새벽에 펜실베이니아의 맥콘키스 페리에서 델라웨어 강을 건너는 장면이다. 독립군은 바람과 눈, 비, 우박, 혹독한 추위, 넘실대는 파도를 이겨내며 용감하게 도하작전을 수행해 독립전쟁을 결정적인 승리로 이끌었다. 배가 강의 얼음덩이를 깨부수며 전진하는 동안, 부하들과 함께 배를 탄 워싱턴 장군은 붉은 망토자락을 휘날리며 배의 앞머리에 서서 열정적으로 지휘를 하고 있다.

에마뉘엘 로이체는 1816년 독일에서 태어났다. 나폴레옹이 패배한 후 유럽이 전후 복구를 하는 시기였다. 1819년 독일 황제가 '신자유헌법'을 선포하자 많은 국민이 독일을 떠났는데, 로이체의 아버지도 1825년 미국 필라델피아로 이주했다. 그림에 재능이 있었던 로이체는 초상화를 주로 그렸다. 그리고 20대 중반에 다시 독일로 가서 미술의 도시 뒤셀도르프에 정착해 '뒤셀도르프파'라고 일컫는 선線을 중요시하는 신고전주의 양식에, 낭만주의를 추구하는 주제로 인물들의 동작을 융합하는 그림을 그렸으며, 그때 두 번째 조국인 미국의 영광을 주제로 이 그림을 그렸다.

그런데 화실에 불이 나서 원작이 타버리는 바람에 작품을 복원해 독일 브레맨 미술관에 팔았는데, 1942년 브레멘 폭격 당시 소실되어, 위 그림은 1851년에 완성한 것이다. 가로 6.5미터, 세로 3.8미터에 이르는 대작을 다시 그리는 작업이 결코 만만치 않았으리라고 생각한다.

로이체는 같은 그림을 두 점 그렸는데, 한 점은 메트로폴리탄 박물관이 소장하고 있으며, 다른 한 점은 미네소타 해양박물관이 소장하고 있다. 이 그림은 뉴욕에 온 뒤 곧바로 미국의 국보가 되었다. 1851년 메트로폴리탄 박물관 소장품이 뉴욕에서 처음 전시됐을 때 5만명이 넘는 인파가 전시장을 찾았다고 한다. 그 후 수많은 복제품들이 미국 가정과 교회, 공공건물 등에 자랑스럽게 걸리게 되었다. 지금도 이 작품은 메트로폴리탄 미술관에 소장되어 있으며 미국 청소년들에게 애국심을 고취시키는 역할을 톡톡히 하고 있다.

테오도르 제리코Theodore Gericault (1791-1824)

메두사호의 뗏목

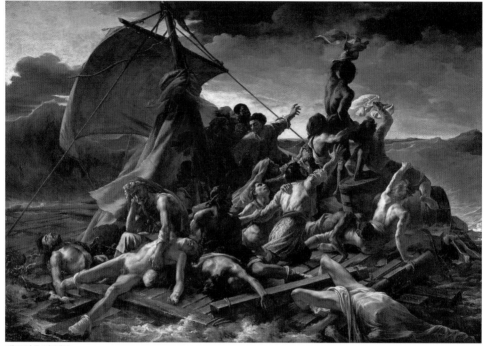

메두사호의 뗏목

메두사는 그리스 신화에 나오는 괴물이다. 이 괴물의 얼굴을 본 사람은 보자마자 돌이 되어 버린다고 한다. 19세기 초 프랑스는 군함에 이 이름을 갖다 붙였다. 그 배에 다가오는 적들이 돌처럼 굳어져 그 군함이 싸움마다 대승을 거둘 수 있기를 바라서였을 것이다.

하지만 이 배는 첫 출항 길에 침몰하고 말았다. 아프리카 식민지 세네갈로 항해하던 중에 암초에 부딪혀 가라앉아버린 것이다. 당시 이 배에 타고 있던 승무원

이 400명 정도 되는데 장교 등, 지체 높은 사람들은 구명보트를 타고 탈출했지만, 150명쯤 되는 사람들은 끝내 탈출하지 못했다. 남은 이들은 난파한 배를 뜯어 뗏목으로 엮었다. 그리고 그 뗏목을 타고 표류하다가 끝내 15명만이 구조됐다. 바다에서 표류한 생존자들은 죽은 사람의 인육을 먹고 생명을 지탱했다고 한다. 정말 충격적인 사건이었다.

화가는 이 사건을 작품화하려고 마음먹고 그 처절함을 표현하는데 혼신의 힘을 쏟았다. 이 그림은, 뗏목을 타고 표류하던 생존자들이 저 멀리 수평선에 나타난 구조선을 발견하고 기뻐 날뛰는 순간을 포착하여 묘사한 것이다. 극적인 화면 구성과 강한 명암의 대비가 참혹한 사건을 더욱 박진감 있게 보여주고 있다.

제리코는 이 그림을 그리기 위해 사건의 생존자들과 상담을 하고, 시체안치소에 가서 스케치를 하고 신체의 일부를 빌려와 작업실에서 그리기도 했다. 그렇게 한 결과, 죽은 사람 특유의 피부색과 사체 경직 등의 상태를 보다 더 사실적으로 표현할 수 있었다. 거기에 역동적인 삼각형 구조를 더함으로써 극적인 공간이 창출되었다.

널브러져 있는 주검들 사이에서 지나가는 배를 보고 구조 요청을 하는데 맨 꼭대기에 있는 젊은이에 이르기까지 삼각형 구도는 죽음에서 삶으로 넘어가는 상승의 기운으로 충만하다. 당시 미술 비평가들은 이처럼 박진감 넘치는 표현을 '회화의 표류'라고 비아냥대기도 했다.

그러나 오늘날에는 낭만주의라는 새 시대를 연 연작으로 높이 평가받고 있다. 고대 의 역사화가 전형적으로 추구해온 덕이나 모범은커녕, 거의 엽기라 할 수 있는 비인간적이고 비윤리적인 당대의 충격적인 사건을 역사화의 주제로 삼아 작품으로 보여줌으로써 역사화의 폭을 그만큼 넓힌 작품이라고 하겠다.

이 그림을 그린 테오도르 제리코는 19세기 초 프랑스 낭만주의 화가이다. 그는 33세에 요절했는데, 이 그림은 그가 28살에 그린 것이다. 천재는 나이와 관계없이 걸작을 창작할 수 있는 것 같다.

외젠 들라크루아 Eugene Delacroix (1798-1863)

민중을 이끄는 자유의 여신

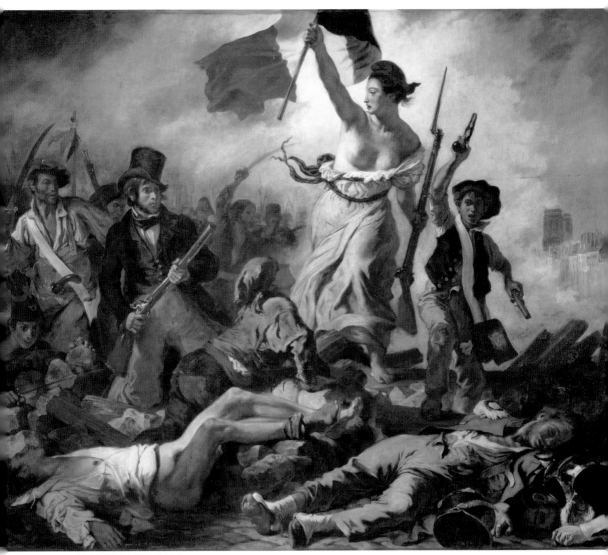

민중을 이끄는 자유의 여신

파리 루브르 박물관에 있는 밀로의 비너스를 모방한 것 같은 멋진 자유의 여신이 가슴을 드러낸 채 한 손에는 창검을 꽂은 총을 들고, 다른 손에는 조국인 프랑스의 삼색기를 들고 군중을 격려하며 힘차게 전진하고 있다. 1830년 2월, 제2차 프랑스혁명을 묘사한 그림인데, 잔 다르크를 연상하며 여신을 그린 듯하다.

무너진 방어벽 앞에서 붉은 계급장을 단 군인과 아랫도리를 드러낸 남자가 각각 반대 방향으로 쓰러져 있다. 자유의 여신 치맛자락 옆에는 구원을 호소하는 여인이 눈에 띈다. 여신의 왼쪽에는 검정 실크모자에 정장 차림의 신사가 총을 들고 있다. 화가 자신을 모델로 삼아 그렸다고 한다. 그 옆에는 허리띠에 권총을 꽂은 노동자가 전진하고 있다. 여신의 오른쪽에는 혁명 대열에 참가한 소년이 쌍권총을 휘두르고 있다. 이 전쟁 영웅들 뒤로 수많은 혁명군의 대열이 검은 연기 속에서 뒤따르고, 오른편 끝부분에는 불길을 상징하는 노랗고 흰 연기 사이로 파리 노트르담 사원의 탑이 보인다.

화가는 연기가 피어오르는 음산한 시가전을 배경으로 전쟁 영웅들과 패배한 군인들의 모습을 사실적이고 역동적으로 표현해 프랑스 시민들의 자유를 위한 열망을 비극적인 낭만으로 집약해 잘 보여주고 있다. 무겁고 어두운 톤의 색조는 밝게 빛나는 여신의 모습과 함께 강렬한 색체 대비 효과를 불러 일으키며 혁명정신의 신성함과 숭고함을 더욱 강조하고 있는 듯 하다.

이 그림은 프랑스의 낭만파 화가 외젠 들라크루아가 시민 혁명을 기념하기 위해 그린 것이다. 그는 "나는 조국을 위해 직접 싸우지는 못했지만, 조국을 위해 그림은 그릴 수 있다"고 말했다.

무겁고 어두운 느낌의 색조는 밝게 빛나는 여신의 모습과 함께 강렬한 색채 대비 효과를 불러 일으키며 혁명정신의 신성함과 숭고함을 더욱 강조하고 있다.

피터 풀 루벤스Peter Rubens (1577-1640)

레우키프스 딸들의 납치

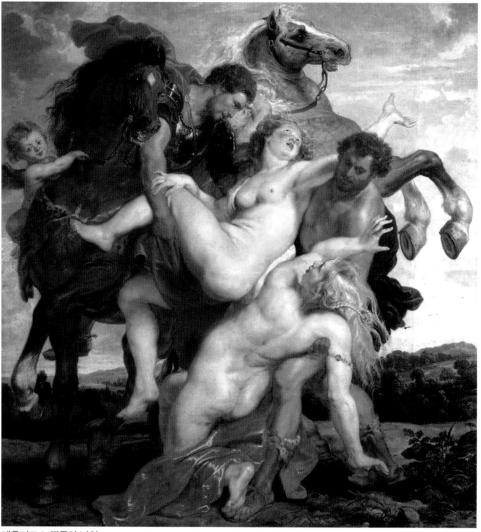

레우키프스 딸들의 납치

그리스 신화에 의하면 레다는 스파르타 왕비였다. 제우스 신이 그녀의 미색에 혹해 백조로 변신하여 강을 헤엄쳐 가서 그녀와 사랑을 나누었다. 레다는 바로 그날 밤에 남편인 스파르타 왕과도 관계를 가졌다. 그 후 레다는 두 개의 알을 낳았는데, 카스트로와 폴리데우케스라는 두 아들과 헬레네와 클립템네스트라라는 두 딸이 그들이다. 누가 누구의 자식인지 구별하기 어려운데, 이 그림에서는 두 아들이 제우스의 아들이라고 보고 있다. 제우스의 두 아들은 난봉꾼이어서 레우키푸스의 두 딸 힐라에이라와 포이베를 납치한다. 그녀들은 이미 사촌들과 약혼한 사이였다. 제우스의 아들들이 약혼녀들을 납치한 것을 알고 약혼자들이 공격했지만, 오히려 아들들에게 참살을 당하고 만다. 그리고 카스트로도 살해 당하게 되자, 카스트로를 잃은 폴리데우케스는 비탄에 잠겨 아버지 제우스에게 죽은 동생과 영원히 생명을 나누어 갖게 해 달라고 애원하고, 허락을 받는다. 그 뒤 그들은 쌍둥이 좌 제미니 별들이 되었다.

이 그림을 보면 욕정에 가득 찬 사나이들의 표정과 근육의 움직임이 느껴진다. 그리고 두 여인의 아름다운 금발 머리와 분홍빛 얼굴 그리고 하얀 피부는 누구라도 반하지 않을 수 없을 것 같다. 그림을 자세히 들여다보면 두 여인은 조르네와 타치아노의 비너스를 모방한 것 같다.

납치당하는 처녀들은 고개를 돌려 사람 살려 달라고 외치고 있지만, 그 표정이 두렵거나 당황한 것으로 보이지는 않는다. 오히려 그녀들의 몸을 납치범들에게 밀착시킨 채 그들에게 몸을 맡기고 있는 것처럼 보인다.

이 그림은 남자들과 여자들의 젊은 육체를 생동감 있게 묘사하였다. 이 그림을 그린 피터 폴 루벤스는 벨기에의 바로크 화가이다. 미켈란젤로가 16세기의 대화가라면 루벤스는 17세기의 대화가이다. 그는 화가인 동시에 유능한 외교관이기도 했다. 그는 부모를 잘 만나 부유한 가정에서 자랐으며 처복도 많았다고 한다.

장 오노레 프라고나르Jean-Honore Fragonard (1732-1806)

그네 / 행복한 연인

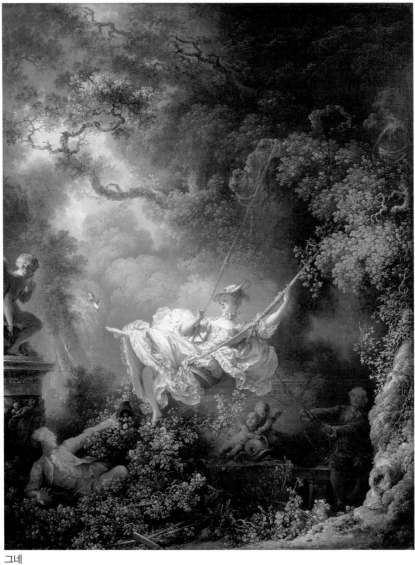

그네

여인이 남편에게 그네를 타고 싶다고 졸라 남편과 함께 그네가 있는 숲에 와보니, 마침 저만큼 떨어진 곳에 자신의 연인이 와 있는 것이 눈에 띄었다. 그네를 타면 그 연인 위로 지나갈 것 같았다. 여인이 그네를 타고 남편에게 힘껏 밀어 달라고 하자 남편은 바보같이 그네를 힘껏 밀었다.

여인은 연인에게 치마 속의 자신의 알몸을 보여주기 위해 한 발을 힘껏 위로 찬다. 그러자 치마 밑단이 벌어지고 아래에 있는 연인은 좋다고 환호하며 치맛단을 더 벌려 달라고 한다. 여인은 신발 한 짝이 허공으로 날아가도 아랑곳하지 않고 아래 있는 연인만 쳐다본다.

이 그림을 그린 장 오노레 프라고나르는 프랑스 혁명 당시 로코코 미술의 대표적인 화가로서 화려하고 에로틱한 그림을 많이 그렸다.

이 그림도 그 중의 하나다. 이 화가의 작품으로서 〈행복한 연인〉이 있다. 그 모델이 그네의 모델과 많이 비슷하다. 그네의 두 남녀가 사인을 보내 밀회를 약속하고 놀아나는 것 같다.

행복한 연인

메리 커셋Mary Cassatt (1845-1926)

오페라 극장의 검은 옷차림의 여인 / 아이의 목욕

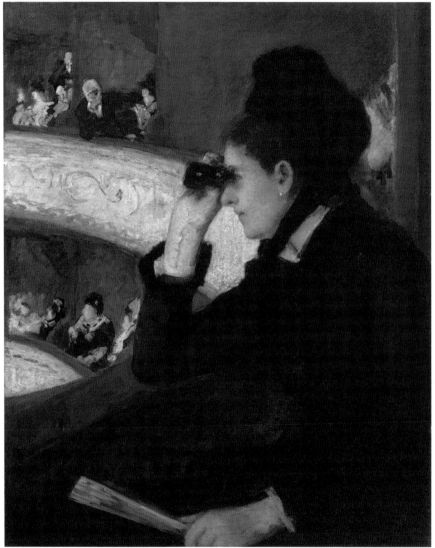

오페라 극장의 검은 옷차림의 여인

오페라 극장에서 주위 어떤 것에도 관심이 없고 오직 오페라만 망원경으로 골똘히 감상하는 여인이 있다. 검은 옷을 입고 쌍안경을 든 이 여인은 전혀 관능적이지도 않고 호사스러워 보이지도 않는다. 오페라 극장에 오는 여자들이 하는 몸차림이 아니다. 검은 옷이라 하더라도 살결이 비춰 보이는 등, 관능적으로 보이게 할 수도 있을 텐데, 이 여인의 옷은 그녀의 몸매를 숨기기 위해 꽉 조이게 둘러싸고 있어서 오히려 긴장감이 흐른다. 그녀는 사교계의 여성들과는 거리가 멀어 보이고, 자신이 관심 두고 있는 곳에만 몰입해 있다.

한편, 발코니 저편에 있는 한 남자가 오페라는 전혀 보지 않고 쌍안경으로 이 검은 옷의 여인만을 보고 있는 모습이 재미있다. 오페라 극장에 오는 여자들이 대부분 멋을 부리고 오는데, 그런 여인들에게는 전혀 관심이 없고 분위기가 빵점인 이 여자에게만 관심을 두고 있다.

바람둥이라서 화려하고 요염한 여자에게는 이제 진절머리가 나서 이렇게 수수하고 검소한 여인에게 더 호기심이 가서 그런 건지, 아니면 천성적으로 이런 정숙한 스타일의 여자가 더 좋은 건지 하여간 이 여인에게 홀딱 빠진 것처럼 보인다.

이 그림을 그린 메리 커셋1844-1926은 미국의 인상파 여성 화가이다. 그녀는 미국 피츠버그의 부유한 가정에서 태어났는데 프랑스에 건너와 인상파 그룹에 합류했다는 점이 특이하다. 그는 이 그림처럼 밝고 현대적 감각의 여인상을 많이 그렸다.

그가 그린 그림 중에는 〈아이의 목욕〉이라는 그림도 있다.

평범한 곳에 진리가 있다고 한다. 평범한 곳에 진리만 있는 것이 아니라, 아름다움도 있다. 우리 시각을 즐겁게 하는 것은, 아름다운 풍경이나 선남선녀의 특별한 행동만이 아니다. 이 그림처럼 엄마가 딸을 목욕시키는 일상적인 모습에도 아름다움이 있다. 딸은 엄마의 분신과 같은 존재이며, 엄마는 온 정성을 다해 딸을 키우지 않는가.

엄마가 딸아이를 무릎에 앉히고 왼손으로 아이를 감싼 채 다른 한 손으로 발을

씻기고 있다. 아이는 엄마가 씻겨주는 자기 발을 내려다보며 한 손으로는 엄마 무릎을 짚어 몸을 지탱한다. 엄마는 아이에게 소곤소곤 말을 걸고, 아이는 엄마의 말에 귀 기울이며 얌전히 앉아 있다. 작고 포동포동한 아이의 발을 씻기는 엄마의 다정한 손길에 엄마의 정성과 사랑이 느껴진다. 물의 온도는 적당한지, 아기의 자세가 불편하지는 않은지 신경을 쓰는 것 같다. 아이의 눈빛을 보니 엄마의 따뜻한 보살핌이 더없이 즐겁기만 한 모양이다. 엄마와 딸이 주고받는 눈길과 손짓이 얼마나 아름다운가.

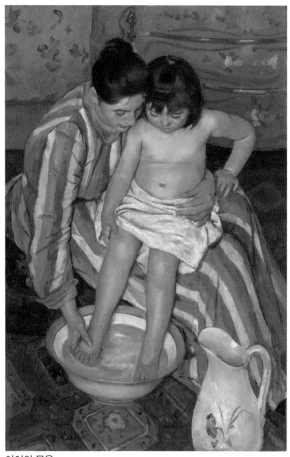

아이의 목욕

레오나르도 다빈치와 미켈란젤로

레다와 백조

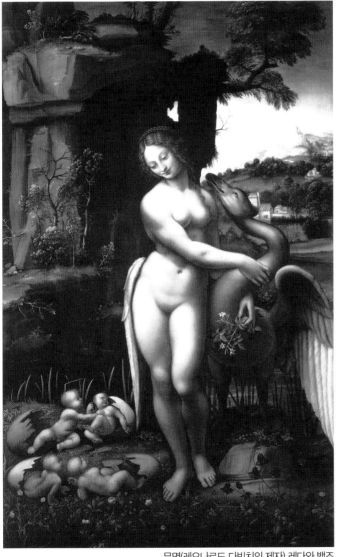

무명(레오나르도 다빈치의 제자) 레다와 백조

레오나르도 다빈치와 미켈란젤로는 그리스 신화에 나오는 〈레다와 백조〉에 관한 그림을 그려서 각광을 받았다고 한다. 그런데 두 그림 다 원작은 없어지고 그 제자들이 원작을 모방해 그린 그림 두 점만이 전해져오고 있다.

그리스 신화에 의하면 레다는 스파르타의 왕 틴다레오스의 왕비였는데 제우스 신이 그녀의 미모에 반해 백조로 변신해 강을 따라와서 레다와 사랑의 잠자리를 같이 했다. 그날

밤레다는 밤늦게 돌아온 남편 틴다레오스와도 잠자리를 함께 했다. 그 결과 레다는 신과 인간의 아이를 동시에 낳게 되었다.

레다가 알을 두 개 낳자 두 개의 알에서 네 아이가 나왔다. 그러니 누가 제우스의 아이인지 스파르타 왕의 아이인지 알 수 없었다. 여자아이들은 헬레네와 클리템네스트라이고 남자아이 둘은 카스트로와 폴리데우케스이다. 일반적으로 헬레네와 카스트로가 제우스의 자녀이고 클리템네스트라와 폴리데우케스는 틴다레오스의 자녀라고 한다.

헬레네는 스파르타 왕 메넬라오스의 왕비가 되어 뒤에 트로이의 둘째 왕자 파리스와 사랑을 하게 되어 트로이 전쟁의 원인이 된 바로 그 헬레네이고 클리템네스트라는 트로이 전쟁의 그리스군 사령관인 아가멤논의 아내가 되었다.

피렌체의 우피치 갤러리에 있는 레오나르도 다빈치 작품을 모방한 것은 레다와 백조가 잠자리를 같이 한 후 아이 넷을 낳고 난 뒤 서로가 애무하는 장면이다. 서 있는 레다의 엉덩이를 백조가 한쪽 날개로 감싸 안고, 긴 목은 레다의 어깨 위로 높이 쳐들고 사랑의 눈으로 키스하려는 듯이 바라보고 있다. 레다는 수줍은 듯이 눈을 감고 고개를 살짝 돌린다. 그리고 한 송이 꽃을 들고 있는 왼손으로 백조를 포옹하면서 오른손으로는 백조의 목을 애무하고 있다.

레다의 오른쪽 발밑에는 그녀가 낳은 아이 넷이 알에서 나와 있다. 그리고 레다와 백조 뒤에는 백조가 잠자리를 같이한 바위 언덕이 있다. 레다는 보티첼리의 〈비너스의 탄생〉에 나오는 그 비너스와 꼭 닮았다.

런던의 내셔널 갤러리가 소장하고 있는 미켈란젤로가 그린 〈레다와 백조〉를 그의 제자 로소피오렌티노가 모방한 것을 보자.

이 그림은 다빈치 것과는 달리 사랑을 나눈 후가 아니고 한창 사랑의 절정에 있는 장면이다. 괴테가 '모든 장면 중에서 가장 사랑스러운 장면이다.'라고 표현한 사

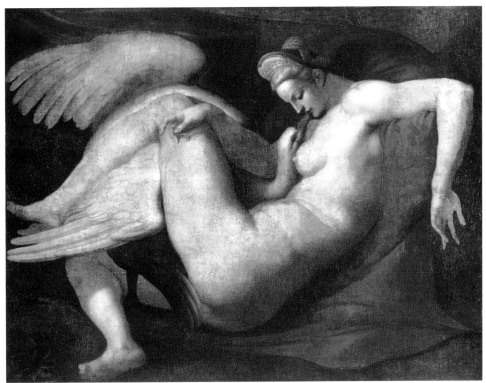

로소(미켈란젤로의 제자) 레다와 백조

랑의 절정인 장면이다.

제우스의 변신인 백조는 점잖게 레다의 옆에 서 있지 않고 날갯죽지는 완전히 젖힌 채 알몸은 의자에 비스듬히 누워 있는 레다의 두 허벅지 사이에 깊이 집어넣고 목은 아름다운 레다의 젖가슴을 어루만지며 입은 레다 입안으로 들어가 있다.

레다는 왼쪽 발로 자신의 허벅지 사이에 있는 백조의 몸통을 꽉 누르고 있고 오른손은 힘을 주고 있는 허벅지를 가볍게 도와주고 왼손을 쾌감을 못 이겨 옆으로 허우적거리며 꺾여 있다. 레다의 허리와 배는 쾌감으로 요동치고 있고 얼굴은 황홀경에 빠져있다. 제우스는 절륜한 정력과 사랑의 테크닉을 소지한 자로 정평이 나 있지 아니한가.

라파엘로 산치오Raffaello Sanzio (1483 - 1520)

라 포르나리나 / 의자의 성모

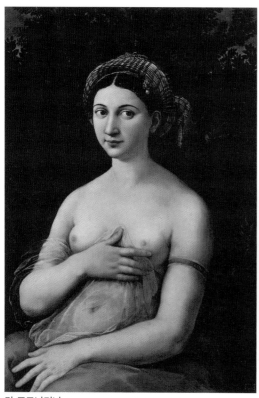

라 포르나리나

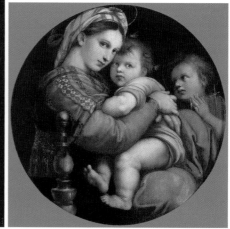

의자의 성모

르네상스 시대 3대 화가 중 하나인 라파엘로는 성모마리아를 소재로 한 그림을 그리는 화가로 알려져 있다. 그가 그린 성모마리아의 모델은 평생 유일한 연인이 었던 마르게리타이다. 그런데 라파엘로의 성화보다 후세에 관심을 끈 그림은 연인 을 모델로 하여 그린 초상화 겸 누드화 〈라 포르나리나〉이다. '라 포르나리나'는 제 빵사의 딸이라는 뜻인데, 마르게리타의 아버지가 제빵사였기 때문이다.

마르게리타는 로마 다운타운 트라스 테베레 지구에 있는 마당과 채소밭이 딸린 집에 살고 있었다. 어느 날 마르게리타가 마당에 있는 샘에 발을 담그고 있는 모습을 보게 된 라파엘로는 첫눈에 반해 그녀를 모델로 삼게 되었으며 그녀를 사랑하게 되었다.

마르게리타는 수줍은 듯 오른손으로 왼쪽 젖가슴을 만지고 있다. 그러나 손으로 가슴을 다 가리지는 않았다. 이로 인해 오히려 도드라져 보이는 양쪽 젖가슴을 탐스러운 과일을 품고 있는 듯이 손으로 떠받치고 있다. 그녀의 몸은 어느 부분이든 매력적이지 않은 곳이 없는데, 그중에서도 가장 매혹적인 곳이 젖가슴이다. 천이 가슴 아래쪽 배를 가리고 있지만, 워낙 얇은 천이어서 배꼽이 다 비친다. 허리 아래에는 두툼한 천을 두르고 왼손을 다리 사이에 둔 채 '정숙한 비너스' 자세를 취하고 있는 것을 보면, 고결한 여인이라는 것을 강조하기 위해 라파엘로가 이 자세를 취하도록 한 것 같다. 그러나 허리 아래 부분을그리지 않은 것은 화가가 연인의 은밀한 부분을 공개하고 싶지 않아서 그렇게 한 것이 아닐까 싶다.

이렇게 관능과 정숙의 대위법적인 긴장이 팽팽한 가운데 여인의 시선이 감상자를 향하고 있는 것 같지만, 사실은 연인인 화가를 향한 것이다. 여인이 결코 양립할 수 없는 관능미와 정숙미를 함께 풍기는 것은, 그녀가 자신의 연인만을 의식하고 있기 때문이다. 그래서 이 그림에는 '나를 품어안아 주세요. 당신만을 사랑하고 있습니다.'라는 메시지가 담겨 있는 것 같다.

라파엘로는 앞서 말한 바와 같이 연인을 모델로 삼아 성모를 주제로 하는 그림을 많이 그렸는데 여기 〈의자의 성모〉도 그 중의 하나다. 성모가 아기 예수를 안고 감상자를 바라보고 있다. 고사리 같은 아기의 왼손이 엄마 옷섶을 파고들어 따뜻한 젖가슴을 찾고 있다. 성모자 옆에는 성모의 사촌 엘리자베스가 낳았고 후일 성자에게 세례를 줄 요한이 털옷을 입은 채 경건하게 두 손을 모으고 있다.

흥미로운 것은 성모자가 신성한 존재가 아닌 평범한 모자로 그려진 점이다. 포

동포동 젖살이 오른 귀엽고 천진난만한 아기 예수와 아름다운 성모마리아의 모습은 사람들을 감동시켰다. 다들 마리아의 모델이 누구인지 궁금해 했지만, 라파엘로는 '마음 속에 있는 이상적인 여인'이라고 말하며 실존 인물이라는 것을 밝히지 않았다. 그래서 라파엘로가 직접 성모를 보았다고 하는 사람도 있었다. 실제로 보지 않고 저토록 생생한 표정과 피부를 묘사할 수 없다고 생각했기 때문이다.

이 그림이 많은 사랑을 받은 이유는 화려하고 부드러운 색상과 구도의 완벽한 조화 때문이다. 성모의 초록색 숄과 푸른색 치마는 아기 예수의 황금빛 옷과 절묘한 조화를 이루고 있다. 또 편안하고 안정감을 주는 삼각형 구도의 그림을 사각형 액자 대신 둥근 액자에 담아 성모자를 더욱 우아하고 부드럽게 보이게 했다. 라파엘로는 이 그림 이외에도 마르게리타를 모델로 성모를 주제로 하는 그림을 많이 그렸다. 그림 속에서는 그녀의 몸이 성모를 대신한 셈이며, 후세의 많은 화가들이 성모를 그릴 때 라파엘로의 그림에 나오는 성모를 참고했다. 마르 게리타는 연인을 잘 만난 덕택으로 그의 육신은 성모 마리아가 되었던 것이다.

라파엘로는 마르게리타를 사랑한 나머지 지나친 사랑놀이로 몸이 쇠약해져 37세의 나이로 요절했다. 그는 마르케리타에게 충분한 유산을 남겨주긴 했지만, 그녀와의 사랑을 세간에 비밀로 하고 그녀와의 사랑을 결코 공개하지 않았다. 그가 마르게리타와 결혼을 하지 않은 것은 귀족의 작위까지 받은 자신이 천한 신분의 여자와 결혼을 한다는 비난을 받지 않기 위해서였던 것 같다.

마르케리타는 라파엘로의 임종의식 때 침상 곁에서 잠시도 떠나려 하지 않았다. 교황의 사자가 고해성사를 베풀려고 왔다가 그녀를 보고 '이 여인은 그의 정식 아내가 아니다'라며 방에 들어가지 못하게 했다. 그래서 장례의식 때 그녀가 상복을 입고 라파엘로의 유해에 매달리는 바람에 다들 곤혹스러워했다. 그 후 그녀는 수녀원에 들어가 수절을 하며 지내다가 2년 후 세상을 떠났다고 한다.

조르조네Giorgione (1477-1510), 티치아노Vecellio Tiziano (1482-1576)

전원 풍경 속에서 잠든 비너스 / 우르비노의 비너스

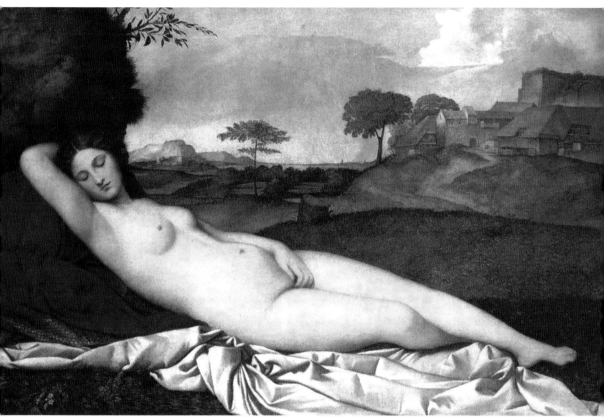

조르조네_전원 풍경 속에서 잠든 비너스

조르조네조르조 바르바렐리 다 카스텔프랑코와 티치아노는 르네상스 때 부의 도시 베네치아의 두 거장이었다. 특히 조르조네는 다빈치와 필적할 만한 화가라고 촉망받았는데, 32세의 나이로 요절한 애석한 화가이다. 두 사람은 같은 모델을 거의 비슷한 자세를 취하게 해 비너스 상 누드화를 그렸다.

조르조네가 그린 〈전원 풍경 속에서 잠든 비너스〉는 누드화와 풍경을 결합시킨 최초의 그림이라고 한다. 조르조네가 비너스를 그린 후 세상을 떠나자, 티치아노가 전원 풍경을 마저 그려 넣었기 때문이다. 비너스가 전원을 배경으로 야외에서 누워 자고 있다. 오른팔로 팔베개를 하고 왼팔을 길게 뻗어 은밀한 부분을 가리고 있으며, 왼발을 오른 쪽 다리 아래 접은 채 깊은 잠에 빠져있는 그녀의 얼굴이 빼어나게 아름답다. 원만한 곡선미는 저 너머 언덕의 능선까지 메아리치고, 탄력 있고 섬세한 피부는 구겨진 침대 때문에 한층 더 매끈해 보인다. 산 너머 먹구름이 밀려오는데도 걱정 없이 잠에 빠져 있는 모습을 보니, 뜨거운 사랑을 나눈 후 깊은 만족감에 취해 잠든 것이 아닐까 상상해보게 된다. 이 작품은 훗날 많은 누드화가들의 귀감이 되었다.

티치아노는 상류사회의 한가한 귀부인의 누드를 그렸다. 그의 누드는 야외에 있는 나신이 아니고 화려한 침대에 누운 매혹적인 여성 누드로 상류사회의 관능적인 쾌락을 위한 것이었다. 〈우르비노의 비너스〉라는 이름을 갖게 된 까닭은, 처음 소장자가 우르비노 공작이었기 때문이다.

이 누드는 조르조네의 〈전원 풍경 속에서 잠든 비너스〉가 방금 잠이 깨어 침상으로 옮겨 누운 것 같다. 다른 점은, 팔베개 대신 베개를 베고 머리를 돌려 그림 밖의 누군가를 주시하고 있다는 사실이다. 그녀가 바라보고 있는 사람은 화가가 아닐까 싶다.

방 한쪽에는 짙은 청록색 커튼이 쳐져 있고, 다른 쪽은 둥근 기둥이 있는 포치 쪽에서 들어오는 햇빛 때문에 밝아 보인다. 흰 침대 시트 위에 대각선으로 누워있는 여인의 어깨는 금발로 덮여 있고 오른손에는 꽃송이가 쥐어져 있다. 흰 옷을 입은 하인이 옷 함 뚜껑을 머리로 괸 채 무엇인가를 찾고, 그 옆에 서있는 침모는 털코트를 어깨에 얹은 채 기다리고 있다. 홍조를 띠고 있는 윤곽이 또렷한 얼굴, 긴장이 풀린 팔다리와 몸의 굴곡을 따라 흐르는 에로틱한 곡선, 긴 금발과 매혹적인

눈길이 보는 사람의 시선을 사로잡는다.

조르조네 그림과 동일한 모델인 것 같은데, 타치아노가 자신의 모델이 되어 달라고 한 것인지, 조르조네의 그림을 보고 모방한 것인지는 알 수 없다. 이 모델은 유명한 베네치아의 유한마담임이 분명하다.

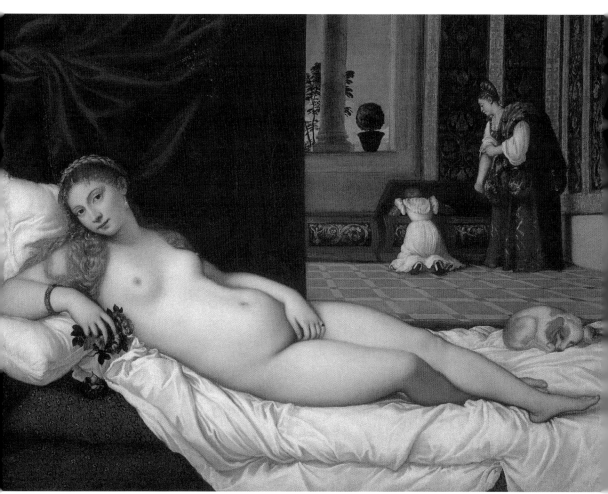

티치아노_우르비노의 비너스

렘브란트 반 레인Rembrandt Van Rijn (1606-1669)

목욕하는 밧세바

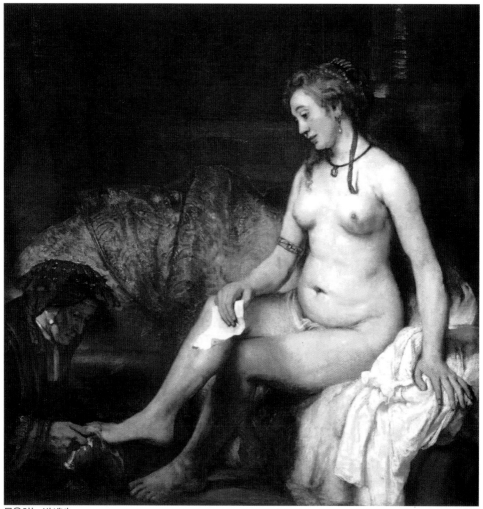

목욕하는 밧세바

17세기 네덜란드 화가 렘브란트가 그린 이 누드화는 〈목욕하는 밧세바〉이다. 대부분의 누드화처럼 청초하고 아리따운 젊은 여인의 나신이 아니라, 농익을 대로 농익은 중년 여인의 나신이라는 점이 독특하다.

밧세바는 구약성서에 나오는 여인으로 다윗왕의 왕비요, 솔로몬의 어머니이다. 어느 날 다윗 왕이 성루에 올라가 사방을 둘러보고 있으니 한적한 곳에서 몸매가 풍만한 여인이 옷을 벗고 목욕하는 것이 눈에 띄었다. 그 모습을 보고 욕정을 느낀 다윗왕은 여인에게 연서를 썼다. 그리고 연서 끝부분에 이 편지를 전하는 시녀를 따라 자신에게 오라는 말을 적어놓았다.

시녀는 다윗왕이 시키는 대로 그 연서를 밧세바에게 전했다. 그림 속의 밧세바가 손에 쥐고 있는 것이 바로 그 연서이다. 그런데 연서를 들고 있는 밧세바의 표정이 밝아 보이지 않고 수심이 가득하다. 유부녀인 자신이 남편을 두고 왕과 불륜의 관계가 될 수도 있다는 것에 양심의 가책을 느꼈거나, 앞으로 벌어질 일들이 두렵기 때문이 아니었을까. 그래서 그런지 눈빛도 초점을 잃은 것처럼 보인다. 그러면서도 입가에 미소를 머금고 있는 것을 보면, 자신의 벗은 몸을 보고 다윗왕이 욕정을 참지 못해 먼저 기별한 것이 한편으로는 흐뭇했던 모양이다.

이 그림의 모델은 렘브란트의 가정부이면서 연인인 헨드리케인데, 화가 자신의 부적절한 여자관계를 염두에 두고 그린 것으로 보인다. 렘브란트는 헨드리케 때문에 법정에 서기도 했다. 그가 헨드리케보다 먼저 가정부로 들어온 게르테와 관계를 맺고 결혼까지 약속했는데 새로운 여자를 사귀니 게르테가 고소를 한 것이다.

이처럼 렘브란트는 여러 여자와 깊은 관계를 맺었지만, 결혼은 하지 않았다. 첫 아내 사스키아가 부잣집 딸이어서 거액의 결혼지참금을 가져왔는데, 사스키아가 죽기 전에 렘브란트가 재혼하면 그 재산을 두 사람 사이에서 태어난 아들 티투스에게 주라고 유언을 남겼기 때문이다. 렘브란트는 아들에게 재산을 넘겨주기 싫어서 결혼하지 않았던 것이다.

프랑수아 제라르Francois Pascal Simon Gerard (1770 -1837)

에로스와 프시케

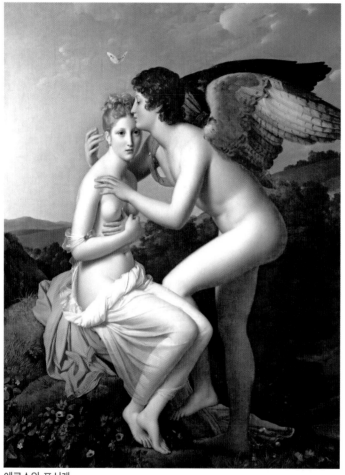

에로스와 프시케

　미의 여신 아프로디테비너스가 태어나자, 다들 아프로디테를 보기 위해 신들이 사
는 올림포스산에 갔다. 그러자 올림포스산에 있던 남신, 여신은 말할 것도 없고 모

든 생물이 아프로디테의 아름다움에 질려 숨을 제대로 쉬지 못하는 바람에 사방이 적막했다고 한다.

아프로디테는 신과 인간들의 경배 대상이었는데, 어느 날 그에게 경쟁자가 생겼다. 인간 세상의 한 왕국에서 공주가 태어난 것이다. 그녀의 이름은 프시케였다. 다들 프시케가 아프로디테보다 더 아름답다고 칭송하는 바람에 아프로디테 신전에 경배하는 사람마저 줄어들었다.

아프로디테는 프시케에 대한 시기심으로 견딜 수가 없었다. 참다못해 아들인 사랑의 신 에로스큐피드에게 프시케를 천박한 사람과 사랑을 나누는 비천한 계집으로 전락시켜 버리라고 명령했다. 에로스는 항상 화살을 가지고 다니는데, 그 화살을 맞으면 누구든지 사랑에 빠져 헤어나지 못하게 되기 때문이다.

에로스는 그 화살집을 메고 프시케에게 갔다. 그런데 에로스는 잠자는 프시케를 보자 그 아름다움에 도취해 화살을 잘못 만지는 바람에, 화살에 자기가 찔리게 된다. 그러자 에로스는 프시케를 열렬히 사랑하게 되었다.

아프로디테는 아들이 프시케와 사랑에 빠지게 되자 더욱더 프시케를 증오했다. 그리고 프시케에게 온갖 시련을 주다 못해 프시케를 절벽에서 떨어지게 해 저승으로 가게 만들어 버렸다.

그러자 에로스는 신들의 왕 제우스에게 탄원했다. 제우스는 프시케를 더 고통스럽게 만들지 말라고 아프로디테에게 명령한다. 그리고 프시케에게 영원한 생명을 불어넣어 에로스와 행복하게 살도록 했다.

이 그림은 제우스의 은총을 받아 드디어 에로스와 프시케가 마음껏 사랑을 나누는 바로 그 장면을 그린 것이다. 그림 상으로 보아도 여러 그림에 나오는 시어머니인 요부 비너스보다 여기 있는 프시케가 비교할 수 없을 정도로 청순해 보인다. 프랑수아 제라르는 로마에서 태어난 프랑스 화가로 다비드에게 사사한 신고전주의 화가이다. 그는 이 그림을 비롯하여 신화를 주제로 한 그림과 역사화를 많이 그렸다.

에드워드 번 존스Edward Burne-Jones (1833 – 1898)

용서

용서

번 존스는 리파엘 전파를 이끈 영국의 대표적인 낭만주의 화가이며 디자이너였다. 어머니는 그를 낳은 지 엿새 만에 세상을 떠났고, 누나 역시 일찍 사망하자 아버지는 늘 슬픔에 잠겨 아들의 외로움을 달래줄 마음의 여유가 없었다.

이런 가정환경은 그를 내향적인 성격을 갖도록 했다. 번 존스는 어릴 때부터 문학과 미술에 깊이 빠져들었고, 이탈리아를 방문해 르네상스 화가 보티첼리와 만테냐의 작품을 보고 크게 감동했다. 번 존스 특유의 인물상은 보티첼리의 감수성을 현대적으로 되살려 놓은 듯하다. 그는 그리스 신화와 초서의 시, 멜러리의 산문에서 주제를 즐겨 따와 상징성과 문학성이 풍부한 그림을 그렸다.

두 남녀의 나신이 나오는 〈용서〉라는 누드화의 주제는, 그리스 로마 신화에 나오는 데모폰과 필리스의 사랑이다. 목마에 들어가 트로이를 멸망시키는데 혁혁한 공을 세운 그리스의 용사 데모폰은 트로이 전쟁이 끝난 뒤 아테네로 가는 길에 트라키아에 들렀다. 트라키아에는 필리스라는 아름다운 공주가 있었고, 둘은 사랑에 빠졌다. 어느 날 데모폰은 한 달 안에 돌아오겠다고 필리스와 굳게 약속하고 트라키아의 궁전을 떠났는데, 그만 약속 날짜를 어기고 말았다. 그러자 데모폰을 기다리고 있던 필리스는 데모폰이 자신을 배신한 것으로 착각하고 크게 낙담해 스스로 목숨을 끊어 버렸다.

이를 불쌍히 여긴 아테나 여신은 필리스를 아몬드나무가 되도록 했다. 뒤늦게 트라키아에 돌아온 데모폰은 필리스가 죽었다는 소식에 망연자실했다. 그리고 그녀가 나무로 변신했다는 것을 알게 되자 나무를 꼭 껴안고 입맞춤했다. 그러자 그때까지 잎이 없던 가지에 나뭇잎이 돋아났다. 변함없는 사랑이 모든 비극을 이겨내며 승화된 것이다.

그림을 보면, 아몬드나무를 가르고 나온 필리스가 데모폰을 꼭 끌어안고 있다. 두 남녀의 머리 뒤로는 흰 아몬드 꽃이 잔뜩 피어 되찾은 두 사람의 사랑을 축복하고 있다. 그런데 이 그림에서 데모폰의 자세가 왠지 어색하다. 방금까지 나무를 껴

안고 키스하던 데모폰이 필리스 쪽에서 껴안으려고 하자, 같이 껴안지 않고 몸을 빠져나오려는 자세를 취하고 있다.

이 그림은 그리스 신화를 소재로 한 것이지만, 좀 더 깊이 알고 싶다면 이 그림의 모델인 잠바코와 번 존스의 애정행각에 관해 알아야 한다. 잠바코는 그리스계의 부유한 가정에 자라 의사와 결혼해서 아이까지 있는 유부녀였다. 남편과 불화로 별거를 하게 되자 그림에 조예가 깊은 어머니의 적극적인 주선으로 번 존스를 알게 되었다.

번 존스는 잠바코의 아름다움에 반해 그녀를 모델로 그림을 많이 그렸다. 그리고 그 과정 중에 두 사람은 사랑에 깊이 빠지게 되었다. 그런데 둘만의 사랑을 아무도 모를 줄 알았는데, 번 존스의 부인이 눈치를 채고 말았다.

두 사람은 고민 끝에 자살을 시도하기도 했고, 번 존스는 두 여인 사이에서 처지가 난처해지자 로마로 피신을 하기도 했지만, 결국 집이 있는 런던으로 돌아왔다. 잠바코는 번 존스가 자신에게 돌아올 것이라고 굳게 믿었지만, 번 존스는 부덕을 갖추었으며 헌신적인 아내에게 돌아갔다. 잠바코는 번 존스가 이제 자신에게 돌아오지 않을 것이라고 체념하고, 파리로 가서 조각가 로뎅의 제자가 되었다.

그러나 번 존스는 잠바코를 마음속에서 결코 지울 수 없었다. 그래서 지난 사랑을 추억하며 이 그림을 그렸다. 그림 속에서 데모폰이 용서를 구하니, 나무로 변신한 필리스가 되살아나 데모폰을 안으려 한다. 그러나 데모폰은 몸을 빼는 장면이다. 그 데모폰이 바로 화가 자신이 아니던가.

앵그르 Jean-Auguste-Dominique Ingres (1780-1867)

그랑드 오달리스크

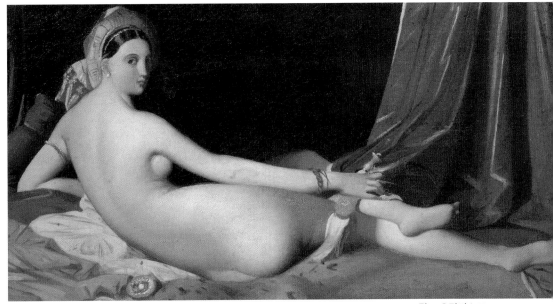

그랑드 오달리스크

 내 사무실 탁자 위에는 여러 권의 화집이 놓여 있다. 그 제일 위에 〈그랑드 오달리스크〉를 표지로 한 화집이 있다. 이 그림이 좋아서 그렇게 둔 것이다. 여자 누드화를 그렇게 버젓이 사무실에 두면 품위를 의심받을 것 같아서 한동안 치워놓은 적도 있었다. 그런데 찾아온 손님들이 이 그림의 행방을 묻길래 늙은이 사무실에 여자 누드화를 두는 것이 체통 없는 짓인 것 같아서 치웠다고 했더니, 명화를 두는 것은 체면을 손상하는 것이 아니라 오히려 높이는 것이라며 나무라는 게 아닌가. 그래서 다시 이 화집을 제일 위에 놓아두게 되었다.

 그 후 이 그림은 사무실에 찾아오는 사람들과 대화의 물꼬를 터주기도 하고, 때

로는 대화를 이어주는 매개체가 되기도 했다. 사람의 시각은 권태를 빨리 느끼게 되는데, 이 그림은 항상 나를 즐겁게 한다. 이 그림은 늙은이 사무실에서 나는 냄새를 가시게 하고, 신선한 바람을 불어 넣어주는 역할도 하는 것 같다.

앵그르는 19세기 전반 신고전주의 화가로 낭만파인 들라크루아와 쌍벽을 이루었다. 그는 프랑스 남서부 지방에서 태어나 열여섯 살 때 파리에 와서 고전주의자 다비드의 제자가 되었다. 그리고 스물한 살 때 미술 대상을 받은 후 로마와 피렌체에 가서 르네상스 화풍을 연구했다. 파리 국립미술학교 교장을 맡기도 했고, 로마의 아카데미 드 프랑스 원장으로 일하기도 했으며 말년에는 상원의원을 지냈다.

그는 당대뿐만이 아니라 미술사 누드화 분야에서는 제1인자가 아닌가 싶다. 신고전주의 화가이면서도 동양의 이국적인 정취를 찾아 튀르크 지방을 여행하고 나서 낭만주의 요소가 깃든 이 그림을 그렸다. '그랑드'는 위대하다는 뜻이고, '오달리스크'라는 말은 튀르크 궁정에서 술탄의 관능적인 쾌락을 위해 대기하고 있는 궁녀를 일컫는 말이다. 그래서 그림에서 터번과 튀르크 담배, 향료 등이 눈에 띈다.

이 그림에서 모델의 허리가 너무 긴 것이 해부학적으로 맞지 않는다는 비판도 있었다. 그러나 화가는 여체의 아름다움을 강조하고 관능적인 여성미를 돋보이게 하려고 고의로 그렇게 그린 것이다. 등을 돌리고 누워서 돌아보는 고혹적인 그녀의 눈매와 아름다운 얼굴이 보는 이를 뇌쇄시킨다. 그리스 조각에서 배웠는지 부드러운 몸매의 곡선미와 은은한 색조가 아름다운 이 그림을 두고 많은 사람이 미술사상 최고의 누드화라고 한다. 나 역시 그 말에 동감한다. 여체의 매끄러움과 온기가 느껴지고 향기가 풍기는 듯하다. 특히 얼굴은 누드화에 나오는 모든 여인의 얼굴 중에서 그 미모가 으뜸이다. 그러면서도 그림의 제목이 오달리스크라 한 점이 내내 아쉽다. 보다 신분이 높은 비너스나 다이애나 아니면 클레오파트라나 시모네타라고 했더라면 좋지 않았겠나 싶다. 그랬으면 나도 그런 고귀한 여자를 매일 쳐다보는 사람이 되었을 터인데, 아쉬운 일이다.

앵그르 Jean Auguste Dominique Ingres (1780-1867)
안데르스 소른 Anders Leonard Zorn (1860-1920)

여자와 목욕

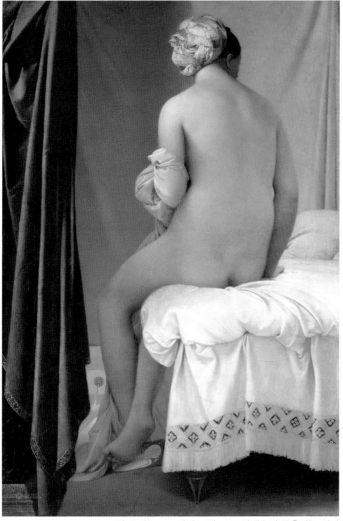

장 오귀스트 도미니크 앵그르_발팽송의 목욕하는 여자

목욕할 때가 아니고서는 자신의 알몸을 제대로 볼 기회가 그다지 많지 않다. 거울 앞에 서도 등이나 몸 구석구석을 보기는 힘들다. 그러나 목욕할 때에는 손으로 온몸을 문지르며 자신의 몸 전체를 감상할 수 있다.

여자의 몸은 아름답다. 자신의 아름다운 모습을 보고 있으면, 자기도취까지는 아니더라도 자신에 대한 긍지가 생길 것이다. 그러나 옷 속에 파묻혀 있으면 그 아름다움의 가치가 제대로 드러날 수 없다. 때로는 이성에게 보이고 싶다는 생각이 들 것도 같다. 그래서 온천이 있는 곳에 가면 여자들이 대범해져 풍기가 문란하다는 느낌을 받는다.

목욕하는 여자의 누드 그림으로, 19세 프랑스 고전주의 화가 장 오귀스트 도미니크 앵그르가 그린 〈발팽송의 목욕하는 여자〉와 20세기 스웨덴의 안데르스 소른1860 -1920이 그린 〈목욕〉이라는 작품이 있다.

〈발팽송의 목욕하는 여자〉에서는 주인공이 목욕하다가 잠깐 쉬면서 바깥을 쳐다보고 있어서 감상자는 뒷모습만 볼 수 있다. 여자는 수줍은 듯 얼굴을 뒤로 돌린 채 어딘가를 조용히 바라보고 있다. 진주처럼 은은한 빛이 목욕탕 안으로 스며들어 여자의 발가벗은 몸을 부드럽게 어루만진다. 여자의 발치에는 가느다란 관을 타고 물줄기가 쉴새 없이 흘러내린다.

소론의 〈목욕〉은 발가벗은 여자가 서서 거울을 보며 자신의 몸을 다듬으려 하고 있다. 실제로는 뒷부분만 드러내고 있지만, 거울 속에 앞모습이 제대로 비친다. 햇빛이 비치는 밝은 욕실, 벗은 몸으로 서 있는 여인, 둥근 욕조에 담긴 물은 찰랑거리고, 여인은 자신의 아름다움에 얼굴과 몸이 상기되어 있는 것처럼 보인다. 욕실을 가득 채운 따스한 기운이 그대로 전해지는 듯하다. 돌돌 말아 대충 틀어 올린 머리에서 몇 가닥 잔머리가 흘러 내려와 살짝 젖어있고, 여인은 몸을 닦는 데 집중하고 있다. 손가락 마디마디까지 깨끗하게 닦는 여인의 모습이 귀엽고 사랑스럽다.

수채화로 그린 것이라고는 믿기지 않을 정도로 밀도 있고 탄력이 있으며 과감한

붓질에서 생동감이 느껴진다. 덕지덕지 붙은 마음의 때까지 깨끗이 씻어 주는 것 같은 청량한 그림이다.

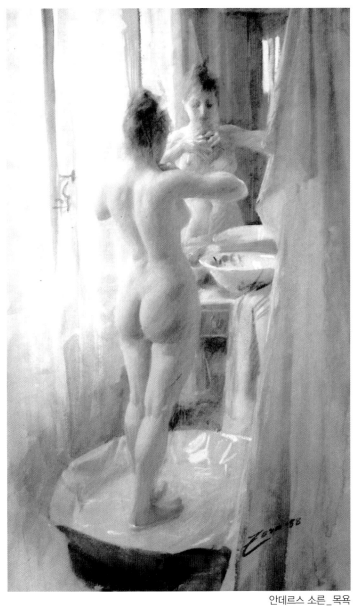

안데르스 소른_목욕

오귀스트 르누아르Auguste Renoir (1841–1919)

잠든 나부裸婦 / 음악회에서

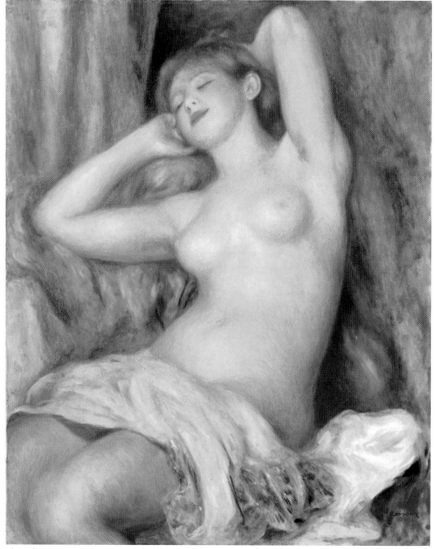

잠든 나부

르누아르는 인상파 화가이면서도 다른 인상파 화가와는 달리 풍경화를 그리지 않고 인물화를 주로 그렸다. 그는 인물화에서 빛의 굴절과 섬광을 사용해 인상주의 회화의 정수를 보여주었다. 그는 만년에 인물화 중에서도 누드화만을 그렸다.

그의 누드화를 두고 훗날 프랑스 소설가이자 비평가인 미르보는 '여성의 피부가 지닌 신선한 빛, 삶, 설득력을 훌륭하게 포

음악회에서

착해 낸 가장 아름다운 현대미술의 걸작'이라고 했다. 르누아르는 '만일 여자의 유방과 엉덩이가 없었다면 나는 그림을 그리지 않았을 것'이라고 말했을 정도로 여체의 아름다움에 도취해 있었다.

그의 대표적인 누드화가 바로 이 〈잠든 나부〉로 누운 자세와 매끄러운 조형, 부드러운 피부, 모델의 자세와 표정이 빼어나게 아름답다. 그녀의 얼굴은 잠을 자면서도 미소를 머금고 있다. 아름다운 꿈, 즉 사랑을 나누는 꿈을 꾸고 있는 것이 틀림없다. 그는 소녀들을 모델로 곧잘 그림을 그리곤 했다. 〈음악회에서〉이 그림은, 음악회에서 연주를 마치고 꽃다발을 받았는지 무대 뒤에 있는 휴게실에서 아리따운 소녀들이 쉬고 있는 장면을 그린 것이다.

장 레옹 제롬Jean Leon Gerome (1824 -1904)

피그말리온과 갈라테아

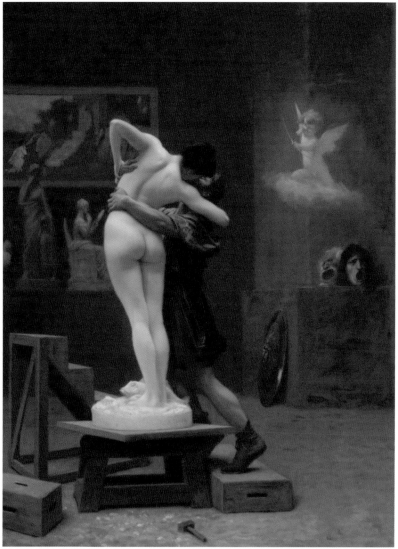

피그말리온과 갈라테아

그리스 신화에 의하면, 미의 여신 아프로디테비너스가 태어나 처음 상륙한 곳은 지중해 제일 동쪽에 있는 키프로스 섬이었는데 그 섬에 미의 여신 신전이 있다.

키프로스의 조각가 피그말리온은 눈이 높고, 현실의 여성을 믿지 못해 오랫동안 독신을 고집했다. 그러다가 사랑의 여신 아프로디테를 모델로 삼아, 자신의 이상에 맞는 여성을 상아로 스스로 조각하게 되었다. 그는 자신이 조각한 여인이 마음에 들었다.

피그말리온은 그녀를 사랑하게 되어, 매일 외출하고 오면 그 조각에 입을 맞추고 잘 때는 조각 작품을 눕혀 베개를 베어주고 함께 잠들었다. 그리고 매일 미의 여신 신전에 가서 상아로 만든 조각 작품인 그녀와 결혼할 수 있게 해 달라고 기도했다.

그날도 피그말리온은 평소처럼 미의 여신 신전에 가서 기도하고 집에 들어와 상아로 만든 처녀에게 입을 맞추었다. 지성이면 감천이라더니, 그 순간 피그말리온은 화들짝 놀랄 수밖에 없었다. 조각품의 입술에서 사람의 숨결이 느껴졌다. 다시입을 맞추니 이번에는 향긋한 향내가 났다. 가슴을 더듬어 보니, 조각은 이미 돌이 아니었다. 불그레한 뺨과 따뜻한 체온을 지닌 처녀가 되어 눈을 사르르 감으며그의 품에 안기는 것이 아닌가. 기쁨에 겨운 피그말리온은 그녀에게 갈라테아라는이름을 지어주었다.

이 그림은 19세기 프랑스 고전주의 화가 제롬의 작품이다. 제롬은 이 축복의 장면을 격정으로 들뜬 조각가가 처녀의 허리춤을 와락 껴안고 그녀에게 따뜻한 입맞춤을 선사하는 모습으로 그렸다.

처녀가 무릎을 완전히 굽히지 못한 채 숙이고 있는 까닭은, 아직 다리는 사람이아니라 상아로 된 조각 작품이기 때문이다. 엉덩이 위의 따뜻한 살 색과는 달리 무릎 아래는 여전히 상아인 것을 보면, 지금 막 기적이 일어나는 순간인 것 같다.

조각이란 무생물에 생명을 부여하는 인간의 욕망에서 비롯되었다는 것을, 이 작품을 통해 알 수 있다.

리카르드 베리|Sven Richard Bergh (1858-1919)

북유럽의 여름 저녁

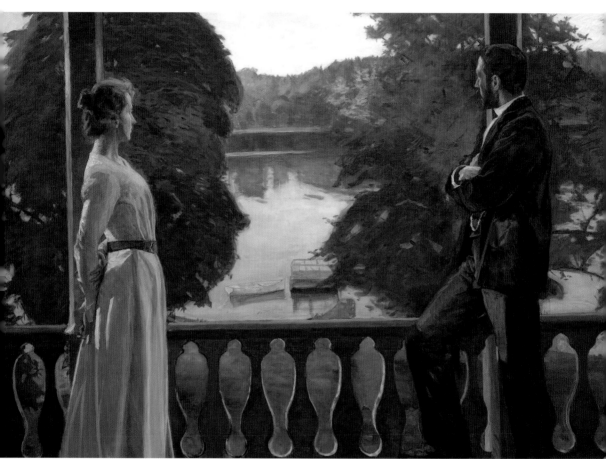

북유럽의 여름 저녁

　여름철이긴 하지만, 북유럽이고 호숫가라 그런지 오히려 시원해 보인다. 화면을
가득 채운 초록빛이 붉은빛과 어우러져 싱그러운 분위기를 자아낸다. 경치를 즐기

는 두 남녀는 서로 관심을 두고는 있지만, 만난 지 얼마 되지 않았는지 아직 사랑을 고백하지는 못한 것 같다.

그래서 서로 마주 보고 서서 손을 뻗어도 잡히지 않을 만큼 거리를 유지하고 있다. 시선과 손을 어디 두어야 할지 망설이고 있다가, 둘 다 어색한 시선으로 눈앞에 펼쳐져 있는 호수 쪽으로 고개를 돌려 바라보며 피어오르는 사랑을 조심스레 감추고 있는 듯하다.

관심과 긴장이 뒤섞여 있는 듯한 두 남녀의 표정이 인상적이다. 흡사 무슨 말을 해야 좋을지 망설이고 있다가 누군가 먼저 '호수의 경치가 참 아름답네요.' 하니, '정말 아름답지요.'라고 답하고는 또다시 침묵이 흐르는 것처럼 보인다. 그림 속의 여인은 뒷짐을 지고 상체를 앞으로 내민 채 사랑의 감정을 감추려고 그러는지 잔뜩 긴장하고 있다. 그 자세와 표정이 퍽 인상적이다.

사랑하게 되면 저절로 설렌다. 사랑은 시작할 때 가장 황홀하다. 지나간 날 상처가 있었다고 하더라도, 모두 잊어버리고 황홀한 이 순간이 영원할 것이라고 굳게 믿자.

귀스타브 카유보트Gustave Caillebotte (1848-1894)

파리의 거리, 비오는 날

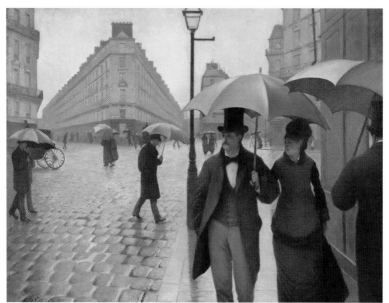

파리의 거리, 비오는 날

예술의 도시라고 부르는 파리에 비가 오면, 또 다른 운치가 있다. 비가 내리니 넓은 콩코드 광장에 행인도 별로 보이지 않고 한적하기만 한데, 한 쌍의 연인이 같은 우산을 쓰고 거리를 걷고 있다. 서로 호감을 얻기 위해서인지 비가 오는데도 아주 멋지게 차려입었다. 같은 우산을 썼으니 서로 몸은 밀착되고, 사람은 비를 맞아 약간 물기를 먹으면 이성을 매혹하는 체취를 풍기게 마련이니 두 사람의 사랑은 더욱 깊어질 것이다.

이 그림을 그린 구스타브 카유보트는 19세기 프랑스 인상파 화가이다. 그는 유산으로 물려받은 돈으로 동료 화가들을 많이 후원했으며, 드가와 마네 등 인상파 화가들과 자주 교류했다. 그는 고전적인 규범에서 벗어나 주로 이 그림과 같은 일상적인 파리의 모습을 많이 그렸는데, 특히 길 위의 풍경에 관심이 많았다.

존 앳킨슨 그림쇼John Atkinson Grimshaw (1836-1893)

폰트프렉트 근처 스테플턴 공원

폰트프렉트 근처 스테플턴 공원

가을이 깊어가는 나뭇잎이 거의 다 떨어진 밤의 공원, 노란 달빛이 공원을 가득 메우고 있는데, 그 길을 한 여인이 걷고 있다. 연인과 데이트하기 위한 것도 아니고, 산책을 나온 것도 아닌 것 같다. 어디로 가고 있는 것일까? 발을 내디딜 때마다 바스락거리는 낙엽 소리가 들린다. 들려오는 바람 소리에 귀를 기울이며 걷고 또 걷는다.

깊어지는 가을, 온누리에 달빛이 그윽하다. 길을 걷던 여인이 잠시 발걸음을 멈추고 가야 할 길이 얼마나 남았는지 잠시 가늠해 본다. 여인은 자신의 고뇌를 달과 함께 나눈다. 달은 그녀의 외로움을 달래주고 고민을 들어주는 벗이 된다. 여인은 금세 힘을 얻어 어디든 갈 수 있을 것 같다. 달빛이 함께 하기에 고단한 밤길도 꿈길이 된다.

이 그림을 그린 그림쇼는 영국 빅토리아 여왕 시대 화가이다. 황금빛 느낌의 그림을 많이 그려 '달빛 화가'로 널리 알려져 있다. 비 오는 날의 풍경이나 달빛이 깃든 풍경을 주로 그렸는데, 이 그림도 그중에 하나다.

조르주 피에르 쇠라Georges Pierre Seurat (1859-1891)

그랑드 자트 섬의 일요일 오후

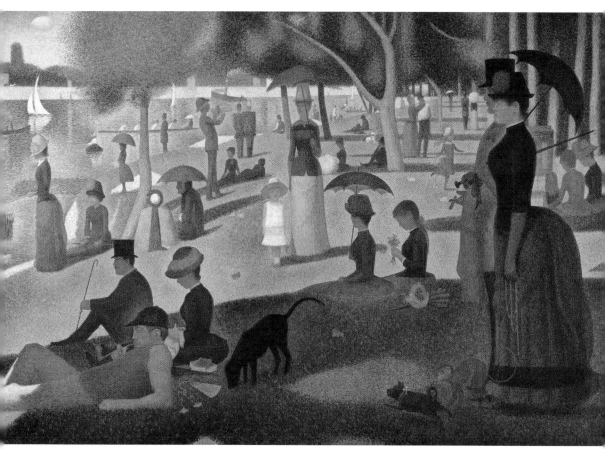

그랜드 자트 섬의 일요일 오후

　쇠라는 신인상주의를 대표하는 프랑스 화가이다. 그는 색채학과 광학 이론을 연구하고 창작에 적용해 점묘법을 확립했다. 대비되는 색을 작은 색점들로 병치해 빛의 움직임을 묘사한 그의 기법을 점묘법이라고 하는데, 인상파의 색채 원리를

과학적으로 체계화하고, 인상파가 무시한 화면의 질서를 다시 구축한 것은 매우 의미 있는 일이라 여겨진다.

이 〈그랑드 자트 섬의 일요일 오후〉는 파리 교외 그랑드 자트 섬에서 여가를 즐기는 파리 시민들을 소재로 한 그림이다. 그림에 있는 사람들을 보면 어린이나 노인들은 없고 대부분 젊은 아베크족들이다. 연인에게 호감을 얻기 위해 남녀 모두 멋진 의상을 갖추고 짝을 지어 산책하거나 풀밭에 앉아 대화를 나누고 있는데, 고대 이집트 벽화처럼 표정이 드러나지 않고 동작이 없다.

일설에 의하면, 당시 그랑드자트 섬에는 매춘부가 많았는데 그림 속에 혼자 있는 여자는 남자를 유혹하기 위한 매춘부라고 한다. 그림은 안개가 낀 듯 뿌옇다. 그런데 그림에 담긴 색조가 무척 신선하고, 그림의 표면이 상당히 매끄럽게 느껴진다. 화면은 푸르고 노르스름한 빛이 도는데, 푸른색은 젊음을 뜻하고 노란색은 사랑이 익어가는 빛깔이라고 하지 않는가. 화면에 개를 그려넣은 것은 개는 성을 상징하는 동물이기 때문이다.

기존 인상파 화가들의 그림과 다른 점은, 기존 인상파의 작품에서 빛과 그림자는 찰나라는 느낌을 주는 반면에, 쇠라의 빛과 그림자는 연속적이고 영구적인 느낌을 준다는 점이다. 이처럼 쇠라는 평범한 일상의 한순간을 장중하고 영구적인 기념비로 남겨놓았다.

쇠라의 그림이 주는 이런 독특한 느낌은, 찰나가 과학적 관찰의 대상이 되면서 영원으로 고정되었기 때문이다. 이를 위해 그는 화폭 위에서 붓을 휘두르지 않고 작은 점을 고르게 찍어 표현하는 점묘법을 사용했다.

이처럼 완성도가 높은 견고한 그림이 완숙한 나이가 아닌, 불과 서른한 살의 나이로 세상을 떠난 젊은 예술가의 작품이라는 사실이 놀라울 뿐이다. 그는 젊음의 에너지를 격렬하게 분출하기보다, 이처럼 냉철하고 이지적인 시선으로 사물의 질서를 깔끔하게 드러내는 것을 선호했다.

폴 세잔 Paul Cezanne (1839-1906)

커다란 소나무와 생 빅투아르 산

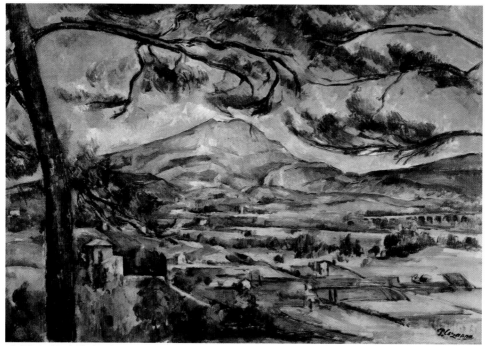

커다란 소나무와 생 빅투아르 산

'현대화의 개척자'라고 부르는 프랑스의 후기 인상파 화가 세잔은 자연을 단순화 시킬 때 기하학적으로 변한다는 사실에 흥미를 느꼈다. 그래서 대부분의 인상파 화 가들과는 달리 색채와 빛의 전환 보다 구조와 형상에 치중했다. 진정한 그림으로 나아가는 것 즉, 불변의 법칙을 아는 것이 세잔의 목표였다.

세잔은 데생으로 윤곽선을 그린 후 색을 칠하는 전통적인 회화기법을 쓰지 않 고, 색채 그 자체로 형태를 만들어가는 방법을 택했다. 그리고 원근법과 명암법에 서 벗어나 '미술의 본질은 변하지 않는 형태인 원통과 원추, 구체球體라는 본질적인

형태로 환원된다'는 원추이론을 도입해 혁명적인 화법을 창안했다.

그는 생 빅투아르 산에 관한 작품을 60점 넘게 남겼는데, 그렇게 생 빅투아르 산을 많이 그린 이유는 그 유구함과 변함없는 풍모에 매료됐기 때문이었던 것 같다. 그 산이 세잔에게 항구적인 진실에 관해 말을 거는 것 같았던 모양이다. 생 빅투아르 산은 해발 1,000미터로 엑상프로방스 지방에서 북동쪽으로 평원을 가로지르며 솟아 있는데, 그 지역에서 가장 높은 산은 아니지만 가장 험준한 산으로 꼽힌다. 석회암으로 되어 있어서 날씨가 좋은 날에는 광채가 나는 것처럼 보이고 웅장한 봉우리가 그 일대를 압도하는 모습이 장관이다. 태백산에 환웅의 신시가 세워졌고, 올림포스 산에 그리스 신들의 처소가 있었던 것처럼 생 빅투아르 산 역시 주위를 압도하는 자태가 신령스러워 보인다.

이 그림은 그가 초기에 그린 작품으로, 평원의 숲 저 멀리 있는 육중한 산이 작은 보석 같은 빛들의 랩소디로 현란하다. 산의 실루엣과 구릉과 언덕 아래 마을이 장기판 무늬처럼 갖가지 색깔로 맞추어져 있다. 그런데 그가 말년에 그린 생 빅투아르 산은, 실제 풍경이나 원근법에 비교적 충실했던 초기 작품과는 달리 평원은 보이지 않고 산의 형태에만 집중되어 있다.

세잔의 풍경화는 보이는 대로 묘사하지 않으려고 애쓴 흔적이 보인다. 겉모습만 보려고 한다면, 눈앞에 있는 나무 한 그루, 꽃 한 송이의 참된 모습조차 어찌 제대로 볼 수 있겠는가. 그래서 그런지 세잔은 사실적 현상에는 관심이 없었다. 여러 색깔들의 면이 어우러진 모자이크를 만든 뒤에 그 상태가 순수한 시각 경험이라고 보고, 그것을 재구성하는 것을 화가의 임무라고 생각했다.

세잔은 동시대 인상파 화가인 모네, 고흐 등과 더불어 풍경화를 많이 그렸다. 이전의 풍경화들은 그림 속에 사람을 그려 넣어 풍경화인지 인물화인지 구별하기 어려울 때가 많았는데, 그들은 풍경속에 사람을 그려 넣지 않았다. 사후에 세잔은 19세기의 가장 영향력 있는 화가로 격상되었으며, 입체파의 아버지로 평가받고 있다.

빈센트 반 고흐Vincent van Gogh (1853-1890)

별이 빛나는 밤

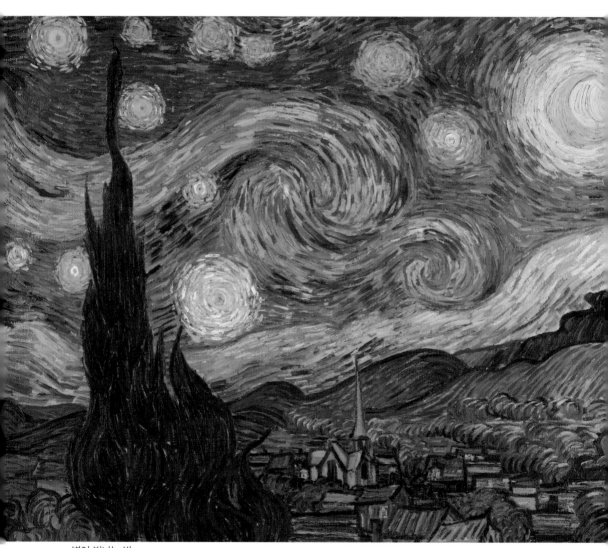

별이 빛나는 밤

빈센트 반 고흐는 강렬하고 비극적인 삶을 살다가 젊은 나이에 세상을 떠났다. 그는 친구인 고갱과 다투다가 자신의 귀를 자르는 기이한 사건을 벌이기도 했다. 고흐에게 그림을 그리는 작업은 사명이었다. 비극적 체험을 통한 카타르시스였으며, 영감의 근원이었다.

정신병원에 들어가 간질 발작으로 진단을 받고 1년간 요양했던 적이 있는데, 그는 입원 중에도 발작에서 깨어나면 자신의 건재를 의료진에게 과시하기 위해 그림을 그렸다. 혹시라도 작품을 그리지 못하게 할까 봐 불안했기 때문이다. 그때 그린 그림 중에서 대표적인 작품이 바로 〈별이 빛나는 밤〉이다. 이 그림에는 땅과 하늘과 별과 바람, 그리고 삶과 죽음에 대한 고흐의 생각과 정서가 담겨 있다.

모두 잠들어 있는 밤, 신비로운 별빛이 물결을 이루며 밀려와 하늘을 채우고 있다. 짙은 남색의 산들과 과수원과 종탑이 보이고, 잎이 무성한 사이프러스 나무는 달과 별들이 보석처럼 반짝이는 하늘을 찌를 듯이 높이 솟아 있다.

하늘로 솟구친 사이프러스 나무를 보고 있으면, 왠지 모르는 슬픔에 젖게 된다. 사이프러스 나무뿐만이 아니다. 군청색의 밤하늘을 보고 있으면 온갖 신비로운 감정이 가슴을 파고든다. 큰 별들이 둥둥 떠 산등성이를 내려오는 것처럼 바람에 꼬리를 흔들고 있다.

사이프러스 나무도, 하늘의 별과 달도 살아 움직이는 것 같은 〈별이 빛나는 밤〉은, 실연과 좌절로 인한 고흐의 외로운 심정을 들여다보는 것 같다. 고흐는 천진난만한 아이처럼 별을 사랑했다. 지도위의 작은 점들이 마을과 도시를 보여주듯이 고흐는 어두운 밤하늘의 별들을 별나라에 가는 지도처럼 바라보며 그곳에 가는 꿈을 꾼 것은 아니었을까.

클로드 모네 Claude Monet (1840-1926)

정원의 여인들 / 파라솔을 들고 있는 여인

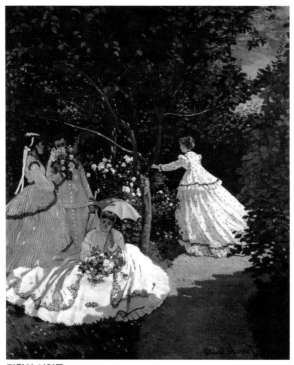

정원의 여인들

모네는 프랑스 인상파를 주도한 화가로 빛과 그림자 그리고 색채의 조화를 통해 우리의 시각적 감각을 일깨우는 그림을 그렸다. 그의 대표적인 작품이 바로 이 〈정원의 여인들〉이다.

짙은 초록색 잎이 우거진 여름 정원에 밝은색 옷을 입은 여인들이 꽃을 따고 있다. 밝은 빛깔의 치맛자락 위에 내리쬐는 햇살이 그 화사함을 더해준다. 나무 그늘에 흰색 모포처럼 펼쳐진 그림자가 오솔길과 여인들의 옷자락에 스며든다. 빛과 그림자 그리고 다양한 색깔들이 어울려 기막힌 효과를 이루어 내고 있다.

이 그림에 나오는 여인은 네 명이지만, 다른 옷으로 갈아입고 포즈를 취한, 같은 모델이다. 이 모델은 바로 화가의 아내 카미유이다. 모네는 자신의 작품 모델이었던 까미유와 결혼한 후에도, 이렇게 카미유를 모델로 많은 그림을 그렸다.

〈파라솔을 들고 있는 여인〉은 까미유가 아들 장과 함께 모델이 된 작품으로 언

덕에 올라서서 화가를 내려다보고 있는 카미유의 모습이 마치 선녀 같다. 깃털 같은 흰 구름이 꼈지만, 하늘은 맑고 햇빛을 가리기 위해 파라솔을 든 여인의 실루엣과 함께 신선하고도 상쾌한 분위기를 자아낸다.

모네는 25세일 때 직업모델인 카미유를 만나 사랑에 빠졌고, 부모의 반대를 무릅쓰고 결혼하려고 했다. 그러나 모네의 부모는 아들 장을 낳았는데도 결혼을 허락하지 않다가 전쟁이 일어나자 징집을 미루기 위해 어

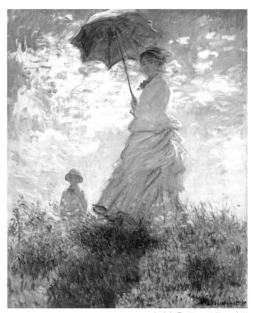

파라솔을 들고 있는 여인

쩔 수 없이 결혼을 허용했다. 미혼자부터 먼저 징집했기 때문이다. 결혼하긴 했지만 이를 달가워하지 않는 부모들이 경제적인 지원을 해주지 않았으므로 불도 제대로 지피지 않은 방에서 자야 했고, 물감 살 돈도 없었다. 두 사람이 함께 산 9년 동안 모네의 그림을 아무도 인정해 주지 않아 두 사람은 정말 곤궁하게 살아야 했다.

그러다가 모네는 미술 수집가의 요청으로 그 집 풍경화를 그리다가 그만 그의 아내 알리스와 불륜의 관계를 맺게 되었다. 그 후 알리스는 어쩔 수 없이 아내가 있는 모네의 집에 와서 함께 살았다. 알리스는 병든 카미유를 극진히 간호했고 그의 자녀들도 보살폈다. 그러다가 카미유가 죽자 모네와 결혼했다.

카미유가 살아 있을 때는 그녀를 모델로 한 그림이 잘 팔리지 않았는데 그녀가 죽자 그림이 비싸게 팔리는 바람에 모네의 삶도 점차 윤택해졌다. 앨리스가 카미유와 그의 자녀들을 잘 보살펴준 보답을 받은 셈이다.

필립 윌슨 스티어 Philip Wilson Steer (1860-1942)

다리 / 해변의 젊은 여인

다리

　해가 지고 땅거미가 내려앉는다. 어둠이 깃들자 세상은 조명이 켜진 듯 은은하
게 빛난다. 색의 농담으로 표현된 노을의 일렁임 속에 정박 중인 배와 사람들, 그
리고 저 멀리 보이는 해안가 풍경이 모두 검은 실루엣으로 남았다. 모호하고 단순

한 풍경이 적막하게 다가오고, 여백이 차지한 자리가 깊은 여운으로 남는다.

노을을 바라보며 남녀가 대화를 나눈다. 다리에 기댄 여인은 아름다운 풍경에 흠뻑 빠져 있고, 그 옆에 멋스러운 갈색 양복을 입고 비스듬히 서 있는 남자가 보인다. 해 질 녘 다리 위에서 대화를 나누는 그들의 모습이 여유롭고 낭만적이다. 그 모습을 지켜보는 것만으로도 마음이 한결 따뜻해진다.

영국의 인상주의 화가 필립 윌슨 스티어는 바닷가 풍경을 많이 그렸다. 이 그림은 영국 남동부 서퍽주 월버스윅에 있는 다리 위에 서 있는 남녀의 모습을 빛으로 가득한 풍경 속에 담아 부드럽고 은은한 색채로 표현한 그림이다.

아름답고 훌륭한 작품이지만, 이 그림이 전시되었을 때는 평론가들로부터 비난이 쏟아졌다. '고의로 못 그린 척했다'라는 말을 듣고, 스피어는 그림 그리는 것을 포기할까 생각했을 정도로 크게 좌절했다. 기존의 틀에 갇혀 있던 평론가들 눈에 필립 윌슨 스티어의 작품은 그저 그런 작품으로밖에는 보이지 않았기 때문이다.

새뮤얼 존슨이 '모든 시대에는 바로잡아야 할 새로운 오류와 저항해야 할 새로운 편견이 존재한다'라고 했듯이 예나 지금이나 새로운 것은 받아들여지기가 쉽지 않다.

〈해변의 젊은 여인〉 역시 바닷가 풍경이다. 햇빛에 반짝이며 일렁이는 바닷가, 바람에 머리카락을 나부끼며 앉아 있는 젊은 여인의 모습이 강한 대비 효과와 두꺼운 붓 터치로 인해 더욱 몽환적으로 보인다.

해변의 젊은 여인

레오나르도 다빈치Leonardo da Vinci (1452-1519)

모나리자

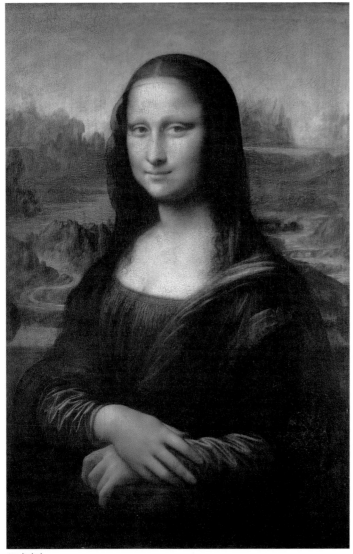

모나리자

필자는 학창시절부터 르네상스 시절 예술가인 레오나르도 다빈치가 그린 여자 초상화 〈모나리자〉가 최고 걸작이라는 말을 수없이 들어왔지만, 마음속으로 그 말에 동감하지 못했다. 모나리자의 주인공 얼굴 생김새가 현대의 미적 감각에서 보면 썩 미인 스타일이 아니고, 상반신만 나오는 그의 몸매 역시 매력적이라고는 할 수 없기 때문이다. 그림을 사진으로만 봐서 그런가 싶었는데, 그림의 원본이 있는 루브르 박물관에 가서 진본을 본 후에도 내 마음은 변함이 없었다.

그런데 최근에 그림을 많이 보고 또 그림에 관한 해설도 많이 읽고 나니 미적 감각이 좀 더 발전하게 된 것인지 '〈모나리자〉는 역시 걸작이구나' 생각을 하게 되었다.

〈모나리자〉를 오랫동안 세밀히 관찰해보면 모나리자는 미소를 머금은 고요하고 신비로운 얼굴이라는 것을 깨달을 수 있다. 미소 띤 눈이 꼭 누구를 유혹하는 것 같은데 눈빛이 천하지 않고 고상하다. 그리고 입꼬리가 살짝 올라가 있는 모습이 흡사 자신의 마음을 읽어보라고 하는 것 같다. 그녀는 유혹하지만, 한편으로는 절제하고 있다. 마음속에 무엇인가를 담고 있지만 침묵하고 있다. 행복감을 발산하면서도 억누르고 있기도 하다. 그녀의 모습은 흐릿하다. 사람의 모습을 한 스핑크스가 우리에게 자신의 신비로운 비밀을 풀어보라고 하면서, 한편으로는 그것이 자아내는 황량함을 즐기는 것 같기도 하다.

이러한 모나리자를 두고 많은 지성인이 모나리자가 머금은 신비로운 미소의 비밀을 풀어보려고 했지만 성공하지 못했다. 여자가 다빈치 앞에서 포즈를 취했을 때 정말 미소를 지었을까, 아니면 화가가 상상해 그런 미소를 그려 넣은 것일까? 모델은 화가에 대해 연정을 품었던 것일까, 아니면 화가가 그러기를 바란 것일까? 다빈치는 이 초상화 한 점에 그의 모든 재능과 정열을 쏟아부어 이상적인 여성의 특성이 드러나도록 그림을 그려냈다.

그림은 화가의 창작품이지만, 초상화의 모델은 분명히 있었을 것이다. 그 모델은 과연 누구일까. 일반적으로 그 모델은 피렌체에서 장사를 해 부자가 된 프란체

스코 델 지오콘도의 젊은 아내라고들 한다. 그는 결혼을 두 번 했는데 다 사별했고 24세 연하인 모나리자와 결혼한 기념으로 이 초상화를 다빈치에게 의뢰했다는 것이다.

그런데 이런 일반론에 대해 또 다른 의견이 있다. 다빈치에게 숨겨 놓은 여인이 있어서 다빈치가 그 연인의 초상을 그렸다는 것이다. 다빈치가 이 그림을 1503년부터 1506년까지 무려 3년 동안 그렸는데, 의뢰를 받고 그렸다면 의뢰인에게 주었어야 마땅한 것을 주지 않고 10년 동안 간직하다가 프랑스로 가져갔기 때문이다.

그러나 그림을 의뢰인에게 주지 않은 것은, 주기로 약속한 그림 값을 주지 않았거나 아직 완성되지 않아 그럴 수도 있었을 것이다. 또 화가가 그림은 그렸지만, 그려놓고 보니 정말 마음에 들어 의뢰자에게 넘기지 않고 자기가 간직했다고도 볼수 있다.

다빈치는 1517년에 이 그림을 프랑스로 가져가 프랑스 왕 프랑스와 1세에게 왕의 별장인 성 한 곳을 얻는 조건으로 그에게 넘겨주었다.

그런데 이 그림이 1911년에 도난을 당했다. 프랑스 문화의 일부라고 하는 이 작품이 도난을 당하고 보니 프랑스뿐만 아니라 전 세계가 떠들썩했다. 온갖 수단을 동원해 찾아보았지만 찾지 못하다가 2년 후 도둑질한 자가 이를 팔려고 내놓는 바람에 찾게 되었다. 루브르 박물관 경비체계도 엄격하거니와 작품이 세계적으로 너무 유명해서 도무지 어디 가지고 가서 소장할 수 없었기 때문이다.

도둑질 한 사람은 이탈리아 사람으로, 루브르 박물관에서 미술품의 손상을 막기 위해 유리 덮개 제작을 부탁했던 업체 종업원이었다. 그는 공휴일인 월요일에 공사를 핑계로 박물관에 들어가서 〈모나리자〉를 훔쳤다고 했다. 그는 이 작품이 원래 자신의 조국 이탈리아 소유였는데 나폴레옹이 이탈리아를 점령했을 때 가져갔다고 착각한 나머지 애국심의 발동으로 그림을 훔쳤다고 했다.

피에로 디 코시모Piero di Cosimo (1462-1521)

상티 시모네타(시모네타 베스푸치의 초상화)

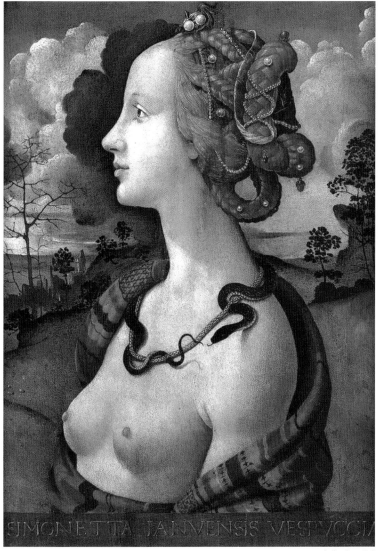

상티 시모네타

코시모는 르네상스 시대 피렌체의 화가이다. 그는 신화를 소재로 하는 그림과 초상화를 기괴하고 공상적이며 한편으로는 낭만을 담아 서정적으로 잘 표현했다. 그의 그림 중에 고급 의상을 차려 입은 아름다운 귀부인의 초상화, 〈상티 시모네타〉가 있다. 드러내어 놓은 젖가슴이 매혹적인 작품이다.

시모네타는 제노바의 부유한 집 딸로 피렌체의 베스푸치 가문에 시집온 여자다. 당시 그의 재색은 널리 알려져 시모네타를 모르면 피렌체 사람이 아니라고들 했다. 화가들은 그녀를 모델로 그림을 그리고 싶었지만, 명문 집 며느리를 감히 그림의 모델로 삼기는 어려웠다. 피렌체의 거장 보티첼리도 그녀가 죽은 후 그녀에 대한 기억을 더듬어 모델로 삼아 그림을 그렸다고 한다.

그런데 이 초상화는 보티첼리가 시모네타를 모델로 삼아 그린 〈비너스의 탄생〉, 〈포리마베라〉 등에 나오는 그녀의 얼굴과는 닮은 점이 없다. 그래서 이 초상화는 화가가 '클레오파트라'라고 그린 것이 아닌가 하는 생각도 든다. 초상화 속의 주인공 목에 걸려 있는 목걸이가 클레오파트라의 상징인 뱀이기 때문이다.

이 그림의 제목인 〈상티 시모네타〉는 이 그림이 그려지고 나서 100년 후, 덧씌워진 것으로 판명이 났다. 스물두 살에 요절한 시모내타의 미모가 얼마나 뛰어났길래 100년 뒤에 당대의 이름난 초상화가에게까지 그 이미지가 전해졌겠는가 말이다.

라파엘로 산치오Raffaello Sanzio (1483-1520)

발다사레 카스틸리오네

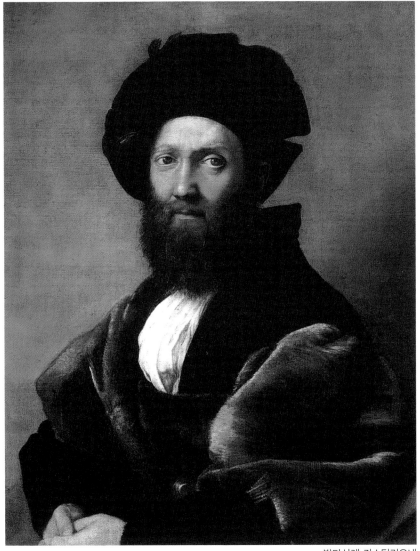

발다사레 카스틸리오네

초상화의 주인공 카스틸리오네는 화가 라파엘로의 친구로 르네상스 시대에 말리노, 만토바, 우르비노 등지의 궁정인이었다. 카스틸리오네가 쓴 《정신론》에 의하면, '궁정인은 높은 교양과 예절을 갖추고 있어야 한다'고 했다. 이 초상화는 카스틸리오네가 주장한 대로 다재다능하고, 육체와 정신이 조화롭게 발달하였으며 숙달된 무술과 사교술을 겸비하고 음악. 문학. 회화. 학문에 조예가 깊고 교양이 높은 궁정인의 모습을 하고 있다.

그림 속의 카스틸리오네는 올곧으면서 온화한 모습이다. 외유내강형이고 푸근하고 따사로운 인상이지만, 눈빛이 예사롭지 않고 코는 반듯하며 입술은 의지로 가득 차 있다. 형상의 완벽함은 본질의 완벽함을 뜻한다. 내용에 군더더기가 있다면 형식도 그럴 것이고, 형식에 군더더기가 없다면 내용도 그럴 것이다.

이 그림을 그린 라파엘로는 르네상스 시대 고전주의 선미를 완벽하게 이 그림에서 구현하였다. 선미란, 고대 그리스에서 육체적인 요소와 정신적 요소를 함께 갖추어져야 한다는 미와 선의 결합을 가리킨다. 이는 또 도덕과 예술이 하나가 되는 경지이다.

이 그림은 1609년까지 만토바 공국의 후작 곤차가의 궁정에 수장되어 있다가, 1639년 암스테르담에 홀연히 나타나 경매에 부쳐졌다. 이를 본 렘브란트가 몹시 감격해 바로 데생을 하여 베꼈고, 그 후 그의 자화상과 초상화에 커다란 영향을 끼쳤다. 그 후, 이 그림은 프랑스 루이 14세 황제의 섭정이었던 모후의 보좌역인 마자랭 추기경이 소장했다가, 그가 죽자 루이 14세가 사들여 자신의 서재를 꾸몄다고 한다.

알브레히트 뒤러 Albrecht Dürer (1471-1528)

막시밀리안 1세 / 자화상

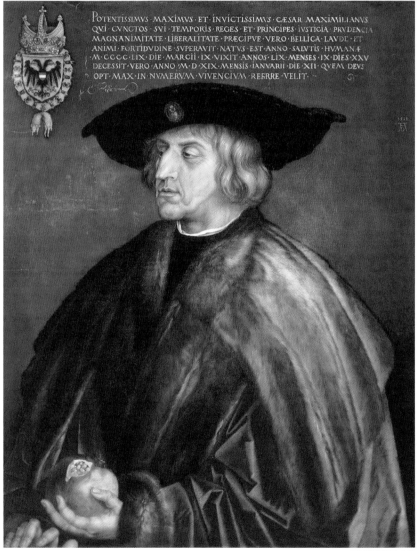

POTENTISSIMVS·MAXIMVS·ET·INVICTISSIMVS·CÆSAR·MAXIMILIANVS·
QVI·CVNCTOS·SVI·TEMPORIS·REGES·ET·PRINCIPES·IVSTICIA·PRVDENCIA·
MAGNANIMITATE·LIBERALITATE·PRÆCIPVE·VERO·BELLICA·LAVDE·ET·
ANIMI·FORTIDVDINE·SVPERAVIT·NATVS·EST·ANNO·SALVTIS·HVMANÆ·
M·CCCC·LIX·DIE·MARCII·IX·VIXIT·ANNOS·LIX·MENSES·IX·DIES·XXV·
DECESSIT·VERO·ANNO·M·D·XIX·MENSIS·IANVARII·DIE·XII·QVEM·DEVS·
OPT·MAX·IN·NVMERVM·VIVENCIVM·REFRRE·VELIT·

막시밀리안 1세

다른 나라를 정복하려면 전쟁을 하거나 외교로 해결해야 하는데, 결혼을 통해 유럽 여러 막강한 나라를 차지한 자가 있다. 바로 신성로마제국 황제인 동시에 합스부르크 가문 수장으로서 오스트리아 황제인 막시밀리안 1세이다.

막시밀리안은 신성로마제국 황제이자 오스트리아 황제인 프리드리히 3세의 아들로 태어났지만, 신성로마제국 황제라는 자리는 허울 좋은 타이틀에 불과했다. 제국의 실질적인 권력은 강력한 제후들이 갖고 있었기 때문이다. 그래서 신성로마제국이라는 느슨한 정치적 통일체의 얼굴마담에 지나지 않았다. 황제의 힘 역시 다른 제후들과 마찬가지로 직할 영지의 크기와 부에서 나왔다.

그런데 오스트리아는 유럽의 중심은커녕 독일의 중심도 아닌, 변방 중에서도 변방이었다. 여기에다가 당시 강국인 보헤미아, 헝가리가 이웃에서 힘을 키우고 있었고 오스만튀르크 제국은 콘스탄티노플을 함락하고 발칸 반도로 그 세력을 확장하고 있었다. 그야말로 오스트리아의 존립이 위태로웠지만, 프리드리히 3세는 무기력했다.

그런 약소국가의 세자인 막시밀리안에게 드디어 기회가 왔다. 1477년 부르고뉴 공작 샤를이 사망한 것이다. 그러자 전 유럽의 이목이 샤를의 후계자인 마리에게 집중되었다. 그녀에게 상속될 부르고뉴 공작령오늘날의 네덜란드와 벨기에, 프랑스 동쪽 국경 지대인 부르고뉴와 프랑슈 콩테 등은 유럽에서 가장 부유한 지역이었기 때문이다.

유럽의 모든 왕실이 그녀를 탐했다. 프랑스는 특히 그 욕심이 지나쳐 일곱 살밖에 안 되는 꼬마 세자미래의 샤를 8세를 신랑 후보로 내세웠다. 그러나 스무 살이던 마리는 세 번 만나고 반해버린 막시밀리안을 마음에 두고 있었다. 마리가 프랑스의 청혼을 거절하자 프랑스는 침략을 해왔다. 마리는 막시밀리안에게 사랑을 고백하며 빨리 와서 자기와 결혼하고 구원해 달라고 했다.

기사도 정신이 불타오르고 있던 열여덟 살의 막시밀리안에게 이보다 더 좋은 기회가 없었다. 마리는 아름답고 매력적인 데다가 유럽의 최고 부자가 아닌가. 막시

밀리안은 재산을 몽땅 털어 저당 잡힌 후, 그 돈으로 군대를 모집하고 프랑스군보다 먼저 부르고뉴에 가서 마리와 결혼하고 강국 프랑스의 군대를 격퇴했다.

그러나 마리 공주가 결혼 5년 후 사망하자 부르고뉴 공작령에서 저항이 일어났지만, 막시밀리안은 불굴의 의지로 이를 막아냈다. 아버지 프리드리히 3세가 죽자, 그에게 부르고뉴 공작에 신성로마제국 황제와 오스트리아 황제 지위가 더 붙여졌다. 그는 아들 펠리페를 스페인의 부부 공동 왕 페르난도와 이사벨의 상속자인 후안나와 결혼하게 함으로써 그들 사이에서 태어난 손자, 카롤 5세가 스페인 황제마저 세습하게 했다. 그리고 손자 페르디난트를 헝가리 보헤미아의 공주와 결혼시키고, 또 다른 손녀를 헝가리 보헤미아의 왕위 계승권자에게 시집을 보내 그의 핏줄이 헝가리 보헤미아까지 통치하게 했다. 더는 역사에 있을 수 없는 일이었다.

뒤러는 독일이 낳은 최고의 화가로 이 초상화에서 주인공 막시밀리안은 슬기로운 눈빛과 숭고함이 깃든 용모를 갖추고 있다. 황제는 자신의 이 초상화를 가장 아꼈다고 한다.

이 자화상은 알브레히트 뒤러가 28살 때 그린 자화상이다. 그는 13살 때부터 자화상을 그려온 터라 수많은 자화상이 남아 있는데, 다부지고 위엄 있는 모습이 잘 나타나 있는 그의 자화상 중 대표작이다.

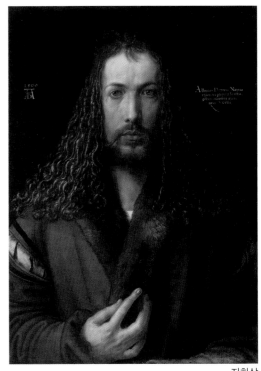

자화상

한스 홀바인Hans Holbein (1497-1543)
자크 루이 다비드Jacques-Louis David (1748-1825)

헨리 8세 / 알프스를 넘는 나폴레옹

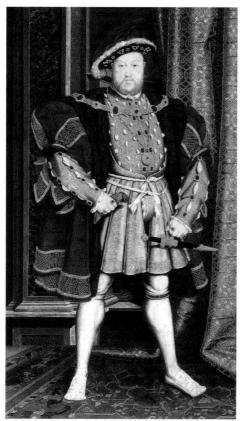

한스 홀바인_헨리 8세

제왕이 다스리는 시대에 제왕의 권위는 절대적일 수밖에 없다. 그 권위에 손톱만큼이라도 흠집이 나게 하면 안 된다. 그래서 제왕의 초상을 그릴 때는 이미지를 만들기 위해 더욱 멋지게 그리고 위엄 있게 그려야 한다. 황제 초상 중에 대표적인 작품으로는, 한스 홀바인이 그린 영국 왕 헨리 8세의 초상과 다비드가 그린 프랑스 나폴레옹 황제의 초상을 꼽을 수 있다.

헨리 8세는 엘리자베스 1세의 아버지로 결혼을 여섯 번 하고 그중에 왕비 세 명을 처형한 왕이다. 당시 영국은 섬나라로 유럽의 다른 나라에 비해 미개국이었으므로 그는 무엇보다 왕권을 확립하는 것이 시급한 문제였다.

그는 얼굴과 몸집이 크기도 했지만, 초상화에서 이를 더욱더 강조하기 위해 얼굴

112

과 체구를 크게 보이게 했다. 그리고 정열이 넘치며 권위적인 모습으로 그렸다. 몸에 옷을 많이 걸치고 장식을 한 것은, 신하나 백성들에게 위압감을 주기 위해서였다. 한스 홀바인은 르네상스 시대 독일 화가였는데 영국에서 주로 활동했다.

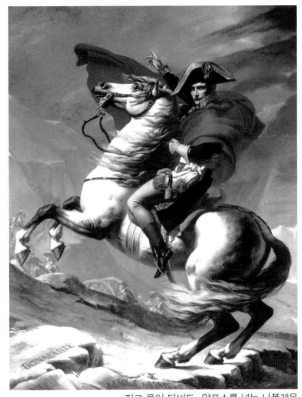
자크 루이 다비드_알프스를 넘는 나폴레옹

황제의 초상화로 당시 프랑스 사실주의 화가로 역사화의 대가인 다비드가 그린 〈알프스를 넘는 나폴레옹〉을 언급하지 않을 수 없다.

이 그림은, 전 유럽을 정복한 나폴레옹의 기마상이다. 기마상은 화가들이 지도자상을 그릴 때 자주 사용하는 자세이다. 말을 탄 왕은 군인의 위용을 드러내며 온갖 위험을 무릅쓰고 앞장서서 지휘하는 영웅의 모습을 보여 준다.

늘씬하고 잘 생긴 나폴레옹이 멋진 말을 타고 군대를 지휘하며 알프스산맥을 넘고 있다. 그런데 이 그림은 사실과는 괴리가 있다. 나폴레옹은 그림처럼 날씬하지 않고 짤막하며 볼품이 없었고 알프스를 넘어갈 때 말을 타고 넘어간 것이 아니라 노새를 타고 넘어갔다. 그러나 후세에 사람들은 다비드가 그린 나폴레옹을 보며 그것이 실상이라 생각하고 그에 대한 이미지를 기억하고 있다. 그래서 그림은 무서운 것이다.

얀 반 에이크Jan van Eyck (1395~1441)

아르놀피니 부부의 결혼

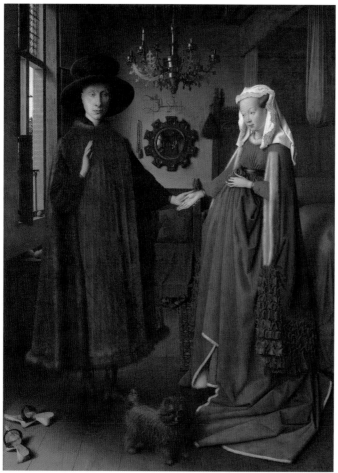

아르놀피니 부부의 결혼

　이 그림은 르네상스 시대에 그린 그림인데도 그 시대 그림 같지 않다. 르네상스 시대 회화에 나오는 사람들은 대부분 살갗이 많이 드러나 있고 화려한 옷을 입고

있는데 반해 이 그림은 그렇지 않기 때문이다. 또 르네상스 때 회화에는 남녀가 거의 미남미녀이고 분위기가 밝은데, 이 그림에 나오는 남녀는 미남미녀도 아니고 분위기 또한 엄숙하다. 북유럽인 네덜란드에서 그려진 그림이라, 지중해 근처 남유럽에서 일어난 르네상스 운동이 미처 영향을 미치지 않았을 때 그린 것이 아닌가 싶다.

이 그림은 특이한 초상화로 부부의 결혼식 장면을 그린 것이다. 요즈음 같으면 결혼기념 사진이다. 두 남녀는 서로 손을 가볍게 잡고 결혼 선서를 하고 있다. 엄숙한 분위기 속에 배경으로 보이는 것들은 한결같이 결혼을 상징하는 물건들이다. 개는 순종, 창틀에 있는 사과는 선악과, 묵주와 거울은 순결, 샹들리에 촛불은 결혼의 맹세를 상징하고 있다. 가운데 있는 볼록거울을 자세히 들여다보면, 두, 세 사람이 서 있는데 그중 한 사람은 화가 자신인 듯하다.

이 그림을 의뢰한 사람은 자신의 용모나 신분을 과시하기 보다 부를 과시하기를 더 원한 것 같다. 그림의 주인공인 아르놀피니가 입은 옷을 보면, 귀족은 아니고 장사를 해서 돈을 많이 번 사람인 듯 하다. 당시 북유럽에는 상업 도시가 많이 번창하였고 무역으로 성공한 사람이 많았다고 한다.

붉은 차양을 드리운 호화로운 침대와 조각된 팔걸이가 달린 붉은색 등받이 의자가 눈을 황홀하게 한다. 침대 밑에는 값비싼 터키산 양탄자가 깔려있고 천장에는 화려한 놋쇠 샹들리에가 있으며 벽에는 베네치아에서 만든 거울이 눈에 띄고 바닥에는 성을 상징하는 개가 보인다.

신랑 신부의 의상도 실내장식 못지않게 고급이다. 신랑은 고급 모피 옷을 입었고 신부는 화려한 녹색 벨벳 천에 모피로 테두리를 장식한 드레스를 입고 있다. 그들 부부는 대단한 부자인 것이 확실하다.

이 그림을 그린 얀 반 에이크는 르네상스 시대 때 네덜란드의 화가로 형으로부터 그림을 배웠는데, 그들 형제를 두고 '초상화의 아버지'라고 한다.

페테르 파울 루벤스Peter Paul Rubens (1577-1640)

웨딩 드레스를 입은 엘렌 / 모피를 두른 엘렌 푸르망

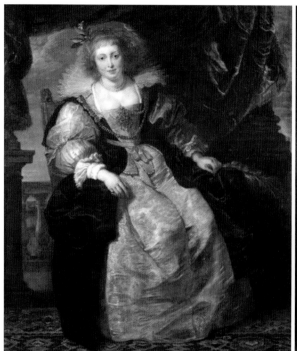

웨딩 드레스를 입은 엘렌 모피를 두른 엘렌 푸르망

　루벤스는 독일에서 태어났으며 17세기 바로크를 대표하는 벨기에 화가로 다른 화가들과는 달리 사생활이 건전한 사람이었다.또한 그는 유럽 각국을 돌아다니는 뛰어난 외교관이기도 했다. 루벤스는 평생 두 명의 부인을 두었으며, 첫 부인과 사별하고 난 4년 후 엘렌 프로망과 재혼했다. 그는 첫 부인에게도 건실한 남편이었지만, 두 번째 부인에게도 더없이 좋은 남편이었다. 두 사람이 결혼할 때 서른일곱 살이나 나이 차이가 났는데 그때 엘렌은 불과 열여섯 살이었다. 쉰세 살의 사내가

어린 소녀를 아내로 취했으니, 염치가 손톱만큼도 없는 것이 아닌가.

그는 영국의 찰스 1세와 스페인의 펠리페 4세로부터 기사 작위를 받았고 부를 쌓은 귀족이었다. 그래서 다들 그가 귀족 출신의 배우자와 재혼할 것이라고 예상했다. 그러나 그는 평범한 아내와 평화롭게 시골에서 살고 싶었다. 재혼할 무렵 그는 누구보다도 행복하고 단란한 가정을 꾸밀 것을 다짐하며 가까운 지인에게 다음과 같이 편지를 보냈다고 한다.

"중산 계층 출신인 좋은 가정의 아가씨를 아내로 맞았습니다. 주변에 있는 많은 사람이 널리 알려진 귀족 가문 출신과 결혼하라며 설득했지만, 나는 그 뜻을 따르지 않았습니다. 귀족사회의 부정적인 자질이 두렵기 때문입니다. 특히 여성에게 두드러진 자만심 말이지요. 그래서 내가 붓을 드는 것을 절대 부끄러워하지 않을 아내를 맞이하기로 했습니다." 자기 나이는 생각 안하고 분수에 맞지 않는 소리를 했다.

그래서 상인의 딸 엘렌을 택했고, 결혼 후 자신이 원했던 대로 벨기에 안트베르펜 교외의 조용한 장원에 가서 살았다. 루벤스는 작고할 때까지 10년 동안 열심히 창작 활동을 했고, 엘렌은 그런 남편을 위해 즐거이 모델을 서주었다. 그리고 다섯 명의 자녀를 두었다.

결혼 후 엘렌이 처음 모델이 되었던 루벤스의 그림은, 결혼을 기념하기 위해 그린 초상화인 〈웨딩 드레스를 입은 엘렌〉이 있다. 둥근 얼굴과 큰 눈망울, 작지만 반듯한 코가 부드러운 인상을 잘 전해준다. 귀부인의 품위를 갖추고 있는 것 같은데 10대 소녀의 앳된 순진함은 숨길 수 없다. 엘렌이 화려한 옷과 값비싼 보석으로 성대하게 치장한 것을 보면, 늙은 자신과 결혼해준 엘렌이 고마워서인지 루벤스가 좋은 옷과 비싼 보석을 많이 사준 것 같다.

그 후 〈모피를 두른 엘렌 푸르망〉에서 엘렌은 벗은 몸에 모피를 대충 두르고 있다. 이제 막 목욕을 마친 것 같기도 하다. 엘렌의 나이에 비해 몸매가 훨씬 원숙해 보인다.

조지 가워 George Gower (1540 -1596)

잉글랜드의 엘리자베스 1세 / 마리아 테레지아

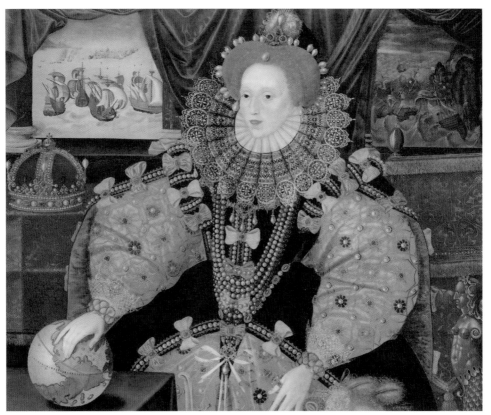

조지 가워_잉글랜드의 엘리자베스 1세

근세에 접어들자 유럽에서는 뛰어난 두 여걸이 있었으니 영국의 엘리자베스 1세
와 오스트리아의 마리아 테레지아이다.

엘리자베스 1세는 호색한 헨리 8세와 그의 두 번째 왕비인 앤 불린 사이에서 태어났다. 헨리 8세는 엘리자베스가 남자아이로 태어날 것을 기대하다가 여자로 태어나자 앤 불린에게 불륜을 시인하면 처형만은 면하여 주겠다고 했지만, 앤 불린은 엘리자베스가 불륜의 씨앗이 될까 봐 이를 거절하고 처형당한다. 그때 앤 불린이 불륜을 시인했더라면, 엘리자베스는 왕의 핏줄이 아니므로 훗날 왕이 되지 못했을 것이다.

헨리 8세가 죽고 난 뒤 이복 남동생 에드워드와 이복언니 메리를 거쳐 엘리자베스는 우여곡절 끝에 임금이 되었다. 메리 여왕은 자기와 종교가 다른 이복동생 엘리자베스를 모질게 탄압했다. 그녀가 살아남아 왕이 된 것은 기적이다.

그녀가 왕이 되자 불과 스물다섯 살밖에 안 된 여자가 국가를 제대로 통치할 수 있을까 다들 우려했다. 그러나 그것은 기우였다. 그녀는 영국을 위해 평생 결혼하지 않고 독신으로 지냈으며, 불굴의 의지를 가진 여성이었고 권모술수에도 능했다.

엘리자베스가 왕이 되자 유럽의 여러 왕과 대공들, 그리고 영국의 야심 찬 신하들이 구혼했다. 그녀는 자신이 여자로서 남자를 끄는 매력이 있다는 것을 알고 있었다. 그리고 자신에게 이성적인 호감을 느끼고 있는 남자들을 무시하지 않고, 정을 줄 듯 말 듯 밀었다 당겼다 하며 정치에 활용했다.

언니 메리 여왕이 죽자 그녀의 남편이었던 스페인의 페리페 2세가 청혼을 했을 때도 다른 청혼자에게 그렇게 했듯이, "폐하의 청혼을 받으니 즐겁고 영광스럽기 그지없습니다. 그러나 주님께서 아직 저에게 결혼을 허용하지 않는 것 같아 지금 청혼을 수락할 수는 없습니다. 그러나 후일 결혼을 하게 될 때는 폐하를 먼저 제 남편감으로 선택하겠습니다."라고 하면서 청혼을 거절했다.

엘리자베스는 특히 보물을 좋아했다. 영국 해군은 스페인 왕에게 가는 보물을 실은 배를 탈취했고, 영국이 네덜란드의 독립을 지원하자, 스페인은 세계최강의 무적함대로 영국을 침공했다. 상황이 이렇게 되자, 모두 영국이 패배하고 몰락할

것으로 보았다. 그러나 엘리자베스는 직접 전장에 나가 병사와 혼연일체가 되어 전쟁을 지휘해 스페인의 무적함대를 격파했다. 이로써 영국은 세계 제1의 해양국가가 되었다.

그녀는 식민지 개척에 박차를 가해 인도에 동인도회사를 설치했으며 문화에도 관심을 기울였다. 셰익스피어, 베이컨 같은 문호가 두각을 나타낸 것도 이 무렵이었다. 그녀는 사치스러워서 화려한 옷을 좋아했다. 질투심도 강해 왕궁 내에서 자기보다 화려한 옷을 입거나, 멋진 여자는 출입을 용납하지 않았다고 한다.

이 초상화는 여왕이 쉰다섯 살일 때 당시 궁정 화가였던 조지 가워가 여왕 30년대 무적함대 격파를 기념하기 위해 그렸다. 초상화 속의 그녀 역시 화려한 옷에 값비싼 패물을 많이 착용하고 있다. 그림 왼편 위에는 영국함대가 무적함대를 격파하기 위해 돌진하는 장면이고, 오른쪽 위에는 퇴각하는 무적함대가 침몰하는 장면이다. 그래서 이 초상화를 〈아르마다무적함대 초상화〉라고 부르기도 한다.

여왕이 오른손을 지구본 위에 얹고 있는데, 지구본 위의 그 부분은 신대륙 아메리카이다. 이는 앞으로 영국이 스페인 대신 아메리카 대륙을 지배하겠다는 의지의 표현이다. 평생 독신으로 살았던 여왕은 처녀성을 상징하는 진주를 좋아했다고 한다. 초상화 속에서도 목걸이 등 대부분의 장식품이 진주로 채워져 있다. 이 초상화는 무적함대 격파 때 절대적인 공을 세운 드레이크 후손이 2016년에 경매에 내놓았다고 한다. 현재 남아있는 왕들의 초상화 중에서 에리자베스 1세의 초상화가 가장 화려하다.

오스트리아의 여제 '마리아 테레지아'를 보자.

1740년 10월 20일 테레지아의 아버지인 신성로마제국의 황제이며 오스트리아 합스부르크 왕가의 수장인 카를 6세가 사망하자 그의 유일한 상속자인 테레지아가 이를 계승하며 역사의 전면에 나서게 되었다.

당시 합스부르크 왕가는 오스트리아, 보헤미아, 헝가리를 중심으로 하는 동유럽과 이탈리아의 북부 여러 지역 및 지중해 사르다니아 지역과 독일 남서쪽의 작은 영지를 포함하는 대제국을 통치하고 있었다.

신성로마제국에서는 여자가 황제가 될 수 없고 합스부르크 왕가 역시 여자가 수장이었던 적이 한 번도 없었다. 그래서 마리아 테레지아는 기존의 국가 국본에 의하면 왕위를 세습할 수 없었다. 그러나 그의 아버지 카를 6세가 모든 것을 물리치고 여자도 왕위를 세습할 수 있도록 국사조칙을 고쳐두었다.

합스부르크 왕가는 대대로 정략적인 근친결혼을 해왔으므로 왕녀들이 대부분 못생겼는데 마리아 테레지아는 예외로 미모가 출중했다. 그녀는 춤과 노래에는 능했지만, 제왕 교육을 받지 못한 탓에 정사에는 문외한이었다. 그녀는 빈에 유학 온 로렌의 영주 프란츠 스테판과 뜨겁게 사랑했다. 마리아 테레지아를 열렬히 사랑한 슈테판은 그녀가 여제가 되기 4년 전에, 그녀와 결혼하기 위해 자신의 영지 로렌지역을 포기하기까지 했다.

그녀가 왕위를 계승하자 합스부르크 왕가와 결혼 등으로 친족 관계를 맺고 있는 프로이센, 작센, 바이에른, 프랑스 등이 여자라는 이유로 그 계승권을 부인했다. 특히 프로이센의 프리드리히 2세는 선전포고도 없이 슐레지엔을 점령했다.

그러나 여제는 애송이 황제라는 기우를 불식시키며 누구 못지않은 통치력과 정치 수완을 발휘했다. 프로이센의 공격을 받자 처음에는 슐레지엔을 양보했다. 헝가리를 침공하며 왕위를 확고히 다진 후, 그 여력으로 유럽 여러 인접 국가와 7년간 전쟁을 벌이며 승리했다.

마침내 1748년 아젠 협약을 맺어 유럽 여러 나라로부터 왕위계승권을 정식으로 승인받음과 동시에, 남편 프란츠 스테판을 신성로마제국 황제로 등극하게 했다. 두 부부는 출산력도 대단해 16명의 자녀를 두었다. 프랑스 시민혁명으로 처형당한 루이 16세의 왕비 마리 앙투아네트도 그들의 딸이다.

이 초상화에서 보듯이 그녀도 영국 엘리자베스 1세 못지않게 자태가 우아하며 사치를 즐겨 화려한 옷을 입었다. 그녀 앞에 놓인 여러 개의 왕관은 그녀가 여러 나라의 왕이라는 것을 뜻한다.

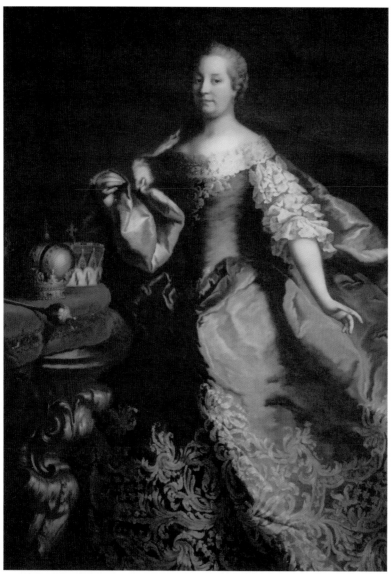

작자미상_마리아 테레지아

렘브란트 반 레인Rembrandt Van Rijn (1606-1669)

마지막 자화상

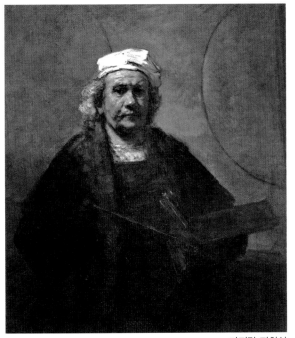
마지막 자화상

초상화의 대가인 렘브란트는 다양한 각도에서 자신의 얼굴을 탐구해, 머리와 눈의 형태를 다르게, 다른 표정으로 80여 점의 자화상을 신사, 군인, 화가, 거지 등 여러 신분으로 그렸다. 〈마지막 자화상〉은, 렘브란트가 파산 후 세상을 떠나기 전에 그린 것이어서 그런지 인생의 비애가 짙게 풍겨 나온다. 세월은 얼굴에 거칠고 투박한 나이테를 새겼으며, 눈빛에서는 체념과 슬픔, 고뇌가 교차한다.

그의 인생은 참으로 파란만장했는데, 이제 쉴 때가 되었다는 것을 스스로 느끼고 있는 것 같다. 겸허하게 죽음을 맞이하고자 하는 늙은 화가의 심리상태를 그림은 감동적으로 보여 주고 있다. 그는 내면을 응시하며 한 인간의 벌거벗은 영혼을 꾸미지 않고 표현하려 했다. 그래서 렘브란트의 자화상을 '너무나 무정하고 무자비한 기록'이라고 평하기도 한다. 그러나 이처럼 지독한 정직성이 있었으므로 영혼까지 그리는 '자화상의 기적'을 일으킨 대가로 지금까지 인정받고 있는 것이다.

모리스 캉탱 드 라투르 Maurice-Quentin de La Tour (1704-1788)

퐁파두르 후작 부인

퐁파두르 후작 부인

여자가 후작이라니 의아할 것이다. 퐁파두르는 루이 15세의 애첩으로 왕이 총애해 후작 작위를 내렸으며, 훗날 공작 작위까지 내렸다. 왕과 내연관계를 맺으며 왕비보다 더 넓은 방에서 지냈고 높은 급료와 연봉도 받았다. 그녀는 재색과 능력을 갖춘을 가진 팔면육지八面六指 8개의 얼굴과 6개의 손의 여인으로 합스부르크가의 마리아 테레지아, 러시아 로마노프가의 패트브르나와 함께 당대 여인 삼인방이었다. 그런데

124

도 왕비가 아니라는 것에 콤플렉스가 있었던 모양이다. 이 초상화를 보면 왕의 성적 쾌락의 상대, 그 이상의 품격 있는 여인이라는 것을 드러내기 위해 신경을 쓴 흔적이 보인다.

장미 무늬의 정숙해 보이는 드레스를 입었으며 번쩍거리는 보석은 아예 패용하지 않았다. 그리고 두꺼운 서적이 서가에 꽂혀 있는 것이 눈에 띄며, 손에 악보를 들고 있다. 드레스에서 엿보이지만, 그녀는 패션 감각이 뛰어났고, 도자기나 미술에도 조예가 깊었다. 볼테르 같은 계몽철학자를 후원하고 백과사전을 출판할 수 있도록 금전적인 지원도 했다. 연극에도 관심이 있어서 베르사유 궁전에 극장도 만들었다. 왕이 우울할 때는 함께 사냥도 하고, '사슴정원'이라는 비밀 저택을 마련해 창부들이 왕의 시중을 들도록 했다.

루이 15세가 쾌락에 빠져 정치에 관심이 없게 되자, 그녀는 실질적인 재상 역할을 했다. 군사력 강화를 위해 사관학교를 창설하고, 외교의 한 방편으로 오스트리아 공주 마리 앙투아네트와 루이 16세의 정략결혼도 주선했다. 말년에 아이를 둘 유산하고 폐결핵을 앓게 되자, 왕에게 자기를 대신할 여자를 구해주기도 했다.

퐁파두르는 남편과 자식이 있었지만, 자신의 재색과 능력을 썩힐 여자가 아니었다. 야심이 있었으므로 기회를 노리다가 가장무도회에서 호색한 루이 15세를 유혹하는 데 성공한 것이다. 결혼 4주년이 되던 날 그녀는 남편에게 말했다. "왕의 애첩이 되었으니 당신과 헤어져야겠어요. 미안해요. 아듀!" 그래서 그녀의 남편은 프랑스에서 제일 유명한 '오쟁이 진' 아내가 다른 사나이와 간통한 남자로 비웃음을 당하게 되었다. 재색과 능력이 있는 여자를 아내로 두는 것이 결코 행복한 것만은 아닌 것 같다.

라투르는 18세기 프랑스 화가로 파리에서 그 유명한 폴랑드로 지방의 화가로부터 미술을 배운 후, 영국으로 유학을 갔다가 돌아왔는데, 초상화를 잘 그려 당대 사교계에서 인기가 많았다.

벤저민 윌슨Benjamin Wilson (1721-1788)

벤저민 프랭클린

벤저민 프랭클린

벤저민 프랭클린은 미국 건국 초기의 정치가이고 외교관이면서 피뢰침을 발명한 과학자이기도 하다. 프랭클린은 독립전쟁 때 대륙회의 의장으로 제퍼슨이 작성한 독립선언서를 수정했고, 그 뒤에 미국 헌법 초안 작성에도 관여했다.

그는 독립전쟁이 벌어지기 전에 식민지인 필라델피아의 세금을 감면받기 위해 외교 교섭차 본국인 영국에 머물렀다. 그런데 귀국이 늦어지게 되자 사랑하는 아내가 더 보고 싶어졌고, 아내 역시 자신을 보고 싶어 할 것이라는 생각이 들었다. 그래서 자신의 초상화를 아내에게 선물로 보내기로 했다.

그는 열일곱 살이었던 1723년, 필라델피아에서 아내 데버라 리드를 처음 만났다. 그러나 업무 때문에 출장을 자주 다녀야 했으므로 마음과는 달리 데버라와 만날 수 있는 시간이 충분하지 않았다. 그러는 사이 데버라는 벤저민을 기다리다 지쳐 다른 사람과 결혼했고, 프랭클린도 다른 여자와 사귀다 헤어졌다. 그후 다시 만

난 두 사람은 1730년에 결혼했다.

프랭클린은 자신의 업적과 명성에 걸맞은 이름난 화가에게 초상화를 의뢰할 수 있었지만, 그는 이름 없는 화가 벤저민 월슨에게 초상화를 의뢰했다. 월슨이 자기처럼 과학자여서 호감이 갔기 때문이다.

이 그림에서 프랭클린은 가발을 쓰고 단정하게 단추를 잠근 갈색 양복 차림에 흰색 넥타이를 맸다. 훤칠한 이마는 그의 지성과 재치를 나타내며 엄숙한 표정은 목표에 대한 진지함을 보여준다. 입은 꼭 다물고 있어 의지가 강한 사나이임을 암시하고 눈은 총명함으로 반짝이고 있다. 그야말로 당대 제1의 지성인다운 풍모이다.

월슨이 배경에 뇌우를 그린 것은 프랭클린이 피뢰침을 발견한 것을 나타내기 위해서이다. 프랭클린은 자신의 초상화가 완성된 후, 지니고 있던 아내의 초상화를 월슨에게 보여주며 아내의 초상화도 다시 그려달라고 했다. 훗날 이 초상화 두 점은 필라델피아 집에 나란히 걸렸다.

아내가 세상을 떠난 후 딸 내외가 그 집에 살고 있을 때 독립전쟁이 일어났다. 그 집은 한때 영국군이 필라델피아를 점령했을 때 영국군의 숙소가 되었다. 그때 그 집을 관리하던 영국군 소령 존 안드레는 적장 프랭클린을 포로로 데려가는 대신 초상화를 가져가 상관인 사령관 그레이에게 넘겨주었다.

독립전쟁이 끝난 후 프랭클린은 미국의 프랑스 대사로 부임했다. 그는 파리의 유명한 화가에게 초상화를 그려달라고 의뢰했다. 그 소식을 듣고 첫 초상화를 그렸던 영국의 월슨은 예전에 그렸던 초상화에 대한 기억을 더듬어 다시 초상화를 그려 프랭클린에게 보내주었다. 그런데 월슨이 그려주었던 원본 초상화는 돌려받지 못하고 있다가 120년이 지난 후 이 초상화를 포로로 잡아두고 있던 그레이의 증손자가 미국 독립 120주년 기념으로 미국 대통령 시어도어 루즈벨트에게 반환했다. 120년 만에 송환되어 백악관에 안주하게 된 것이다.

프란시스코 데 고야 Francisco de Goya y Lucientes (1746-1828)

알바 공작부인 / 옷 벗은 마하 / 도냐 이사벨 카보스 데 포르셀의 초상

알바 공작부인

서양미술사에서 빼놓을 수 없는 스페인의 거장 낭만주의 화가 고야는 스페인 북동부 사라고사 남쪽 후엔데토도스라는 벽촌에서 태어났다. 아버지는 도금공이었다. 14세 때 그림을 배우기 시작했으나, 왕립 아카데미에 연거푸 떨어진 뒤 이탈리아로 가서 견문을 넓혔다. 1789년에 궁정화가가 되었고 10년 뒤에는 수석 궁정화가가 되었으나, 말년에 중병이 걸려 청각장애인이 되었다.

그의 그림 중 후세에 일화를 남기게 된 것은, 〈알바 공작부인〉을 그린 두 점의 작품 덕분이다. 알바 공작부인은 후에 스카르 공작 부부의 딸로 태어났으나 아버지를 7세 때 여의어 할아버지가 키웠다. 할아버지가 12대 알바 공작이었는데 할아버지가 사망한 뒤 이 타이틀은 사촌인 남편에게 계승되었다.

알바 공작부인은 소녀 시절부터 음악과 회화를 좋아해 일찍부터 예술적이고 지적인 세계에 빠져들었다. 그리고 다른 소녀들과 달리 자유분방해서 인습에 얽매이지 않았다. 귀족이면서도 처녀 시절부터 일반 서민들과 잘 어울렸고, 미모에다 여자로서의 매력까지 지녀 상당히 인기가 좋았다. 이런 공작부

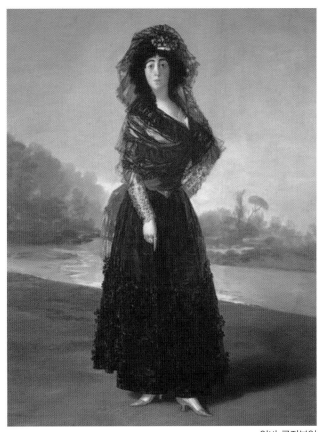

알바 공작부인

인이 가난한 집 출신의 궁정화가 고야를 만난 것은 서른네 살 때였다.

고야의 나이 쉰셋일 때 알바 공작부인 초상을 그려주게 되었는데, 산전수전 다 겪은 고야가 사춘기 소년처럼 자기가 그린 초상화의 대상인 미모의 젊은 여인에게 사랑에 빠져들었다는 것이 잘 믿어지지 않는다. 고야가 처음 그린 알바 공작부인은 인형처럼 묘사되어 있다. 이는 화가 자신이 다가서기에는 너무 고귀한 신분이어서 거리가 느껴서일까, 아니면 그녀가 자신만의 인형이라는 혹은 인형이 될 것이라는 의미를 담은 것일까. 어쨌든 인형이라는 이미지로 대상에 대한 사랑을 표현하는 동시에 현실적으로 이루어지기 어려운 사랑이라는 것을 실토하고 있는 것 같다.

그림 속의 공작부인은 오른손 검지로 땅을 가리키고 있는데, 거기에는 '알바 공작부인에게 프란시스코 데 고야'라는 글귀가 씌어 있다고 한다. 화가가 의뢰인을 위해 작품에 남긴 사인 정도쯤 되는 것이라고 봐야 하지 않을까 싶다. 이 그림은 마드리드의 알바 공작 가문에서 소장하고 있는데, 이는 고야가 그림을 그려 의뢰인에게 바쳤다는 의미다. 그런데 그때에는 공작부인에게 남편이 있었다. 그러므로 두 사람이 연인관계로 발전했다면, 두 번째 초상화를 그렸을 때가 아닌가 싶다. 남편이 죽고 재혼하기 전에 미망인으로 지내고 있었기 때문이다.

두 번째 그림은 탁월한 캐리커처 풍으로 알바 공작부인을 묘사했다. 어둡지만 화사한 분위기에 사치스러운 의상을 입은 공작부인은 전작보다 훨씬 강한 인상을 풍긴다. 남편이 사망한 뒤여서 더욱 굳세어 보일 필요가 있어서일까.

이 그림에서 공작부인은 오른손에 두 개의 반지를 끼고 있는데, 가운뎃손가락에 낀 반지에는 '알바', 집게손가락에는 '고야'라는 글자가 새겨져 있고 공작부인이 손가락으로 가리키는 바닥 부분에는 '오로지 고야'라는 글자가 씌어있다고 한다. 이 중 '오로지'라는 단어는 원작 제작 당시 덧칠을 해서 가렸으나, 1950년대 복원과정에서 그것을 벗겨 내어 진실을 밝히게 되었다.

'오로지'라는 글자를 써놓았다가 남이 볼까 봐 덮어 버린 고야의 들뜬 모습이 눈

에 선하다. 알바 공작부인은 어떤 마음이었는지 확인할 길이 없지만, 고야가 이 그림에서 영원한 사랑을 고백한 것은 분명해 보인다. 그렇다면 혼자 열렬히 짝사랑한 것일까. 그럴 가능성이 있다. 이 그림을 공작부인에게 주며 사랑을 고백하지 않고 1812년까지 고야가 간직했기 때문이다.

두 사람이 연인관계로 발전했다면 그 시기는 알바 공작이 사망한 1796년~1797년쯤일 것이다. 이 시기에 공작부인은 고야를 위해 집중적으로 모델을 서 줄 수 있었다. 고야의 소장품 중에서 알바 공작부인으로 보이는 여인이 아이를 껴안고 놀거나, 스타킹을 말아 올리는 장면, 혹은 머리를 매만지거나 엉덩이가 보이도록 치마를 들어 올리는 모습을 그린 드로잉을 찾아볼 수 있다.

과연 두 사람의 관계는 어떤 것이었을까. 여자가 외간 남자에게 엉덩이를 다 드러낼 정도로 도발적인 모습을 스케치하도록 허락했다면 보통 사이는 아니었을 것이다. 알바 공작부인은 자신의 유언장에 고야와 그의 아들에게 적은 액수나마 일정한 연금을 주도록 써두었다. 실제로 그녀 사후에 유산이 배분되었다는 사실이 그녀와 고야 사이의 관계를 인정하는 증거가 아닌가 싶다. 그리고 공작부인은 다른 사람 같으면 무서워서 내다버렸을 것 같은, 악몽에 시달리는 듯한 고야의 늙고 추한 자화상을 죽는 날까지 소장품으로 고이 간직했다고 한다.

그러나 사랑하는 사이였다고 해도 남아있는 자료에 의하면 그 관계는 잠깐뿐이었던 것 같다. 1800년대쯤 알바 공작부인은 유명한 바람둥이 재상 고도이와 깊은 관계를 맺었고, 1801년경에는 페라스 장군과 사랑을 나누었다고 한다. 그리고 1801년~1802년 사이 누군지 분명하지는 않지만 재혼했고, 1802년 마흔의 나이로 사망했다.

소문에 의하면 왕비 마리아 루이사가 자신의 정부인 재상 고도이와 공작부인이 정을 통한다는 것을 알고 연적을 몰래 살해한 것으로 추측하고 있다. 마리아 왕비는 고도이가 왕실 근위 장교 시절 새파랗게 젊은 그를 애인으로 삼은 뒤 재상이 되도록

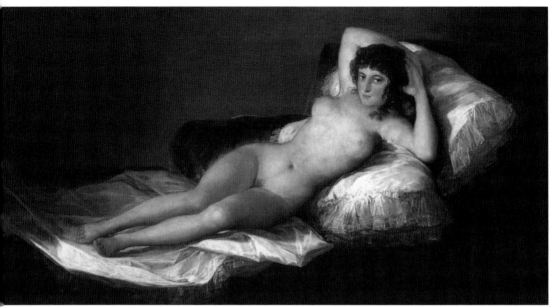

옷 벗은 마하

해주었는데, 고도이가 딴 여자와 정을 통하는 걸 알게 되자 그대로 두고 볼 수는 없었던 모양이다.

고야는 살아생전에도 공작부인과의 추문으로 세상을 시끄럽게 했지만, 죽고 난 뒤에는 더 시끄럽게 했다. 공작부인이 집중적으로 고야의 모델 역할을 했을 때 고야가 누드 작품 〈옷 벗은 마하〉를 그렸기 때문이다. '마하'는 사람 이름이 아니라, '멋쟁이 여자'를 뜻하는 말인데, 도회적이며 세련되고 명랑하며 좀 경박한 데가 있는 여인을 가리킨다. 이 작품은 신화나 역사적 인물을 주인공으로 삼지 않고 현실 속 여인의 관능미를 그린 최초의 누드화로 당시에는 금기시되던 여자의 음모를 그렸다.

이 그림을 두고 재미있는 일화가 있다. 지금부터 50년 전, 우리나라 대법원에서 성냥갑에 이 그림을 인쇄한 기업인에게 '비록 명화집에 있다 해도 보는 사람의 성욕을 자극해 흥분하게 한다면 음화제조 판매죄가 성립한다'라고 하여 유죄 판결을 한

것이다. 그 판결의 논리에 따르면, 모든 누드화가 음화 제조 판매죄의 대상이 되지 않겠는가.

그림의 모델이 공작부인이냐, 아니냐를 두고 왈가왈부했지만, 얼굴만은 분명히 아니다. 그런데 사람들은 고야가 공작부인임을 숨기기 위해 얼굴만 달리 그리고 몸만은 공작부인이 틀림이 없다고 우겼다. 그래서 1945년 알바 공작가에서는, 13대 공작부인이 화가의 누드모델이었다는 불명예를 씻기 위해 알바 공작부인의 무덤을 파서 DNA 검사를 한 후, 사실이 아니라고 밝혔다. 어떻게 DNA를 대조한 것인지, 결론을 미리 정해놓고 했던 검사는 아니었는지 여전히 의문이 남는다.

고야가 그린 초상화 중에서 널리 알려진 작품으로 〈도냐 이사벨 카보스 데 포르셀의 초상〉이 있다. 갈색이 도는 올리브 색을 배경으로 그려진 이 초상화 속의 여인은, 고야가 그린 여인의 초상화 중에서 가장 정열적이라는 생각이 든다. 관능미가 넘치는 풍만한 몸매와 커다란 눈, 자신만만해 보이는 자세가 인상적이다.

그는 궁정화가이자 기록화가로 많은 작품을 남겼는데, 의뢰받지 않고 그림을 그릴 때는 관찰력과 독창성을 마음껏 발휘하면서도, 의뢰받은 그림을 그릴 때는 여전히 틀에 박힌 형식을 취했다는 점이 재미있다. 18세기 스페인 회화의 대표자로 인상파의 시작을 보여준 그는 후세의 화가들, 특히 마네와 피카소에게 큰 영향을 끼쳤다.

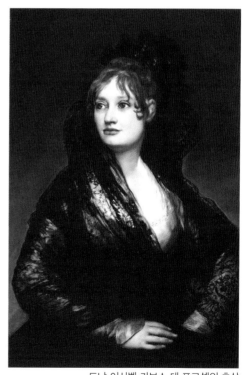

도냐 이사벨 카보스 데 포르셀의 초상

토머스 게인즈버러Thomas Gainsborough (1727-1788)

우아한 그레이엄 부인

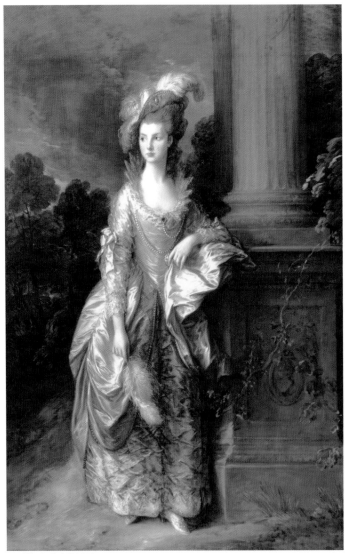

우아한 그레이엄 부인

이 그림은 프랑스 혁명 당시 영국의 유명한 장군이었던 토머스 그레이엄의 부인 초상화이다. 토머스 그레이엄은 프랑스군과의 여러 전투에서 혁혁한 공을 세웠고, 워털루 평원에서 나폴레옹을 격파한 웰링턴의 부사령관으로 승진했다. 귀족계급으로 승진되어 발고완의 그레이엄 경이라는 타이틀을 얻었으며, 훗날 대장으로 승진했다. 특히 틀롱 전투에서 지휘관으로서의 뛰어난 역량을 보여주었는데, 뒤에 황제가 된 적의 포병 대장 나폴레옹도 용맹한 인물이라며 그에게 경의를 표했다고 한다.

토머스 그레이엄은 젊었을 때 스코틀랜드 퍼트셔 발고완의 대농장 지주였는데, 정치에 입문했으나 실패한 후 고향으로 돌아가 지내고 있었다. 그때 스코틀랜드 출신 제9대 찰스 카스카트 남작이 러시아 여왕 카타리나 2세의 궁정에서 대사로 있다가 고향으로 돌아온 터라 인사차 남작 집을 방문했다.

당시 그레이엄은 혈기 넘치는 25살 젊은이였으며 미혼이었다. 그는 카스카트 가를 방문해 찰스 카스카트의 둘째 딸인 메리를 보고 홀딱 반했다. 메리는 훤칠하고 사랑스러운 미모에 상냥하기까지 한, 소설 속에 나오는 이상적인 처녀였다. 그레이엄은 메리에게 사랑을 고백했고 다음 해에 런던에 가서 결혼했다. 그들은 신혼여행이 끝난 후 고향인 스코틀랜드에 가지 않고 따뜻한 런던에 머무르기로 했다. 그때 그레이엄은 아내의 초상화를 남기고 싶어서 그 분야의 제1인자라고 알려진 토머스 게인즈버러에게 작품을 의뢰했다. 그때 그린 초상화가 바로 이 그림이다.

이 초상화는 초상화로서는 드물게 여인의 전신을 묘사한 뛰어난 유화이다. 초록색 풍경과 어두운 잿빛 하늘을 배경으로 고대양식의 사원 기둥 옆에 젊은 여성이 서 있다. 갸름한 얼굴, 장밋빛 볼, 붉은 입술, 짙은 눈썹의 여성은 그지없이 순결해 보인다. 하얀 타조 깃털이 세워져 있고 보석으로 화려하게 장식한 회색 모자, 연한 푸른색 레이스, 주름을 잡은 깃, 몸에 꼭 맞는 은색 새틴 상의에 진주목걸이를 늘어뜨린 채 여인은 오른손에 타조 깃털을 들고 있다. 순결한 표정에 날씬한 몸매,

우아한 의상, 살짝 돌린 눈길, 드러낸 가슴은 정교하면서도 부드럽고 은은한 톤으로 묘사되어 있다. 토머스 게인즈버러는 이 그림의 제목을 〈우아한 그레이엄 부인〉이라고 붙였다.

그레이엄 부부는 결혼 후 18년 동안 행복하게 살았다. 그러나 부인의 지병인 결핵 때문에 프랑스 남부 지중해로 요양을 갔다가 그곳에서 부인은 세상을 떠나고 만다. 슬픔에 잠긴 토머스가 부인의 시신을 고향으로 운구하기 위해 배편으로 옮기려는 순간, 술 취한 난봉꾼들이 배에 들이닥쳐 시신이 담긴 관을 열어젖히고 시신을 훼손하자, 그는 엄청난 충격을 받는다.

토머스는 아내의 시신을 지키지 못했다는 죄책감에 괴로워하다가 초상화를 창고에 보관한 후, 종군한다. 그는 전투에서 공을 세워 앞서 말한 바와 같이 훌륭한 장군이 되었다.

그는 66세 때 퇴역해 90세에 세상을 떠났지만, 사별한 아내를 잊지 못해 50년 가까운 세월 동안 재혼하지 않고 살았다. 그가 죽자, 그의 유일한 상속인인 사촌 로버트 그레이엄이 이 초상화를 공개했고, 이 그림은 스코틀랜드의 국보가 되었다.

헨리 레이번Henry Raeburn (1756-1823)

레이디 메이트랜드

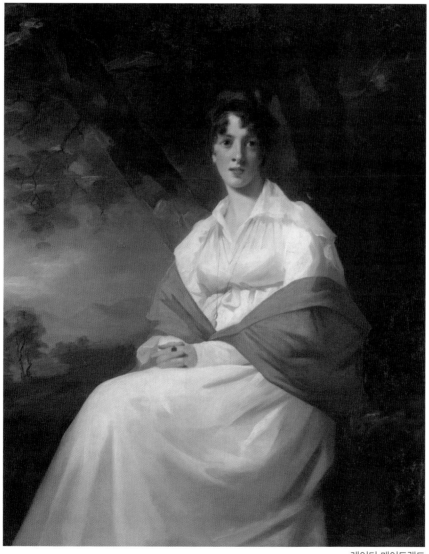

레이디 메이트랜드

전 유럽을 뒤흔든 프랑스 황제 나폴레옹이 워털루 전쟁에서 패한 후 포로가 되어 대서양에 있는 세인트 헬레나 섬으로 유배 갈 때 그를 호송한 배는 영국 해군소속 벨레로폰 호였다.

프레데릭 루이스 메이트랜드 중령이 그 배의 선장이었는데, 나폴레옹이 선장실에 안내됐다. 선장실에는 아름다운 여인의 초상화가 있었다. 나폴레옹이 "이 젊은 여인은 누구요?" 하고 선장에게 물었다. 선장이 "내 아내"라고 답하자 나폴레옹은 "부인이 참 미인이네요"했다.

잠시 후 보트를 타고 온 남녀 몇 명이 그 배로 옮겨 탔다. 나폴레옹은 그들에게 "저기 저 아름다운 여인은 누구십니까?"냐고 또 물었다. 그러자 선장이 초상화의 주인공이 자기 아내라고 했다. 그러자 나폴레옹은 실물이 초상화보다 훨씬 아름답다고 했다. 나폴레옹은 유배될 섬으로 가면서 선장의 부인과 대화하기를 원했고 선장 부인 역시 거부감 없이 대해 주었다.

메이트랜드 중령은 이와 같은 사실을 그 후 그가 쓴 《보나파르트 항복에 관한 이야기》에서 밝혔다. 나폴레옹이 선장 부인에게 그와 같이 이야기한 것은 연정을 느껴서였는지, 아니면 사교적인 말치레에 불과한지 본인만이 알 것이다.

메이트랜드 부인은 지금은 비록 포로이지만 한때 전 유럽을 정복한 황제로부터 찬사를 받았으니 기쁘지 않았겠는가. 그녀는 배에 있는 남편의 방에 걸린 자신의 초상화가 실물보다 못하다는 나폴레옹의 말에 충격을 받고, 당시 유럽에서 초상화로서 제1인자인 헨리 레이번에게 다시 이 초상화를 의뢰했다고 한다. 내가 본 초상화 중에서 이 초상화의 주인공이 가장 미인이라고 생각된다.

안젤리나 카우프만Angelica Kauffmann (1741-1807)

자화상

자화상

한 여인의 초상화가 있다. 미인은 아니지만, 눈에는 총명함이 깃들어 있고 지성미와 교양미가 넘치며 맵시가 있다. 붓을 들고 있는 모습이 참으로 매력적이다. 이 그림은 스위스 여성화가 안젤리카 카우프만의 자화상이다. 자화상이니 실물보다 더 보기 좋게 그렸을 거라고 추측할 수도 있지만 실물 역시 지성과 맵시를 갖춘 여인이었다. 카우프만은 유복한 집안의 외동딸로 태어났는데 아버지가 화가여서 어려서부터 화가 수업을 받았고, 천부적인 재능도 있었다. 어머니는 귀족의 딸로 교양이 있는 분이어서 가사는 물론이고 문학과 음악을 배울 수 있었다. 그녀는 성악에도 재능이 뛰어나 음악과 미술 사이에서 어떤 길을 가야 할지 갈등했다.

높은 교양과 미모, 우아함과 남다른 성취욕을 가졌던 그녀는 사교술도 뛰어나 귀족들과 학자들에게 인정을 받았다. 그녀와 교분을 나눈 사람 중에는 괴테와 빙켈만 등 당대 최고 지성인들도 있었다. 이 자화상은 그녀가 30대에 그린 것이다.

앵그르 Jean-Auguste-Dominique Ingres (1780 –1867)

루이 프랑수아 베르탱

루이 프랑수아 베르탱

장 오귀스트 도미니크 앵그르는 누드화와 초상화로 당대 최고였다. 그의 초상화는 사람의 외모를 정확히 묘사할 뿐만 아니라 내면까지 드러내 보이게 한다. 그가 그린 초상화 중에서 대표적인 것이 〈루이 프랑수아 베르탱의 초상〉이다.

 베르탱은 당시 프랑스에서 가장 영향력이 있는 언론인이었으므로 앵그르는 베르탱이 가진 대단한 권위와 거친 기질을 정확히 묘사하려고 애썼다. 그런데 아무리 열심히 스케치해도 눈앞에 있는 인물의 느낌이 제대로 떠오르지 않아 애가 탄 나머지 눈물까지 흘렸다고 한다.

 그러던 어느 날 베르탱이 정치적으로 민감한 주제를 놓고 날카롭게 논쟁하는 모습을 보고, 그리고자 하는 베르탱의 이미지를 정할 수 있었다. 그래서 초상화의 주인공이 언론인으로서 날카롭고 대담하면서 더욱 위엄있게 보이도록 옷조차 검정 빛깔로 분위기를 어둡게 했다.

 화면 전체 분위기가 가라앉다 보니, 밝은 빛을 받은 그의 얼굴만 오롯이 살아난다. 그런데 우리를 쏘아보는 눈이 날카로워 그와 눈이 마주치는 순간 저절로 움찔하게 된다. 헝클어진 머리카락은 한 가지 생각에 골몰히 파묻혀 있느라 다른 일에는 신경을 쓸 겨를이 없는 사람이라는 걸 알려주는 듯하다. 게다가 앉아 있는 모습은, '그래, 어디 나에게 할 말이 있으면 해보라'라며 압박한다.

 화가인 앵그르는 바라보는 것만으로도 주눅이 들 정도의 위압적 인물을 실물처럼 생생하게 묘사했다.

프란스 할스Frans Hals (1580 -1666)

웃고 있는 기사 / 노래하는 두 소년

웃고 있는 기사

여자의 매력이 정숙하면서도 요염함에 있다면 남자의 매력은 호쾌함과 굳은 신뢰심이라 할 것이다. 그래서 여자 초상화로서 〈모나리자〉를 최고로 친다면 남자 초상화로서 최고는 이 〈웃고 있는 기사〉이다. 〈웃고 있는 기사〉의 주인공은 사나이답게 호쾌하면서 의리 있는 남자로서의 인상을 갖추고 있다. 콧수염이 올라가 웃는 것 같지만 웃을 때만이 아니고 평소의 인상인 것 같다. 그러면서도 경망하지 않다.

프란스 할스의 생애나 작품에 대해 남아있는 자료가 거의 없어서 대략적인 윤곽만 알려져 있다. 그는 17세기 네덜란드의 거장으로 주로 초상화를 그렸다. 그가 그린 초상화의 상당수는 즐거워하는 사람들을 묘사하고 있으며 쾌활한 분위기를 담고 있다. 친구들이 화실로 몰려오면, 그는 돈을 아끼지 않고 술을 사와 파티를 열었다고 한다. 이 초상화는 화가의 그런 기질을 담아낸 자화상이 아닌가 싶다.

할스는 인상파 화법으로 유려하게 붓을 놀렸다. 17세기 화가들이 대부분 여러 점의 예비 데생을 준비하고 정교한 손질을 거쳐 그림을 그렸는데 비해, 할스는 데생을 하지 않고 캔버스에 바로 그림을 그렸다. 그리고 거의 유화 스케치에 가까운 자연스러운 표현을 그대로 간직한 채 그림을 완성했다고 한다.

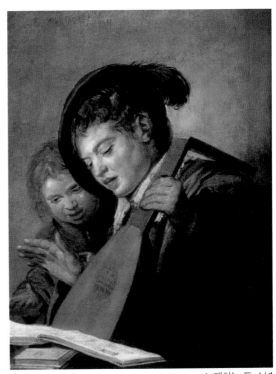

노래하는 두 소년

제임스 티소 James Tissot (1836-1902)

10월

10월

가을이 깊어 나뭇잎은 노랗게 물들어 있고 낙엽이 쌓인 숲속으로 가을 빛깔을 띤 갈색 옷을 입은 깜찍한 여자가 매혹적인 눈길로 뒤를 돌아보며 걷고 있다. 누군가에게 자기를 따라오라고 하는 것 같다. 이 그림을 그린 제임스 티소의 본명은 자크 조제프 티소 Jacques- Joseph Tissot이다. 그는 프랑스 화가이지만 영국을 좋아해서 주로 런던에서 활동했고, 이름도 영국식으로 바꿨다.

이 그림은 그가 사랑했던 런던의 여인 캐슬린을 모델로 그린 〈10월〉이다. 그림 속에서 여인이 비밀스럽게 걷다가 뒤돌아보는 사람은 바로 화가 자신이다. 티소는 이 아일랜드 출신 여인을 만나, 그녀의 패션을 완전히 프랑스식으로 바꾸었다. 이 그림에서도 캐슬린은 프랑스식 옷차림을 하고 있다.

캐슬린은 언니 집에서 지내다가 이웃에 사는 티소와 사랑하는 사이가 되었고, 티소의 집에서 동거하게 되었다. 이 사실이 널리 알려지자 티소는 미술계에서 따

돌림을 당하게 되었고, 초상화를 의뢰한 사람은 계약을 파기하기도 했다. 캐슬린이 두 명의 사생아를 둔 부정한 여자라는 인식 때문이었다.

캐슬린이 이처럼 세간의 지탄을 받게 된 것은 그녀의 아버지가 잘못한 탓이다. 그녀의 아버지는 아일랜드 출신 육군 장교로 동인도 회사에 근무했다. 그는 영국에서 수도원학교를 졸업한 딸 캐슬린을 자신의 근무지에 있는 의사 뉴턴과 결혼시키기 위해 인도에 오라고 했다. 요즈음도 젊은 여자가 혼자 수개월 동안 배로 여행을 하는 것은 께름칙한 일인데, 그 당시는 더 말할 나위가 없었다. 선장 펠리저가 순진하고 예쁜 캐슬린을 유혹해 임신까지 시킨 것이다.

캐슬린은 아버지가 있는 인도에 도착해 뉴턴과 결혼했지만, 양심의 가책을 느껴 남편에게 이 사실을 고백했고, 남편은 이혼을 원했다. 캐슬린은 이혼 후 런던에 있는 언니 집에 와서 생활하다가 티소를 만나게 된 것이다.

그 와중에 캐슬린은 아버지가 누구인 줄 모르는 둘째 딸을 낳았다. 사람들은 티소의 딸이라고 했고 캐슬린은 첫 남편 뉴턴의 딸이라고 했지만, 알 수 없는 일이다. 그런데도 두 사람은 함께 지내며 열렬히 사랑했다. 세상이 손가락질해도 티소의 캐슬린에 대한 사랑은 변함이 없었다. 그런데 캐슬린은 폐결핵에 걸려 동거 6년 만에 사망하고 만다.

티소의 슬픔은 이루 말할 수 없었다. 죽은 캐슬린을 잊지 못해 그녀가 떠난 지 3년 후 강신술사가 이끄는 모임에 참석한 티소는 캐슬린의 혼백을 만났다고 한다. 어네스트라는 영매가 캐슬린의 혼령을 티소 앞에 데려왔으며, 티소는 어네스트의 도움으로 캐슬린과 뜨거운 키스도 했다고 한다. 어쩌면 어네스트는 최면술을 거는 사기꾼이 아니었나 싶다. 그러나 티소에게는 이 경험이 살 떨리는 진실이었다. 그로 인해 티소는 〈영매의 환영〉이라는 그림을 그렸다고 하는데, 현재 그 그림은 찾을 수 없다.

조르주 드 라 투르Georges de La Tour (1593 -1652)

작은 등불 앞의 막달라 마리아

작은 등불 앞의 막달라 마리아

젊은 여인이 고요한 분위기 속에서 촛불을 바라보며 명상에 잠겨있다. 이 그림을 보고 있으면, 본래 제목이 아닐 거라는 생각이 들곤 한다. 성경에 나오는 막달라 마리아는 나이가 든 여자로 과거를 뉘우치거나 예수의 발을 씻어주는 장면이 어울리지 이처럼 청초하고 아리따운 여자가 명상하는 모습과는 거리가 멀게 느껴지기 때문이다. 화가가 의도하는 바를 알 수가 없다.

여인의 눈빛은 뉘우치기보다 미래에 대한 기대로 가득 차 있는 것 같다. 그리고 촛불은 영광을 상징하는 것이 아닌가. 그래서 결혼을 앞둔 처녀가 미래에 대한 꿈을 꾸고 있는 것 같아 보인다. 그녀의 손에 해골이 있는 것은 영광스러울 때 죽음을 생각하라는 교훈적인 의미가 담겨 있는 것 같다. 라 투르는 17세기 프랑스 바로크 시대 화가로 고요히 명상하고 있는 신앙심이 깊은 경건한 인물을 주로 그렸다. 생전에는 인기가 있었지만, 사후에 관심 밖으로 잊혔다가 20세기 들어 재발견되었다.

빌헬름 함메르쇠이 | Vilhelm Hammershoi (1864-1916)

침실

침실

혼자 있으면 누구든지 외롭고 쓸쓸하다. 하물며 남편과 함께 기거하는 방에 젊은 여자가 혼자 있으면 더욱 고독해 보인다. 그래서 독수공방이라는 말이 있지 아니한가. 이 그림 속의 여인은 해 질 무렵 잘 정리된 침실 안에서 창밖을 바라보고 있다. 남편이 직장에서 돌아오기를 기다리고 있는 걸까. 그 모습이 초조하고 쓸쓸해 보인다.

이 그림을 보면 젊은 시절 퇴근 무렵에 곧장 귀가하지 않았던 것이 무척 뉘우쳐진다. 사람의 뒷모습은 빈약하고 간결하다. 그래서 쓸쓸함과 초조함이 더 간절하게 느껴진다. 화가는 그런 여자의 뒷모습을 아주 잘 표현했다.

이 그림을 그린 빌헬름 함메르쇠이는 덴마크 코펜하겐 출신이다. 천성이 내성적이고 조용했으며, 밝은색으로 그림을 그리지 않고 이 그림처럼 무채색의 그림을 주로 그렸다. 대부분 자신이 사는 아파트 실내풍경으로 그의 아내, '이다'의 뒷모습을 담고 있다.

함메르쇠이는 생전에 덴마크의 주류 미술계에서는 인정받지 못했지만, 라이너 마리아 릴케를 비롯하여 문필가들이 특히 그의 그림을 좋아했다.

제임스 휘슬러 James Whistler (1834-1903)
귀스타브 쿠르베 Gustave Courbet (1819-1877)
그리고 모델 조안나

백색 교향악 1번-흰색을 입은 소녀, 백색 교향악 2번-흰색을 입은 소녀 / 잠, 아름다운 아일랜드 연인

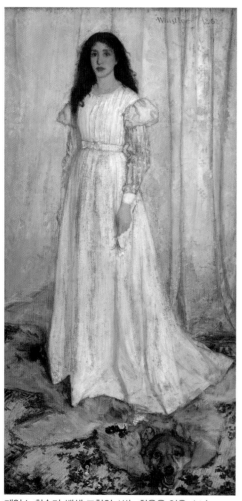

제임스 휘슬러_백색 교향악 1번–흰옷을 입은 소녀

미국 매사추세츠 출신인 제임스 애벗 맥닐 휘슬러는 웨스트포인트를 다니다가 그만두고 파리에 가서 그림공부를 했다. 그때 사실주의 화가 구스타브 쿠르베를 만나 친하게 지냈다. 쿠르베는 당시 프랑스 미술계에서 세력을 떨치고 있던 사실 주의 화가로서 고전주의의 형식적인 이상과 낭만주의의 주관적인 감정을 배격하고, 현실을 있는 그대로 직시하여 묘사할 것을 주장했다. 자신이 직접 보고 경험한 것만 그리겠다는 태도를 견지한 것이다.

'나는 천사를 그리지 않는다. 천사를 본 적이 없기 때문이다'라는 그의 말은 사실주의자로서의 투철한 신념을 드러낸 명언이다. 그는 가난한 사람, 힘겨운 노동자 등 프롤레타리아의

삶을 주로 그린 프롤레타리아 화가였다. 그리고 사실주의를 태동시키고 낭만주의를 매장한, 근대 회화의 시작을 알리는 작가였다.

그런 쿠르베와 함께 미술을 공부한 휘슬러는 런던에 가서 지내며 조안나를 만났다. 조안나는 아일랜드 출신으로 가난한 데다 흉년이 들자, 가족이 함께 런던에 이주해 살고 있었다. 그녀는 이웃에 사는 화가 휘슬러를 만나 1860년경부터 그의 모델이 되었다.

그때부터 둘 사이에 연분이 싹텄으며 1862년 그녀의 나이 19세 때 어머니가 세상을 떠나자 그는 휘슬러 집에 들어가 가정부가 되

제임스 휘슬러_백색 교향악 2번-흰옷을 입은 소녀

었다. 휘슬러는 그때부터 조안나를 본격적으로 모델로 삼아 많은 그림을 그렸다.

조안나는 교육을 제대로 받지 못했지만, 외모가 아름다웠고 교양이 있어 보였으며 활동적이고 명랑한 사람이었다. 그런데 사교모임이나 예술가들의 회합에 휘슬러와 동행하는 바람에 좋지 않은 소문이 무성했다. 그러나 조안나는 그런 추문을 들을 때마다 오히려 자랑으로 여겼다.

휘슬러가 그녀를 모델로 삼아 그림을 그린 것이 〈백색 교향악 1번-흰옷을 입은 소녀〉이다. 하얀 드레스를 입은 소녀가 다소곳이 서 있는 이 그림은 청초하고 잔잔한 아름다움을 느끼게 해준다. 그러나 조안나가 당시 유행인 받침대를 넣어 부풀

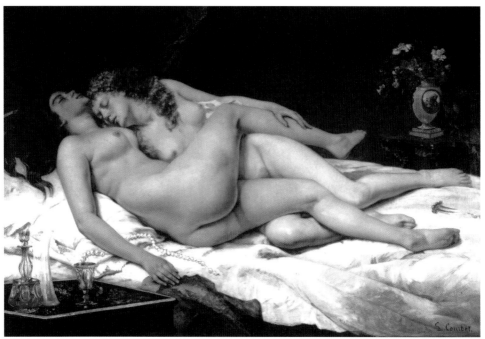

구스타브 쿠르베_잠

것이 말썽이었다. 처녀성을 잃은 것을 보여주는 행동이라고 비판하는 사람도 있을
정도였다.

　특히 〈백색 교향악 2번－흰옷을 입은 소녀〉는 휘슬러 최고의 걸작이다. 화가는
소녀의 아름다움을 뒷받침해 주는 장치로 거울 속에 소녀의 반대쪽 얼굴이 비치도
록 했다. 그리고 그때 유행했던 일본풍 분위기를 따라 벽난로 위에 화병을 두고,
꽃과 부채를 동원했다. 조안나가 왼손에 반지를 끼고 있는 것은 사람들이 〈백색 교
향악 1번－흰옷을 입은 소녀〉를 보고 '처녀성…' 어쩌고저쩌고하니 자신이 조안나
의 남자라는 것을 표시하기 위해 그랬던 것 같다.

　그 후 휘슬러는 조안나를 데리고 파리에 갔다. 그때 선배로 친하게 지냈던 구스타
브 쿠르베를 만났다. 쿠르베는 좋은 모델이 없어 고민하던 중에 조안나를 보고 반했
다. 그리고 휘슬러가 여행을 떠나 집을 비운 사이, 조안나에게 자기 그림의 모델이

되어달라고 요청했다. 성격이 쾌활한 조안나는 이를 기꺼이 승낙했다. 이때 그린 작품이 〈잠〉이다.

두 여인이 나체로 엉켜 자는 누드화인데 두 여인이 동성애를 즐기다가 잠든 모습이다. 조안나는 얼굴도 아름답지만, 몸매도 얼굴 못지않게 아름답다. 그림 중 바로 누운 여인의 머리가 검붉으니 조안나이고, 옆으로 누운 여인은 다른 여자라고들 하지만, 필자가 보기에는 같은 모델로 표정과 자세를 달리해 그린 것이라는 생각이 든다. 쿠르베는 그 뒤에도 조안나를 모델로 삼아 몇 점의 작품을 더 그렸다.

여행에서 돌아온 휘슬러는 자신의 정부가 선배 화가의 모델, 그것도 에로틱한 누드 모델이 된 것이 화가 나지 않을 수 없었다. 자신은 조안나를 청초하고 숭고한 여인으로 그렸는데, 선배 쿠르베는 천한 여자의 모델로 삼았으니 더욱 불쾌했다. 그는 홧김에 '최고의 창녀 같은 여자'라고 혹독한 비난을 퍼부었다.

쿠르베는 호색한으로 많은 여인과 애정행각을 벌였다. 조안나와의 관계도 그중 하나일지 모르지만, 조안나를 모델로 그린 〈아름다운 아일랜드 여인〉을 평생 품고 다녔다고 한다. 휘슬러 역시 조안나와 쿠르베의 관계를 눈치챘지만, 조안나와 차마 헤어지지는 못했다.

구스타브 쿠르베_아름다운 아일랜드 여인

아메데오 모딜리아니 Amedeo Modigliani (1884-1920)

잔느 에뷔테른-배경에 문이 있는 풍경 / 소녀의 초상 / 잔느 에뷔테른의 초상

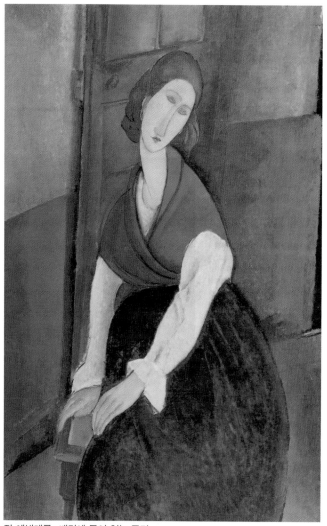

잔 에뷔테른-배경에 문이 있는 풍경

아메데오 모딜리아니는 이탈리아에서 부유한 유대인 상인의 아들로 태어났다. 아버지는 사업가였고, 어머니는 문학과 철학에 조예가 깊었다. 어릴 때부터 병약했던 그는 베네치아와 피렌체에서 그림을 공부한 후, 파리에 있는 아카데미에서 인체 데생과 유화를 공부했다.

그때 파리는 아방가르드 예술의 중심지였다. 마티스를 비롯한 야수파 화가들이 활동을 시작했고, 몽마르트르에는 젊은 화가들을

중심으로 예술인 공동체가 형성되고 있었다. 그는 피카소를 비롯한 여러 인물과 교분을 쌓았다. 늘씬한 몸매에 멋진 옷차림을 하고 위트가 넘치는 미남 모딜리아니는 사교계에서 인기가 있었다. 그러나 그는 술과 마약에 찌들어 방탕한 생활을 하며 술집을 전전했다.

그가 그린 〈잔느 에뷔테른−배경에 문이 있는 풍경〉은 모딜리아니가 아내 잔느 에뷔테른을 그린 초상화이다. 일반 초상화와는 달리 사실대로 묘사한 것이 아니라, 화가가 아내에게 갖고 있던 이미지를 표현한 작품이다.

작품 속의 주인공은 화려한 옷도 입지 않았고 화장도 하지 않았으나 코코넛처럼 노란 살결과 푸른 눈을 가졌고, 백조처럼 긴 목이 고상해 보인다. 붉은 상의에 검푸른 치마는 검소하면서도 고귀한 그녀의 인상을 더욱 강하게 한다. 그런데 주인공은 수심이 가득하다. 왜 그럴까. 이 그림을 이해하려면 화가와 모델인 아내와의 기막힌 순애보를 알아야 한다.

잔느 에비테른의 비극은 그녀가 그림에 소질이 있었다는 데서 시작되었다. 독실한 가톨릭 집안에서 유복하게 자란 그녀는 그림공부를 하기 위해 파리에 와서 학교에 다니며 모델 일을 하다가 모딜리아니를 만나 사랑에 빠졌다. 순진한 처녀는 세상 물정을 몰라 쉽게 순정을 바쳤고, 환락에 빠져있던 모딜리아니에게는 그런 잔느 에비테른이 천사처럼 순수하게 느껴졌을 것이다. 그래서 그녀의 초상화를 그리고 또 그렸다. 그 초상화는 화가가 연인에게 바치는 연서와 같았다.

그러나 그녀의 부모가 모딜리아니와의 결

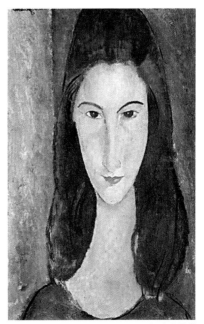

소녀의 초상

혼을 극구 반대하는 바람에 두 사람은 정식 결혼은 하지 못한 채 동거를 시작했다. 모딜리아니는 아내를 몹시 사랑했으므로 결혼 후에는 마약도 끊고 술도 절제했다. 그런데 그의 그림이 인정받지 못해 전혀 팔리지 않자 둘은 가난에 심하게 찌들었고, 돌파구를 찾느라 시작했던 조각은 그의 지병이었던 결핵을 악화시켰다. 병원비가 없어서 자선병원에 갈 수밖에 없었던 그는 결국 자선병원에서 세상을 떠나고 말았다.

이 초상화에서 그녀의 얼굴에 가득한 수심은 바로 그런 이유 때문이었다. 모딜리아니의 장례식이 끝나자 아내 잔느 에뷔테른은 어린 딸을 남겨둔 채, 임신 8개월째인 아이를 뱃속에 품고 친정집 옥상에서 떨어져 자살하고 말았다. 남편을 사랑한 끝에 죽음까지 동행한 것이다.

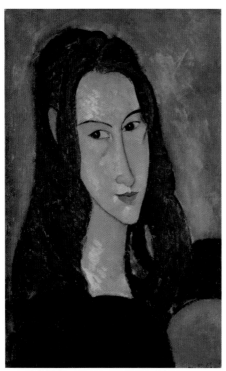

잔느 에뷔테른의 초상

모딜리아니의 절친한 친구 시인 앙드레 살롱은 잔느의 죽음을 두고 이렇게 시를 읊었다.

'편히 잠들라, 애처로운 잔느 에뷔테른이여.

편히 잠들라, 당신의 죽은 아이를 요람에 넣고 흔들었을 애처로운 여인이여.

편히 잠들라, 더 이상 헌신적일 수 없었던 여인이여.

생 메다르 교구의 마리아상과 닮은 아메데오 모딜리아니의 죽은 아내여.

편히 잠들라. 흙에 덮여가는 그 새하얀 은둔처에서'

프레드릭 칼 프리스크Frederick Carl Frieseke (1874-1939)

화장하는 여인

화장하는 여인

외출할 때 아내는 종종 나를 짜증이 나게 한다. 약속 시각에 맞추어야 하는데 아랑곳하지 않고 화장대 앞에 앉아 있기 때문이다. 여자들은 외출 준비를 하는 것이 즐거운 모양이다. 더욱더 아름답게 보이려고 눈썹을 그리고 연지와 분을 바르고 입술을 칠하는 모습이 무척 행복해 보인다. 그래서 여자들이 화장하는 것을 두고, 얼굴에 그림을 그린다고 하지 않는가.

아름다운 분홍빛 옷을 걸치고 거울을 보며 화장하는 그녀는 무척 행복해 보인다. 이 그림을 그린 프레더릭 칼 프리스크는 미국사람으로 파리에서 활동한 화가이다. 그의 그림은 여성의 일상생활을 소재로 하였는데, 부드럽고 정감이 있다. 이 그림도 그중 하나다.

오귀스트 톨무슈Auguste Toulmouche (1829-1890)

자부심 / 키스

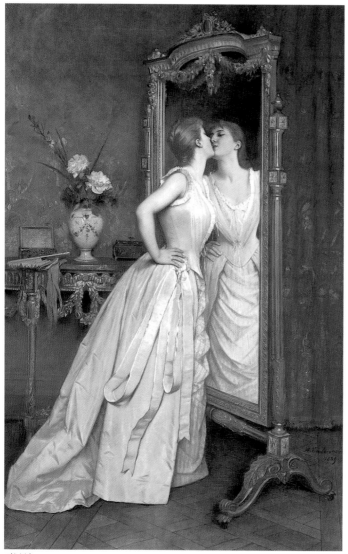

자부심

많은 여자가 외모를 최고의 가치로 두고 살아가는 듯하다. 그래서 교양이 없다거나 성격이 나쁘다는 말보다 못생겼다는 말을 더 싫어하는 것 같다. 성질은 나빠도 미인이라고 하면, 의외로 별로 기분이 나쁘지 않은 모양이다. 그리고 다들 제 잘난 맛에 산다.

그리스 신화에 나르시스라는 여자 요정이 있었다. 물가에 앉아 물속을 들여다보다가 물에 비친 자신의 모습이 너무 아름다워서 그 모습에 취해 물에 비치는 자신을 잡으려다가 물에 빠져 죽었다고 한다. 그래서 자기도취에 빠진 사람을 '나르시시스트'라고 한다. 이 그림 속의 여자도 거울을 들여다보다가 거울에 비친 자기 모습에 반해 거울 속의 자신에게 입을 맞추고 있다. 자기 자신에게 대단한 자부심을 느끼고 있다는 게 저절로 느껴진다. 그림 속의 여자는 얼굴도 예쁘고 몸매도 날씬할 뿐만 아니라, 입고 있는 드레스도 아름답다.

프랑스 낭트에서 태어난 오귀스트 톨무슈는 복식화가로 유명하다. 어릴 때 조각가였던 삼촌으로부터 미술 교육을 받기 시작해 열두 살 무렵에는 다른 조각가에게서 드로잉을 배웠고, 또 다른 초상화가로부터 회화를 배우며 미술에 관한 기본기를 익혔다고 한다. 파리로 유학을 간 후 주로 파리에서 활동했던 톨무슈는 섬세하고 화려하게 장식한 실내에서 우아하게 옷을 입은 여자를 그린 그림이 많다. 그의 그림은 미국에서까지 각광을 받았으며, 아름다운 여인과 디테일한 의상을 그리다가 61세에 행복한 인생을 마감했다.

키스

존 화이트 알렉산더John White Alexander (1856-1915)

엘디어Althea

엘디어

우아하게 푸른 드레스를 차려입은 여인이 치맛자락이 주름지는 것도 개의치 않고 독서에 집중하고 있다. 책을 읽으려면 간편한 옷을 입고 편안한 자세로 책을 읽어야 할텐데 이 여인은 무도회에 갈 것 같은 드레스를 입고 소파에 기댄 채 몸을 숙이고 서서 책을 읽고 있다. 어쩌면 초대받은 무도회에 가기 위해 의상을 갖추었으나, 읽던 소설책이 너무 재미있어서 다음에 전개될 이야기가 궁금해 그런 것 같다. 어쩌면 자신이 소설 속의 주인공이 된 것 같은 착각에 빠졌는지도 모른다. 이러다가 무도회에 갈 시각을 놓칠까봐 걱정이 된다. 다들 각박한 현실에 얽매여 살아가지만, 책을 읽으며 현실과 거리를 둔 이상을 품는 것도 바람직하다는 생각이 든다.

앙리 드 툴루즈 로트렉 Henri de Toulouse-Lautrec (1864-1901)

춤추는 잔 아브릴

춤추는 잔 아브릴

환락가 몽마르트르의 화가 로트렉은 프랑스 알비의 유서 깊은 귀족 가문에서 태어났다. 그러나 로트렉은 열세 살과 열네 살 때 일어난 두 번의 사고로 인해 하반신 발육이 정지되어 어른이 된 후에도 다리가 짧고 키가 152cm밖에 안 되는 기형

적인 외모를 갖게 되었다.

로트렉은 신체에 대한 열등감과 귀족으로서의 자존심이 묘하게 뒤섞여 반항적이고 외곬인 성격이 되었다. 사고로 장애가 되지 않았더라면, 귀족의 후예답게 프랑스 상류사회의 고급문화에 자연스럽게 동화되어 살았을 것이다. 그리고 스스로 말했듯이 위대한 화가는 되지 못했을 것이다.

하지만 자신의 불행을 통해, 삶의 관심과 방향이 달라졌다. 낙오되고 소외된 사람들이 주로 모여 사는 몽마르트르에서 지내며 자유롭게 춤추는 무희 그림을 많이 그렸다. 몽마르트 환락가 생활을 이해하는 서민적인 화가가 된 것이다.

〈춤추는 잔 아브릴〉역시 몽마르트르 언덕에 있는 환락가 물랭루즈 주점에서 춤추고 있는 잔 아브릴을 모델로 그린 작품이다. 출렁거리는 흰색치마 아래 검은 스타킹을 신은 왼쪽 다리를 정신없이 흔들며 춤추는 그녀의 모습은 그림을 보는 관객에게도 그 흥겨운 리듬을 생생하게 전해주고 있다. 이런 아브릴의 춤추는 모습과는 달리, 이를 쳐다보고 있는 배경 속의 두 남녀는 정적인 분위기로 다소 코믹한 인상을 준다.

당시 그녀의 춤을 구경한 관객은 그 소감을 이렇게 말했다.

"좀 창백하고 마른, 그러나 멋진 그녀가 우아하면서도 가볍게 빙빙 돌았다."

한 발을 치켜들고 앞뒤로 흔드는 춤 동작을 통해 충만해진 영감으로 광란하는 두 다리가, 사람들에게는 흔들리는 난 잎사귀 같아 보였다고 한다.

이 그림의 모델인 잔 아브릴은 이탈리아 귀족과 사창가의 여인 사이에 태어났는데, 10대 후반에 무도증이라는 병을 앓게 되었다. 이 병은 부지불식간에 근육이 씰룩거리는 일종의 신경성 질병으로, 그 치료법으로 제시된 것이 춤추는 것이었다. 그녀는 춤을 추면 해방감과 즐거움을 느낄 수 있었으므로 환락가의 무희로 지냈다. 출신은 천하지만 예술적인 감각이 뛰어났고 지성미도 갖추고 있었다고 한다. 그래서 로트레크는 그녀를 무척 사랑했으며 그녀를 모델로 많은 작품을 남겼다.

윌리엄 메릿 체이스William Merritt Chase (1849-1916)

봄꽃들 / 오후의 바닷가

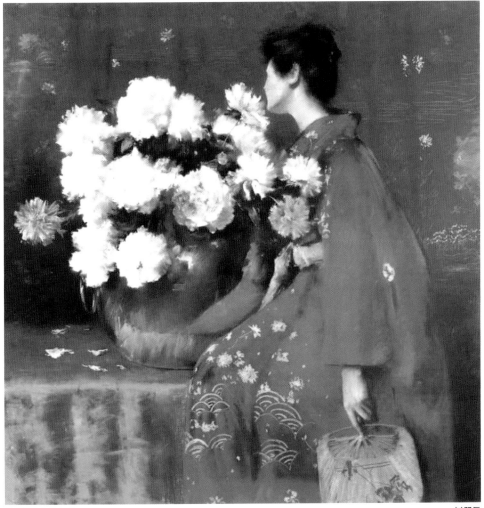

봄꽃들

화병에 꽂혀있는 꽃을 여인이 감상하고 있다. 꽃도 아름답고, 여인도 아름답다. 꽃에 향기가 있듯이 여인에게도 향기가 있다. 그래서 여자를 꽃에 비유하는 모양이다. 여자가 꽃과 함께 있으면 여자도 꽃도 더 아름다워진다. 하얀 꽃과 대비가 되도록 여인이 붉은 드레스를 입고 있으니 더 화려하고 매혹적이다. 그녀는 꽃향기에 흠뻑 빠져있다. 그녀가 느끼고 있는 설렘, 기쁨, 행복 등 한껏 고취된 감정이 그림을 보고 있는 사람에게도 전해지는 것 같다. 그녀는 사랑을 시작했는지 시선과 표정이 기대에 부풀어 있고, 미래에 대한 기쁨과 열정이 엿보인다.

윌리엄 메릿 체이스는 미국 화가로 뉴욕에서 그림 공부를 시작했다. 유럽에서는 주로 뮌헨에 머물며 예술가로서 더욱 성숙해진 그는 뉴욕에 돌아와 스튜디오를 열고 교육자로서, 예술가로서 왕성하게 활동했다. 인상주의 화풍으로 꽃을 비롯한 정물화와 초상화, 풍경화를 주로 그렸는데, 〈오후의 바닷가〉는 자신의 가족을 그린 것으로 보인다.

오후의 바닷가

밀레 Jean-François Millet (1814-1875)

만종

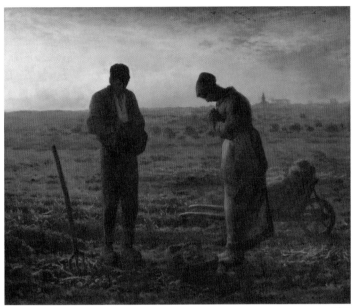

만종

 밀레는 농민의 아들로 〈만종〉 이외에 〈이삭 줍는 여인들〉, 〈양치는 소녀〉 등 농촌을 소재로 하는 그림을 많이 그렸다.

 저녁놀이 드리워진 들판에서 감자를 수확하던 농부 내외가 멀리 마을 성당에서 울리는 종소리에 잠시 일손을 멈춘다. 농부는 모자를 벗고 아내는 두 손을 모아 '은 총이 가득하신 마리아여…' 하며 삼종기도를 드린다. 고된 농사가 고달프긴 하지만 고단한 현실에 불만을 품지 않고 하느님께 감사하는 마음으로 살아가고 있다.

 우리가 서양화 중에서 많이 본 그림 중의 하나이다. 그것은 일본강점기 때 우리 민족이 순종하기 바라며 총독부에서 이 그림을 많이 유포했기 때문이다.

구스타프 클림트Gustav Klimt (1862-1918)

키스

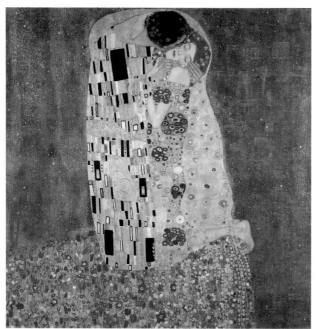

키스

첫사랑의 첫 키스는 그 감미로움이 평생 잊히지 않는다고 한다. 천사 같은 여인에게 내가 다가가면 불쾌하게 여기지 않을까 두려워 감히 접근하지 못한다. 그러다가 어느 순간 눈이 마주치고 자신도 모르게 몸이 다가가 포옹을 하고 키스를 하게 된다. 그리고 키스를 하게 되면 연인의 뜨거운 입술에서 자신에 대한 사랑을 확인하며 황홀경에 빠지게 된다.

여기 이 작품 〈키스〉는 여자의 옷을 벗기지 않고 여자의 관능미를 잘 묘사한 구스타프 클림트의 대표적인 작품이다. 남자는 여자의 입에 키스하지 않고, 입 근처

볼에 입맞춤하고 있다. 첫 키스라 바로 입에 키스하지 못하고 입 근처 볼에 키스했지만, 그 입술이 곧 입으로 옮겨질 것 같다. 화가가 입과 입이 키스하는 장면을 그리지 않은 이유는, 두 연인의 표정을 묘사할 수 없기 때문 아니겠는가.

황홀경에 빠져 있는 두 남녀의 몸짓이 너무나 절절하다. 그들은 꽃이 만발한 절벽 위에서 몸을 가까이 한 채 키스하고 있는데, 둘 다 손과 팔이 어색하게 꺾여 있는 것은 절정을 가눌 수 없어서일 것이다.

두 사람은 금빛 찬란한 가운 같은 옷을 입었다. 남자의 옷은 직사각형 패턴으로 남성성을, 여자의 옷은 원통형 패턴으로 여성성을 드러내고 있다. 금장식은 남녀의 옷에 그치지 않고, 여자의 발뒤꿈치에서 남자의 어깨 부분까지 후광처럼 밝게 빛나고 있다. 남성성과 여성성의 찬란한 결합을 보는 듯하다.

이 작품에서 일그러진 손가락과 발가락, 두 남녀의 오싹한 피부빛 등은 클림트의 원시 표현주의 경향을 보여주는 대표적인 요소이다. 이처럼 끊임없이 자극하는 관능적 쾌락을 표현하는 것이 그의 작품의 특징이다.

클림트는 오스트리아의 상징주의 화가이자 빈분리파 운동에 있어서 가장 두드러진 미술가 중의 한 명이다. 그는 이 그림과 같이 신화적이고 몽환적인 분위기에 사물을 평면으로 묘사하고 금박을 붙여 화려하게 장식한 그림을 그렸다. 그리고 작품의 주요 주제는 여성의 신체를 통해 노골적인 에로티시즘을 구현했다.

여기 이 그림의 모델이 누구인지 말이 많았다. 클림트에게는 여러 연인이 있었는데 육체적 사랑을 하는 여인, 정신적 사랑을 하는 연인이 엄격히 구별되어 있었다고 한다. 그런데 유일하게 정신적, 육체적 사랑을 함께 한 연인이 딱 한 명 있었는데 그녀 이름은 아델레 블로흐이다.

이 그림의 여인이 아델레임이 틀림없는 것은 클림트가 그린 아델레의 초상화에 나오는 얼굴과 이 그림의 얼굴이 닮은 점이 많기 때문이다. 화가는 자신의 사랑을 연상하며 이 그림을 그린 것이 아닐까 싶다.

암브로시우스 보스하르트Ambrosius Bosschaert (1573-1621)

창턱에 놓인 꽃병 / 중국 도자기의 꽃, 정물화

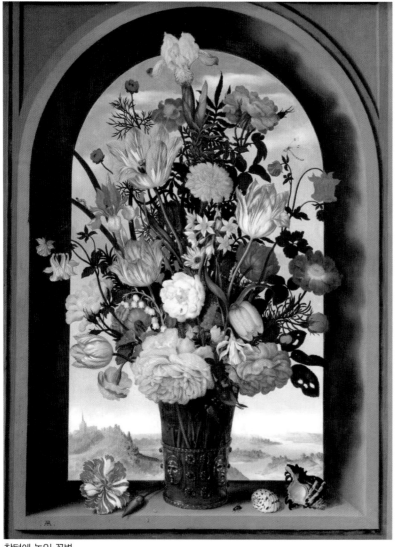

창턱에 놓인 꽃병

꽃은 아름다움이 무엇인지 가르쳐 주는 대표적인 사물이다. 그러기에 인간은 일찍부터 꽃다발, 화환, 화병 등으로 옷과 집을 장식했다. 그러나 이런 아름다운 꽃도 한번 피고 나면 금세 시든다. 그래서 화가들은 꽃을 열심히 그릴 수밖에 없다. 그래서 꽃은 정물화의 주요한 소재가 되었다.

꽃을 주제로 한 정물화의 대가, 암브로시우스 보스하르트는 네덜란드 화가이다. 그의 대표작 중의 하나가 이 〈창턱에 놓인 꽃병〉이다. 화사하기 그지없는 이 그림은 먼 풍경이 아스라이 보이는 창문 턱 한가운데 놓여 있는 꽃병을 그린 것으로 꽃병에는 장미, 히아신스, 백합, 인동초, 튤립, 작약, 아네모네, 금잔화, 붓꽃 등이 꽂혀있고, 창턱에는 카네이션과 조개껍데기가 얹혀 있다.

그런데 이 그림을 자세히 보면, 같은 계절에 피는 꽃이 아니고 각기 다른 계절에 피는 꽃들이다. 사계절에 각기 피는 꽃들이 천연덕스럽게 한 화병에 꽂혀있는 것이다. 이는 현실적으로 있을 수 없는 일이다. 그린데도 화가는 보란 듯이 사계절의 꽃을 한 자리에 모아 놓았다. 꽃의 대가다운 기발한 착상이다.

꽃은 잠시 피었다가 시드는 것이라 봄꽃은 가을꽃과 함께 어울릴 수 없다. 어찌 보면 우리 삶과도 같아서 아름다움과 사랑하는 마음을 늘 한결같이 간직할 수가 없다. 그래서 화가는 이 그림처럼 계절 따라 시들지 않고 항상 피어있는 꽃을 동경했나 보다. 그가 그린 〈중국 도자기의 꽃, 정물화〉도 아름답다.

중국 도자기의 꽃, 정물화

빈센트 반 고흐Vincent van Gogh (1853-1890)

해바라기

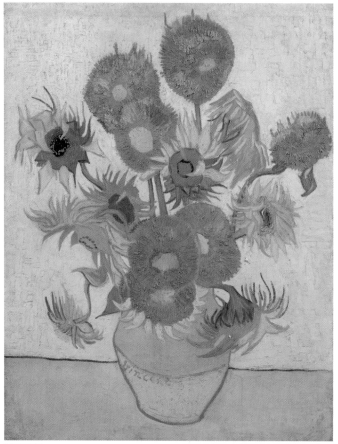

해바라기

　빈센트 반 고흐는 19세기 네덜란드 최고의 화가이다. 그러나 정신병자와 같은 괴팍한 생활로 유명했다. 그의 작품은 생전에는 전혀 인정받지 못하다가 그가 세상을 떠난 후 유작 전시회를 하며 인기가 폭발하기 시작했다. 이는 그에게 훌륭한

동생 테오가 있었기 때문이다. 테오는 화상畫商이었는데, 가난하게 살다 자살한 무명화가인 형을 세상에 알리기 위해 형의 유작 전시회를 연 것이다.

고흐는 화가의 삶과 고통을 정물화에 격정적으로 표현했다. 그래서 그의 정물화는 이글거리는 태양처럼 뜨겁다. 그의 정물화 중 대표적인 것이 이 〈해바라기〉이다. 그는 해바라기를 무척 좋아했다. 그가 해바라기를 좋아하는 이유는, 일편단심 태양만을 사랑하는 것이 자신이 목숨을 걸고 예술을 추구하는 것과 같다고 생각했기 때문이다.

고흐는 지쳐 쓰러질 때까지 분신과도 같은 해바라기를 그리고 또 그렸다. 고흐가 그린 해바라기 그림은 특이하게도 온통 노란색이다. 배경도, 탁자도, 꽃병도 다 샛노랗다. 이는 해바라기를 그릴 때 고흐의 심정이 노랗게 물들었기 때문이 아닐까?

붓질도 대담하고 힘이 넘친다. 얼마나 강한 집중력으로 그렸으면, 색채도 붓질도 저토록 폭발할 것처럼 이글거리는 걸까. 고흐의 해바라기는 화가의 감정을 대변하는 영혼의 꽃이기도 하다. 고독했던 고흐는 태양을 닮은 노란색 해바라기를 그리며 위로받고 싶었는지도 모른다.

황금도 녹여버릴 것 같은 해바라기의 강렬한 느낌을 화폭에 담기 위해 그는 그리고, 또 그렸다. 이 노란 해바라기는 삶과 예술에 대한 고흐의 고뇌와 열정을 반영하고 있다. 그가 그린 여러 점의 해바라기 그림 중에 이 그림이 대표적인 그림이다.

그는 햇빛이 강하게 쏟아지는 남프랑스 아를로 이주해 아틀리에가 있는 작은 노란 집에 정착했다. 그는 그곳에서 화가 친구들을 불러 모아 공동생활을 하며 창작을 하는 예술가 공동체 '남프랑스 아틀리에'를 기획하고, 파리에 있는 친구들에게 참가를 권유하는 편지를 보냈지만, 풀 고갱만이 오겠다고 연락을 했다.

고흐는 고갱이 오면 보여주려고 희망에 부풀어 이 해바라기 열다섯 송이를 그렸다. 그리고 고갱이 자기 방에 걸려 있는 이 그림을 좋아하길 바랐다. 그 후 고흐는 이와 똑같은 그림을 그려 동생 테오에게 주기도 했다.

오딜롱 르동Odilon Redon (1840-1916)

하얀 꽃병의 꽃들 / 페가소스를 탄 뮤즈

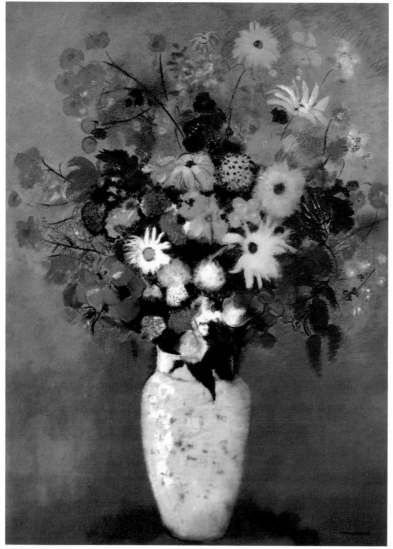

하얀 꽃병의 꽃들

오딜롱 르동은 상징주의에 영향을 끼친 19~20세기 화가로 보르도에서 태어났다. 그는 긴 세월 동안 흑백의 판화를 계속 제작했다. 빛과 색채로 가득한 인상주의의 전성기를 검은색의 목탄화만 그리며 지나온 것이다. 그렇다고 그는 우울하고 환상적인 세계에만 빠져 지낸 것은 아니며, 시인으로서도 재능도 뛰어났다. 그의 친구인 상징주의 시인 스테판 말라르메가 그의 상상력에 불을 붙이는 촉매작용을 했다.

　그러다가 말년에 이르러 독자적으로 환상적인 세계를 창조하게 되었다. 하늘에 떠 있는 사람의 머리, 소용돌이치는 죽음의 이미지, 이 세상의 것이라고는 볼 수 없는 식물들과 같은 그림을 그리다가 드디어 자신의 진가를 인정받게 된 것이다.

　그러면서 그의 작품에서 색채가 넘쳐나기 시작했다. 파스텔로 그린 보드라운 꽃 그림, 보는 이가 넋을 잃게 만드는 풍성한 꽃 그림이 연달아 나왔다. 르동은 60살에 가까워질 무렵 예민한 색채 감각을 마음껏 구사하며 이 그림처럼 화려한 색채의 향연을 연출하게 되었다.

　퇴색한 흰색 꽃병에 아래에서부터 노란색으로 시작해 위로 올라갈수록 청색으로 변하며 제일 위에는 여러 색깔이 섞인 꽃들이 가득 꽂혀 있다. 검은색 꽃을 배치한 것은 검은색이 흰색을 더 희게 보이게 하는 것처럼 화려한 색을 더 화려하게 보이게 하는 효과가 있으므로 그렇게 한 것 같다. 그림 전체가 정말 환상적이고 화려하다. 〈페가소스를 탄 뮤즈〉는 참으로 신비로워 보인다. 그의 그림은 때론 모호해 보이고 암시적이다. 문학적인 재능도 뛰어났다고 하는데 종교에도 관심이 많아서, 작품 속에서 다양하게 주제로 다루기도 했다.

페가소스를 탄 뮤즈

헨리 푸젤리|Henry Fuseli (1741-1825)

악몽

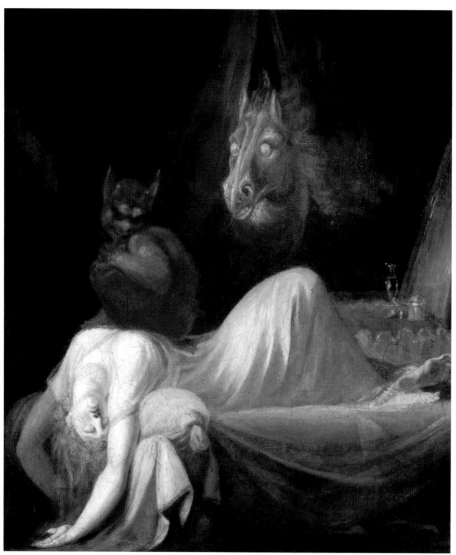

악몽

헨리 푸젤리는 스위스 출신으로 영국에 귀화한 화가이다. 그는 환상적인 악몽의 세계를 그린 화가이다. 꿈을 과학적으로 어떻게 설명하고 있는지는 잘 모르지만, 꿈속에서는 현실에서는 있을 수 없는 현상들을 많이 보게 된다. 이상한 생명체나 물체, 또 그것들이 빚어내는 현상들은 상상할 수조차 없는 것들이다.

〈악몽〉 그림 하단에 여인이 누워 있다. 여인은 악몽을 꾸는지 괴로워 몸부림친다.

자세가 편안해 보이지 않는다. 목은 바닥 쪽으로 꺾였고 팔은 뒤로 넘어갔으며 한쪽 다리를 잔뜩 구부리고 있다. 이렇게 불편한 그녀의 가슴 위에 작은 낯선 괴물이 앉아 기분 나쁘게 음흉한 미소를 지으며 여인을 굽어본다.

이 여인은 지금 아주 흉악한 꿈을 꾸고 있다. 배경에서 한 마리의 백마가 커튼을 헤치고 머리를 들이미는데 눈동자가 보이지 않는다. 그 인상과 나부끼는 갈기가 불길한 느낌을 자아낸다. 여인은 지금 사악한 그 꿈에 겹겹이 둘러싸여 있다.

이 그림처럼 우리도 가끔 악몽을 꾼다. 그 악몽 속에 출몰하는 기괴한 존재들을 현실에서는 볼 수 없다. 그것들은 우리 마음 안에 있다. 우리 의지가 약해지고 확신이 무너질 때 그것들은 탈옥한 범죄자들처럼 우리의 꿈속이나 무의식 속으로 들어온다.

푸젤리의 그림은, 확신을 잃거나 포기할 수밖에 없는 상황에 되었을 때 악몽이 우리 영혼을 낚아채는 장면을 포착했다고 할 수 있다. 이런 상황은 누구에게나 일어날 수 있는 일이지만, 특히 이런 공포를 조장하는 시대가 있다. 푸젤리는 자신의 시대에서 이런 징조를 보았고 거기서 느낀 전율을 이 그림을 통해 표현했다.

에드바르트 뭉크Edvard Munch (1863-1944)

이별 / 절규

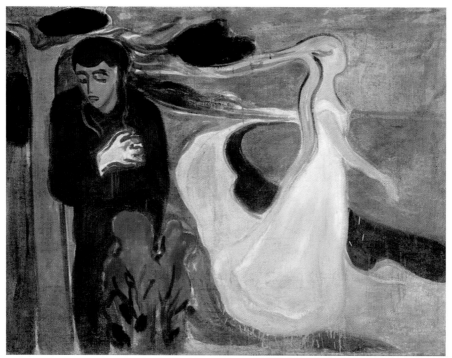

이별

　여인과 남자는 저 멀리서부터 함께 길을 걸어온 것 같다. 그러나 지금은 멀어지고 있다. 서로 등을 돌린 채 두 사람은 각기 다른 곳을 응시하고 있다. 여인은 체념한 듯 잿빛 얼굴을 숙이고, 남자는 이제 함께하지 않을 거라 다짐한다.

　그러나 남자 머리에 닿아있는 여인의 머리카락이 여전히 분리되지 못한 마음 상태를 보여준다. 남자는 아픈 심장을 손에 쥐고 있다. 남은 감정의 찌꺼기를 비워낼 수 있는 방법이 없을까.

이 그림을 그린 에드바르 뭉크는 노르웨이 화가이다. 다섯 살 때 결핵으로 어머니를 잃었고, 9년 후에는 자신을 보살펴주던 누나마저 같은 병으로 세상을 떠났다. 잇따른 가족의 죽음으로 아버지는 점점 광적으로 변해갔다. 뭉크의 동생 중 한 명은 조현병으로, 또 다른 동생은 결혼한 지 몇 달 안 되어 세상을 떠났다.

뭉크는 어릴 적부터 자신에게 죽음의 악령이 항상 가까이 있었다고 말했다. 그리고 자기 가족에게 광기가 있다고 생각했다. 뭉크 자신도 불면증, 우울감, 염세주의 때문에 괴로워했고 이를 그림으로 달랬다.

그는 여성에 대한 혐오감이 깊었다. 그래서 사랑을 오랫동안 지속하지 못했다. 그는 34세 때 상류층 여성 톨라 라르센과 깊은 관계를 맺고 서로 사랑했지만, 머릿속에 박혀있는 여성에 대한 혐오감 때문에 결혼하지 못했다. 어느 날 톨라 라르센은 아프다며 뭉크에게 거짓말을 한 후, 문병을 오게 하고서는 결혼해달라고 위협했다. 결국, 그녀가 쏜 총이 뭉크의 손가락을 관통했고, 이로써 두 사람은 헤어졌다. 이 그림은 뭉크가 그때를 회상하며 그린 것이 아닌가 싶다.

뭉크의 그림으로 가장 널리 알려진 그림으로 〈절규〉가 있다. 작가가 생전에 붙인 제목은 〈자연의 절규〉였으며 유화 작품을 그린 뒤에 3점의 작품을 더 제작해 총 4점의 연작이 있다. 이 그림에 관해 뭉크가 남긴 글을 소개한다. '친구들과 함께 길을 걸어가고 있었다. 해질녘이었고 나는 약간 우울했다. 그때 갑자기 하늘이 핏빛으로 물들기 시작했다. 그 자리에 멈춰선 나는 죽을 것만 같은 피로가 몰려와 난간에 기댔다. 핏빛 하늘에 불타는 듯한 구름과 암청색 도시가 있었다. 그때 자연을 관통하는 그치지 않는 커다란 비명 소리를 들었다.'

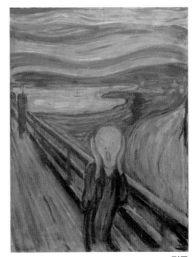

절규

조지 프레더릭 와츠George Frederic Watts (1817-1904)

희망

희망

희뿌연 어둠 속에 한 여인이 처절하게 몸을 구부리고 있다. 둥근 물체에 기대어 겨우 중심을 잡은 모습이 아슬아슬하다. 허름한 옷을 걸치고 발바닥이 더러운 것을 보면 정상적인 사람이 아니거나 장애가 있는 것이 아닌가 싶기도 하다. 무엇보다 여인은 눈을 하얀 천으로 가려 앞을 볼 수가 없다. 자신의 손끝 감각과 소리에 귀 기울이며 수금을 연주할 뿐이다.

왼손으로 수금을 단단히 잡고 오른손으로 조심스럽게 현을 더듬는다. 그런데 간절한 여인의 마음과는 달리, 한 가닥 남은 수금의 줄이 곧 끊어질 것 같다. 칠흑 같은 어둠, 두려움 속에서 홀로 사투를 벌이는 그녀의 상황이 참으로 절망적이다.

그런데 이 그림의 제목이 〈희망〉이라는 것이 재미있다. 내용은 절망적인데 제목을 '희망'이라는 것이 언뜻 이해가 되지 않는다. 그러나 하늘이 무너져도 솟아날 구멍이 있고 바닥을 쳐야 뛰어오를 수 있다. 절망은 희망의 시작이다. 그래서 제목을 〈희망〉이라고 한 것이 아닌가 싶다.

이 그림을 그린 화가 조지 프레더릭 와츠는 19세기에 영국에서 활동한 미술가이다. 그는 보헤미안과 같은 삶을 추구했으며, 당대 화단의 이단아였다. 그는 다윈의 진화론에 큰 감화를 받았다. 그래서 산업사회에서 불완전한 지식을 가진 권위주의자들의 고정관념을 자유주의적 관점을 담은 시각예술로 타파하려 했다. 그러한 생각이 때론 보편적인 가치의 상징으로, 때론 사회현실의 부조리에 대한 비판으로 나타났다.

키르히너Ernst Ludwig Kirchner (1880-1938)

베를린 거리 풍경 / 모자를 쓰고, 서 있는 누드

베를린 거리 풍경

　에른스트 루드비히 키르히너는 독일 표현주의의 선구자이다. 그는 기존의 모든 관습과 규범에서 벗어나 자유를 추구하려 했다. 자유에 대한 열망은 무엇보다 문화와 관습에서 벗어나려고 하는 네이처리즘Naturism, 자연주의 풍조에 그가 적극적으

로 동조한 것을 보면 잘 알 수 있다.

벌거벗음에 대한 서양 문명의 긍정적인 인식이 잘 드러난 것이 누디즘Nudism, 나체주의라고도 불리는 네이처리즘이다. 네이처리즘 운동 초기에 그 영향을 가장 잘 보여준 화가로 키르히너, 슈미트 로틀루프, 헤켈, 뮐러 등 독일 표현주의 화가들을 꼽을 수 있다. 누디즘, 혹은 네이처리즘은 거추장스러운 문명의 옷을 벗어버리고 발가벗은 채 어머니 자연의 품에 안기자는 것이다.

그는 또한 다리파의 중심인물이기도 했다.

다리파 창립 회원들이 발표한 취지문은 다음과 같다. '젊은 창조자와 미술가는 새로운 세대를 맞이하여 신념을 갖고 단결하라, 격려하라. 미래를 소유한 우리는 낡은 세대가 편안히 세운 가치에 반대하여 육체적, 정신적 자유를 스스로 창조하리라. 정직하며 직접 창작하도록 고무받은 사람은 모두 우리에게 속한다.' 이 취지문은 마치 공산당 선언문과 같은 선동과 정열적인 혁신성을 보여주고 있다.

키르히너의 〈베를린 서리 풍경〉은, 제2차 세계대진이 일어나기 직전 베를린 홍등가를 묘사한 작품이다. 작가는 매춘부, 뚜쟁이, 여자를 구하러 나온 난봉꾼들이 술집을 찾아드는 분주한 거리를 이 작품에서 보여주고 있다. 짙은 화장에 깃 달린 모자를 쓰고 여우 목도리를 두른 여인들은 지나가는 남정네들의 시선을 사로잡는다. 여인들의 뒤쪽에는 취한 남성과 남의 쾌락을 위해 사는 그림자 같은 군상들이 어두운 거리를 서성거리고 있다.

화가는 쾌락과 돈을 위해 사는 타락한 인간을 질타하는 것 같다. 그는 인간의 형태를 깨뜨리고 흐트러뜨려, 초조하고 어두운 정서적 단면을 강하게 노출시키고 있다.

〈모자를 쓰고, 서 있는 누드〉는 연인 도리스를 모델로 그린 누드화다. 그림의 배경은 온통 원색으로 물결친다. 원시와 야만의 배경 색깔들이 모델인 도리스의 몸이 보다 강렬하게 보이도록 해주고 있다. 도리스의 벌거벗은 몸은 고전 미술의 누드화와는 다른 느낌을 준다. 수줍은 듯한 느낌이 전혀 없고, 그 어떤 것으로도 억

누를 수 없는 도발성을 지니고 있기 때문이다. 그녀의 가슴은 원시의 여인들에게서 발견되는 순수미와 자연미를 반영하고 있다. 이는 또한 아기에게 수유하는 모성을 강조하는 것이기도 하다.

모자를 쓰고, 서 있는 누드

가랑이 사이에 있는 그녀의 체모는 매우 특이한 모양을 하고 있다. 자연스러운 상태가 아니라 일부분만 역삼각형으로 남기고 나머지는 공들여서 면도를 해버렸다. 평범하고 정숙한 일반여성은 상상할 수 없는 일이다. 게다가 그녀의 몸매는 조화로워 보이지 않는다. 힘없이 처진 아랫배나 지나치게 튀어나온 대퇴부 상부는 그녀의 생김새 자체를 우스꽝스럽게 보이도록 한다.

집이 가난한 도리스는 모델이면서 무희인 직업여성이었다. 그녀는 1910년부터 연인 키르히너의 모델을 서주면서 다른 화가들의 모델이 되기도 했다. 당시 권위적인 화가들은 키르히너가 경제적으로 어려워 도리스가 몸을 판 돈으로 생계를 이어간다고 비난했다.

키르히너는 도리스에게 '당신의 사랑, 그 멋지고 자유로운 기쁨. 나는 운명을 걸고 당신과 함께 그 모든 것을 겪었지. 가장 순수한 여성의 이미지로 당신의 아름다움을 표현할 수 있도록 당신은 내게 힘을 주었어.'라고 고백했다고 한다.

앙리 마티스Henri Émile-Benoit Matisse (1867-1954)

춤II / 분홍빛 누드 / 푸른 누드

춤II

마티스는 파블로 피카소와 함께 20세기 최고의 화가이며, 야수파의 창시자이다. 야수파는 20세기 초반 모더니즘 예술에서 잠시 나타났던 사조이다. 원색의 대담한 병렬을 강조하며 강렬하고 개성적인 표현을 시도했다. 보색 관계를 교묘히 살린 청결한 색면 효과 속에 색의 순도를 높여 확고한 예술세계를 구축한 것이다. 이런 그의 특징이 잘 나타나 있는 작품이 〈춤II〉이다.

벌거벗은 남녀가 섞여 흥겹게 춤을 추며 둥글게 돌아간다. 사람들은 온갖 근심 걱정을 잊고 황홀경에 빠져 있다. 서로 손을 잡고 원을 그리며 추는 춤은 우리의 강강술래와 비슷하다. 마티스는 춤에 취한 사람들의 기쁨을 강조하기 위해 의도적으로 원형 구도를 택했다. 덕분에 화면 전체가 들썩들썩 움직이는 듯하며 생동감이 넘친다. 또 흥겨운 춤 동작이 돋보이도록 형태를 단순화시켰다. 하늘은 눈이 시

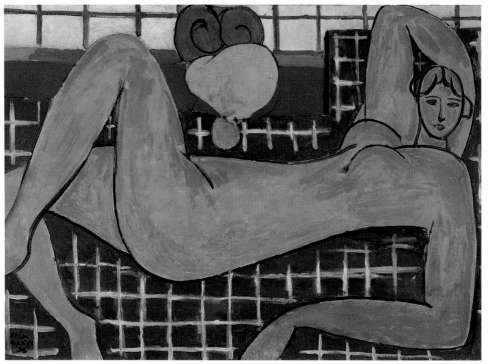

분홍빛 누드

리도록 푸르고, 땅은 풋풋한 녹색, 사람들은 붉은 색으로 세 가지 색깔만 사용해 표현했다.

마티스는 우연한 기회에 어부와 농부들이 '사르라나'라는 춤을 추는 광경을 보고 영감을 얻어 이 그림을 그렸다고 한다. 그러나 춤과 음악에 도취 된 원시인들의 세계는 현실이 아닌 화가가 꿈꾸는 이상의 세계이다. 마티스는 인간이 에덴동산에서 자연과 한 몸이 되어 살던 시대를 동경했으며, 잃어버린 낙원을 이러한 상상화를 통해 되찾고 싶었던 모양이다. 순수한 생명력으로 충만했던 시절을 상상화로 재현한 것이다.

마티스는 대상에 대한 섬세한 묘사보다 색채와 간결한 붓질로 대상이 보여주는 강렬한 인상을 그렸다. 이와 같은 특징은, 〈분홍빛 누드〉에서도 잘 나타나 있다.

여인의 몸이 화면 전체를 가득 메우고 있다. 몸 전체를 분홍색 한 가지로 칠해 육체의 강렬함을 느낄 수 있도록 했다. 벽을 청색으로 한 것은 분홍색을 더욱더 강렬하게 느끼게 하기 위해서이다. 기존의 누드가 육체의 곡선미에 치중한 것과는 달리 굵은 선으로 간결하게 처리한 것은, 윤곽이 뚜렷한 여성의 특성을 잘 나타내기 위한 장치이다. 그래서 보는 이로 하여금 화끈하고 미끈한 기분을 들게 한다.

그림의 모델인 리디아는 러시아인으로 뼈대가 굵고 윤곽이 뚜렷한 여인이었다. 리디아는 마티스의 화실에서 허드렛일을 하는 조수로 있다가 마티스 부인의 집안일을 돕는 도우미가 되었고, 부인이 세상을 떠난 후에는 아내 역할까지 했다. 마티스는 리디아가 유럽 남부 지중해 여인들과는 달리 미끈하고 윤곽이 뚜렷해 색채와 간결함을 추구하는 자신의 모델로 적격이라고 생각했다. 그래서 그녀를 모델로 그림을 많이 그렸다. 리디아는 교육을 별로 받지 못했고 그림에도 문외한이었지만, 마티스와 가까워진 후 미술에 소질을 드러내게 되었으며 지성미까지 갖추게 되었다. 마티스 사후에는 그의 그림을 모아 해설서를 써서 출판하기도 했다.

마티스에게는 또 한 점의 걸작 누드화 〈푸른 누드〉가 있다. 말년에 십이지장암으로 사망선고를 받았지만, 그림을 포기할 수 없었으므로 색종이 작업으로 그림을 창조하는 방법을 찾게 되었으며, 곧 그 작업에 매료되었다. 색종이 작업이 단순한 형태와 강력한 색채를 추구하는 자신의 예술관과 꼭 맞았기 때문이다.

마티스는 누드를 살과 피가 흐르는 인체로 보지 않고, 순수하게 회화 구성의 요소로 보았다. 그가 색종이로 창작한 누드는 단순하지만, 깔끔하고 청순한 여인의 육체미를 유감없이 보여주고 있다.

푸른 누드

파블로 피카소Pablo Picasso (1881-1973)

아비뇽의 아가씨들 / 게르니카

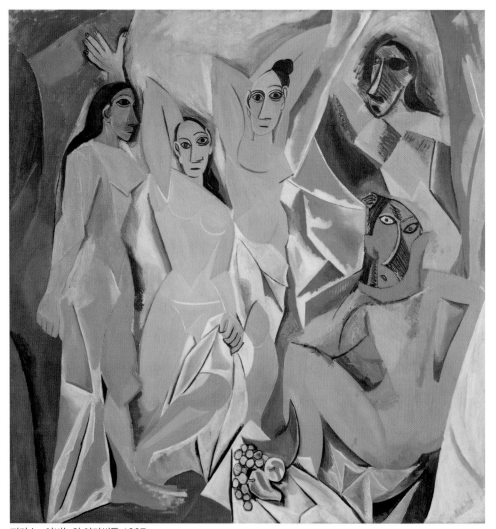

피카소, 아비뇽의 아가씨들 1907

피카소는 스페인 사람으로 20세기 미술을 주도한 가장 재능 있고 성공한 화가이다. 1973년 92세로 죽었을 때, 그는 역사상 가장 유명한 예술가 중 한 사람이었을 뿐만 아니라, 가장 많은 작품을 남긴 부유한 미술가였다.

그는 스페인의 바르셀로나에서 미술 교사의 아들로 태어났다. 그림에는 재능이 있었지만, 읽기와 쓰기를 하지 못해 일반 학교에 다니지 못했다. 그래서 아버지가 그를 미술학교에 보냈는데 엄격한 규율을 지키지 않아 여러 학교를 전전하다가 결국 독학으로 미술을 익혔다.

프랑스 미술을 동경했던 피카소는 파리에 와서 툴루즈, 뭉크, 고갱, 고흐, 세잔에게서 영향을 받은 입체파 화가가 되었다. 가난하고 이름 없던 초기에 그린 작품의 주제는 주로 사회적으로 소외된 사람들이었으며, 청색을 띠고 있다. 그래서 1901년부터 1904년 초까지 '피카소의 청색 시대' 혹은 '우수시기'라고 한다.

그리고 1904년부터 1907년까지 그의 그림은 색채가 밝아진다. 그의 삶에 활기가 가득 찼던 이 시기를 '피카소의 장밋빛 시대'라고 한다. 1906년부터 그는 기하학적인 양식을 도입한 혁신적인 그림 〈아비뇽의 아가씨들〉을 그렸다.

피카소가 살았던 바르셀로나 근처 아비뇽거리에는 홍등가 여인들이 몸을 파는 집이 있었다. 피카소는 이곳에 대한 젊은 날의 기억과 스페인의 이베리안 조각과 파리 박물관에서 본 아프리카 조각에 고무되어 그림을 그렸다고 한다.

그런데 이 그림에서 자연과 조화를 이루고 있는 아름답고 풍만한 여인들의 몸매나 목가적인 분위기는 전혀 찾아볼 수 없다. 그 대신 엄격한 지성이 고안해낸 도식적이고 도전적인 여인들만 있다. 여러 쪽의 색다른 천을 이은 것 같은 다섯 아가씨의 몸이 상품처럼 보인다. 아가씨들의 몸은 분홍색, 푸른색, 흰색 속에 모나고 각진 기하학적인 구조로 이루어져 있다.

그리고 전체적으로 평면과 입체의 모서리가 서로 엇갈려 구조적인 조화가 깨어진 것처럼 보인다. 아가씨들 몸의 윤곽은 군데군데 단절되고 V자나 삼각형, 사각

형의 도식으로 구성되어있다. 가슴과 팔꿈치, 가랑이와 다리에서 피부색이 다른 살집들을 칼로 도려내어 여기저기 떼어 붙인 것 같아서 혼란스럽다.

또 아가씨들이 실내에 있는지 무대에 있는지 공간개념도 모호하다. 여인들의 눈동자는 이 세상을 바라보고 있는 것 같지 않고, 얼굴은 정면인데 코는 측면에서 본 것 같이 그렸다. 제대로 그린 것은 수박과 포도 등 과일뿐이다.

〈아비뇽의 아가씨들〉에서 피카소는 모든 형식을 무시한 채, 오직 평면을 통해 입체감을 주기 위해 모든 관심을 큐브입방체로 단순화하고 압축한 것 같다.

또 다른 그의 걸작 〈게르니카〉가 있다. 조국 스페인의 국민이 독재자 프랑코 정권에 반대해 궐기하자, 프랑코로부터 구원 요청을 받은 독일 히틀러가 공군을 출격시켜 바스크의 수도 게르니카를 밤중에 폭격해 무고한 시민을 학살한 잔인무도한 만행을 고발하는 그림이다.

검은색, 흰색, 회색만 사용한 것은 명암의 대비를 통해 절망적인 상태를 표현하기 위한 장치이다. 피카소는 투우장에서 칼에 꽂혀 죽는 동물처럼 엄청난 고통 속에 울부짖는 말을 통해 선량한 희생자들을 표현했다. 말의 앞가슴에는 긴 칼이 박혀있고 그로 인한 아픔과 신음이 칼이 돋아난 것 같은 혀에서 예민하게 느껴진다. 울부짖는 말의 고통에 찬 신음에 시선을 집중시켜 공포와 수난을 강조했다.

그 옆에 있는 소는 잔인함과 어둠을 나타낸다고 해석하는 사람도 있지만, 무참히 사살당한 선량한 동물의 죽음을 상징한다고 생각하는 게 옳은 듯하다. 그 옆의 검은 비둘기는 타버린 소의 죽은 영혼일지도 모른다.

소의 턱밑에서 죽은 아이를 끌어안고 울부짖는 여인의 모습은 성모의 슬픔을 상기시킨다. 그녀의 칼날 같은 혀나 소의 혀도 살을 에는 아픔을 느끼게 한다. 전등불이 밤을 가리키지만, 어둠 속에서 램프를 들어 한시바삐 밝은 곳을 찾아가고 싶은 인간의 공포가 여실히 드러나 있다.

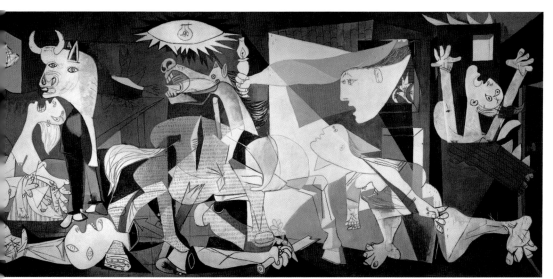

　오른쪽에서는 몸에 불이 붙은 여인이 지하로 떨어지고 있다. 게르니카의 밑바닥에는 포탄에 무릎이 부서져 움직일 수 없는 부상자, 부러진 칼을 쥐고 넘어져 죽은 자가 있다. 시선은 울부짖는 말의 고통과 신음에 시선을 집중시켜 공포와 수난을 강조했다.

　피카소는 내면의 진리를 탐구하고 사회학을 비난하며 인간존재의 귀중함을 강조하기 위한 가장 효과적인 매체로 자신의 작품을 선택했다. 그리고 자신의 작품을 통해 사회적, 정치적 관심을 표현했다. 이러한 그림 덕분에 피카소는 친구 브라크와 함께 큐비즘 미술의 창시자가 되었다. 그리고 추상화로 이끄는 선도적 역할을 맡게 된 것이다.

피에트 몬드리안Piet Mondrian (1872-1944)

빨강, 노랑, 파랑이 있는 구도

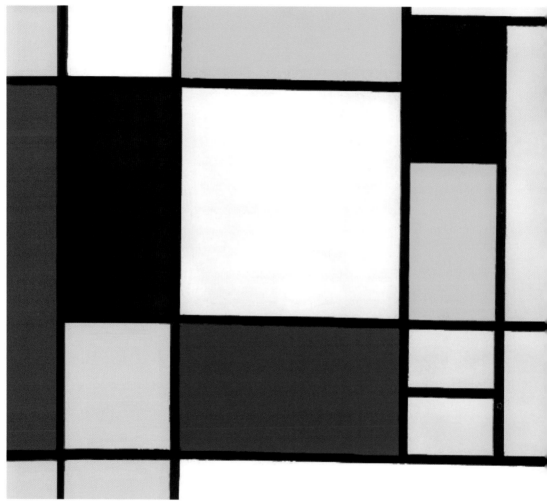

빨강, 노랑, 파랑이 있는 구도

몬드리안은 현대 추상화를 개척한 네덜란드 화가이다. 몬드리안의 〈나무〉 연작을 보면, 어떻게 시간이 흐를수록 점차 단순하게 표현되어가고 있는지 그 과정을 잘 알 수 있다.

우뚝 선 한 그루의 나무가 갈수록 단순화되면서 나무의 줄기와 가지는 점점 선처럼 변하고, 가지 사이의 공간은 평면으로 전환된다. 마침내 그 나무는 오로지 수평선과 수직선 그리고 그것이 교차하면서 생기는 사각형으로 남는다. 모든 물체의 색상은 흑백과 빨강, 노랑, 파랑 삼원색이 그 원래의 색이고 나머지는 그것들의 혼합에 불과하다고 생각하게 된다. 이렇게 극단적으로 단순화된 구성으로 반복해 그리면서 그는 결국 아무리 복잡해 보여도 사물의 근원은 오직 하나라는 결론에 다다른다.

이런 관점에서 그는 '자연은 그렇게 활기차게 끊임없이 변하지만, 근본적으로 절대적 규칙에 따라 움직인다'라고 말했다. 이런 생각은 그림을 그리는 도중에 더욱 뚜렷해신다. 나무를 그리도 도자기를 그려도 단순화시키다 보면 그것들의 최종적인 모습은 늘 수직선과 수평선 그리고 그 선들이 만든 면으로 귀결된다.

몬드리안의 이 그림은 무척 평안하고 안정감을 준다. 수평선이나 수직선은 조금도 빗나가지 않고 각각 그 자세와 위치, 범위를 지키고 있으니 더는 불안할 필요가 없다.

그리고 수직선은 서 있는 모든 것을 상징한다. 사람이나 나무가 대표적인 예이다. 이처럼 서 있다는 것은 살아 있다는 것이며 살아 있다는 것은 의지를 갖고 있다는 뜻이다. 사람들은 '뜻을 세운다'라는 말을 즐겨한다. 뜻을 세운다는 말은 의지를 갖는다는 것인데 삶에서 가장 중요한 것은 바로 삶의 의지를 세우는 일이다.

온갖 활동의 바탕이 되는 수평선과 삶의 의지를 담은 수직선이 만나면 존재의 좌표가 된다. 몬드라인은 평생 수직선과 수평선만으로 그림을 그렸다. 그의 단순한 그림은 바로 우리의 실존적 좌표 혹은 본질적 형태라 하겠다.

마르크 샤갈Marc Chagall (1887-1985)

에펠탑의 신랑 신부 / 도시 위에서

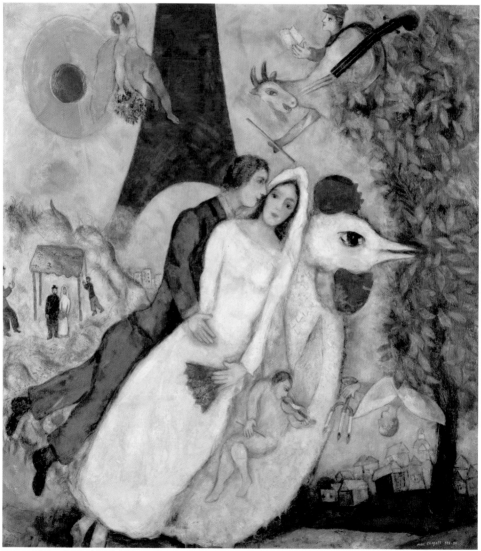

마르크 샤갈, 에펠탑의 신랑 신부 1938

샤갈은 러시아 출신 프랑스 화가이다. 그의 작품의 주제는 중력의 법칙을 벗어난 영원한 사랑이었다. 그는 세속적인 것을 초월한 사랑의 신화를 그림으로 표현하고자 했다. 어린 시절 고향 친구였던 벨라 로젠펠트를 오랫동안 사랑했으며, 그녀와 결혼한 후 행복하게 살았다. 그는 자신의 사랑과 고향 비테만크로부터 많은 영감을 받았는데, 그의 그림에서는 인간이든 동물이든 특히 연인들이 자유롭게 하늘을 날고 있다. 그의 그림은 신선하며 강렬한 색채를 통해 주제를 드러낸다. 그가 그린 〈에펠탑의 신랑 신부〉는 그가 아내 벨라와 고향에서 결혼식을 올리는 것을 상상하며 그린 작품이다.

두 부부는 큰 수탉을 타고 영원한 천국으로 두둥실 날아간다. 아내 벨라는 같은 고향 출신으로 어린 때부터 친구로서 영혼의 동반자이자 예술의 원천이었다. 수탉 주변에 고향 러시아에 대한 추억이 묻혀있다. 오른쪽 아래에 고향과 촛대를 거꾸로 든 천사의 모습이 보인다.

그가 그린 〈도시 위에서〉도 마찬가지이다. 사랑하는 두 남녀가 서로를 꼭 끌어안은 채 새처럼 하늘을 날고 있다. 연인들은 구차한 현실 세계를 떠나 영원한 행복이 있는 그런 세계를 향해 날아가고 있다. 사랑에 빠진 연인들에게 어둡고 칙칙한 색의 옷은 어울리지 않는다.

행복에 도취하여 하늘을 신나게 나는 연인들의 발 밑에 있는 마을은 고향 베테프스크이다. 조국이 공산화되었지만, 고향에 대한 향수를 마음 속에서 지울 수는 없었다.

마르크 샤갈, 도시 위에서 1914-8

Ⅱ 동양화

정선鄭敾. 호: 원백元伯, 겸재謙齋 (1676 –1759)

금강전도金剛全圖 / 인왕재색도

금강전도

조선 왕조는 개국 이래 일방적으로 성리학을 장려했다. 그 결실이 맺어진 때가 영·정조 시대이다. 학문으로는 다산 정약용, 문장으로는 연암 박지원, 글씨는 추사 김정희, 그림은 겸재 정선과 단원 김홍도가 성리학 문화를 활짝 꽃피게 만든 주역이었다. 특히 겸재 정선은 우리 산수화의 진정한 개척자인 동시에 완성자라 하겠다. 한국 화가가 우리 자연을 그리는 것은 지극히 당연한 일인데도, 조선 왕조 중기 이후의 화가인 정선에게 한국적인 산수화를 창안한 화가라고 찬사를 보내는 이유는 무엇일까?

그것은 정선 이전의 화가들이 실제 자연을 그린 것이 아니라 선배들의 화풍을 따라 신선도나 중국 고사에 기인한 그림을 그렸기 때문이다. 이런 산수화를 '관념 산수' 또는, '정형 산수'라고 한다.

화가들이 관념 산수를 그린 까닭은, 사대주의와 관조의 대상으로 본 동양적인 세계관에서 영향을 받았기 때문이다. 자연은 경탄할만한 감상의 대상이며 그 넉넉한 품 안에서 사람들이 노닐 수 있는 이상적인 곳이다. 따라서 산수화에는 신선이 등장하고 허름한 초가집이 있어야 하며 계곡이나 냇물을 그려야 한다. 산수화에서 경치보다 인물을 유난히 작게 표현하는 것은 자연에 대한 경외감을 보여주기 위해서이다.

이런 고전적인 원칙을 신봉하면, 산수화를 그리는 화가들에게 실제 자연을 사실적으로 묘사하는 것은 아무런 의미가 없다. 화가들은 진짜 자연을 보지 않고 머릿속의 관념에 의지해 그림을 그렸다. 그래서 관념 산수라는 이름을 붙였다.

한편 정형 산수라고 부른 것은, 이런 그림들이 틀에 박혀 자연을 그대로 보여주지 않고 머릿속의 한정된 생각에 따라 자연을 꿰맞추어 그렸기 때문이다. 안견의 〈몽유도원도〉가 그 전형적인 예이다. 정선은 종래의 이런 관념 산수의 전통을 버리고 한국의 절경을 직접 눈으로 확인한 뒤 그림을 그렸다.

그래서 정선처럼 실제 산천을 묘사한 그림을 '진경산수'라 부른다. 진경산수화의

진경은 말 그대로 진짜 경치를 말한다. 당시에는 실경實景이라는 말보다 진경眞景이라는 말을 더 많이 사용했다. 정선이 그린 산수화는 많이 있지만, 대표적인 것이 〈금강전도金剛全圖〉와 〈인왕재색도〉이다.

금강전도는 장엄한 금강산의 전경을 그린 것으로, 알프스가 스위스를 상징한다면 우리를 상징하는 것은 금강산 아닌가. 선비 화가 정선은 그 어마어마한 금강산을 어떻게 한정된 지면에 그릴 수 있을까 고심한 끝에, 일만 이천 봉우리를 뭉뚱그려서 하나의 둥근 원으로 만들었다. 정말 기막힌 기법이다. 이 위대한 단순함이 한 폭의 그림 속에서 대가의 진면목을 제대로 보여준다.

그림 한가운데 만폭동 너럭바위가 있고 그 중심으로부터 길게 S자로 휘어진 선 아래쪽에 장안사 골짜기, 오른편 장경봉에서 처음 크게 휘어져 만폭동을 거치면서 반대로 휘었다가 정상인 비로봉으로 이어진다. 만폭동에서는 든든한 너럭바위를 강조하고, 아래 계곡에는 넘쳐나는 물을 그렸다. 오른편 봉우리는 촛불처럼 솟아 있고, 중앙선 꼭대기는 창검을 꽂은 듯 삼엄하다. 또 왼편 흙산에는 겨울이지만 검푸른 숲이 있다. 그리고 그 장엄한 일만이천 봉을 한정된 지면에 그리면서도 아쉽지 않도록 이름난 곳은 표시를 해두었다.

정선은 그림 왼쪽 윗부분에 '금강전도겸재金剛全圖謙齋'라는 관서款署와 백문방인白文方印을, 오른쪽 상단에 화제시畵題詩를 쓰고 그 중간에 '갑인동제甲寅冬題'라는 연기年紀를 적었다.

화제시를 살펴보면 다음과 같다. '萬二千峰皆骨山, 何人用意寫眞顔, 衆香浮動扶桑外, 積氣雄蟠世界間, 幾朶芙蓉揚素彩, 半林松栢隱玄關, 縱令脚踏須今遍, 爭似枕邊看不慳.'

'만이천봉 겨울 금강산 드러난 뼈를 뉘가 뜻을 써서 참모습 그려내리.

뭇 향기는 동해 끝의 해 솟는 나뭇가지에까지 날리고

쌓인 기운 웅혼하게 온 누리에 서렸구나.

암봉은 몇 송이 연꽃인 양 해맑은 자태 드러내고,

반쪽 숲은 솔과 잣나무로 현묘한 도의 문을 가리었네.

설령 제 발로 밟아보자 한들 이제 두루 다녀야 할 터이니,

그래서 벽에 걸어놓고 베개맡에 대어 실컷 보느니만 못하겠네.'

〈인왕재색도〉는 한여름 폭우가 그친 뒤 비에 젖은 인왕산의 장엄한 풍광을 묘사한 그림이다. 물안개는 바위산을 휘감고, 하늘을 찌를 듯이 우뚝 솟아 있는 거대한 바위들은 금방이라도 꿈틀대며 일어날 것 같다. 우거진 소나무 숲 아래 비에 씻긴 기와집이 정갈한 모습을 수줍게 드러내고 있다.

비 온 후 인왕산의 모습을 실제로 보는 듯하다. 화면에서 비릿한 물 내음과 싱그러운 솔잎 향이 나는 것 같다. 비에 젖은 인왕산의 풍경을 실제로 보지 않았다면, 안개 낀 산의 촉촉한 분위기와 웅장한 바위들을 이처럼 감동적으로 표현할 수 없었을 것이다. 이처럼 정선은 자연을 관념직으로 표현하는 대신 자연의 정취가 물씬 풍기는 진짜 산수화를 선보인 것이다.

인왕재색도

최북崔北. 호: 호생관豪生館 (1712-1786)

공산무인도空山武人圖

공산무인도

 조선 왕조 숙종 영조 때 신분을 잘 알 수 없는 최북이라는 괴짜 화가가 있었다. 이름 북北자를 나누어 칠칠七七이라고도 불렸다. 그의 호는 호생관豪生館인데, 이는 붓으로 먹고 산다는 일종의 자학지심에서 스스로 지은 것이라고 한다.

 한국의 반 고흐라고 할 정도로 기이한 행동을 해 일화를 많이 남겼는데 여기 두

가지만 소개하려고 한다. 어느 날 최북의 한쪽 눈이 보이지 않게 되었다. 그에게 그림을 사고자 하는 사람이 그림값을 너무 싸게 매기는 바람에, 자존심이 상한 최북이 두 번 다시 그림을 그리지 않겠다고 하면서 자기 눈을 찔렀기 때문이었다.

또 다른 일화는, 최북이 금강산 구경을 나섰다가 구룡폭포에 갔다. 아름다운 경치에 도취해 술을 마시고 울고 웃다가 느닷없이 "천하의 명인 최칠칠이는 천하의 명산에서 죽어야 한다"면서 갑자기 폭포 속으로 몸을 던졌다. 때마침 그걸 보던 사람이 있어서 다행히 구조되었다. 그런데 배 속에 있는 물을 다 뿜어내고 나서 그가 휘파람을 길게 불자, 그 소리가 하도 우렁차서 주위에 있던 까마귀가 놀라 다 날아갔다고 한다.

그의 그림 중에서 최고 걸작이 바로 〈공산무인도〉이다. 물이 흐르는 계곡에 봄이 되어 나무에 잎이 나고 꽃이 핀다. 기둥 몇 개를 세우고 그 위에 갈대를 엮어 지붕을 얹은 초막이 있다. 그러나 그 안에는 아무도 없다. 그림 속에 있는 글도 술에 취해 휘갈겨 썼는데, 글씨도 멋지고 내용도 멋지다.

이 그림은 중국의 유명한 시인 소동파의 시 구절을 그림으로 옮긴 것으로, '빈산에 아무도 없는데 물은 흐르고 꽃은 핀다空山無人 水休花開'. 그림 위쪽에 적힌 화제畫題가 그것이다.

김홍도 金弘道. 호: 사능士能, 단원檀園 (1745-1806)

소림명월도 疏林明月圖

소림명월도

　풍속화의 일인자인 김홍도는 산수화에서도 〈소림명월도疏林明月圖〉라는 걸작을 남겼다. 차고 맑은 가을 하늘 성근 숲 뒤로 온 누리를 환하게 비추며 보름달이 떠 있다. 높은 가지부터 잎은 지고 없으나 아래쪽 잔가지와 이파리는 아직 지난여름의 여운을 간직하고 있다. 아무도 돌보지 않는 곳에서 자란 잡목들이 엉성하게 가

지를 뻗고 있다. 오른쪽 끝에 있는 나무 아래로 작은 시냇물이 흐른다. 그러나 흐르는 개울 물소리가 너무 잔잔해 오히려 주위를 더욱 고요하게 한다.

흔히 볼 수 있는 시골 산자락 풍경이지만, 보고 있으면 절로 고적감이 든다. 소림명월도는 단원이 쉰두 살 되는 해 봄에 가을 정경을 상상해 그린 것이라고 한다. 꽃 피고 새 잎이 나는 봄 경치를 그리지 않고 지나간 가을의 경치를 그린 까닭은 마음 속에 가을의 정경이 너무나 생생하게 남아있기 때문이다.

〈소림명월도〉의 나뭇가지들은 앙상하게 헐벗었지만, 다가올 겨울을 겸허하게 받아들이고 있으며 온전한 생명의 기운을 느끼게 해준다. 가지를 길게 뻗쳐 그린 탄력 넘치는 필치는 말할 수 없는 직접성과 천진함을 느끼게 한다. 은은한 화면 속에 넉넉한 공간의 깊이감이 그 덕에 마련된 듯하다.

살아 있는 나무의 존재감을 더욱 드높이는 것은 뒤편에 있는 보름달의 후광이다. 화가의 구도 감이 과감하게 달을 나무보다 낮은 곳에 배치함으로써 고요히 찾아든 가을의 기운을 낚김없이 보여준다. 그리고 주변의 키 작은 잡목들은 간략하고 느슨한 묵점墨點으로 잘 어우러져 있다.

어디를 살펴보아도 특별하거나 신기한 것 없는 그야말로 우리네 동네에 있는 언덕 같다. 그러면서도 이 그림은 볼 때마다 경이롭고 새롭게 우리에게 서늘한 가을밤을 가져다준다. 숲 사이로 환하게 번지는 달빛은 애상마저 느끼게 한다. 단원은 이 한 폭의 그림을 통해, 평범한 곳에 진리만 있는 것이 아니라 아름다움도 있다는 것을 말해준다.

김정희金正喜. 호: 추사秋史, 완당阮堂 (1786-1856)

세한도歲寒圖

추사秋史 김정희는 우리 역사상 글씨로는 최고라 할 수 있다. 글씨만 잘 쓴 것이 아니라 그림도 잘 그리고 금석학에도 조예가 깊은 분이었다. 그래서 나는 그를 '한국의 레오나르도 다빈치'라고 생각한다. 추사는 글씨가 주특기이지만 후세에 그 이름을 빛나게 한 것은 글씨가 아니라, 〈세한도〉이 그림이다.

세한도는 그가 환갑을 바라보는 나이에 5년 동안 유배 생활을 하고 있을 때 그린 작품으로 추사가 귀양살이하는 죄인이 되었는데도 불구하고, 역관이었던 그의 제자 우선藕船 이상적이 중국을 드나들며 서화집을 구해 추사에게 보내준 데 대한 고마움에 보답하기 위한 것이었다.

세한도

　그는 그림 왼쪽에 화발畵拔 공간을 따로 만들어 엄정하고 칼칼한 해서체로 작품을 그린 연유를 적었다. 그 글 속에서 추사는 귀양살이하는 자신을 한결같이 예전처럼 대하는 이상적에게 감사의 마음을 전했다. 그리고 그를 소나무에 비유하며 공자의 '한겨울 추운 날씨가 된 다음에야 소나무, 잣나무가 시들지 않음을 알 수 있다'라는 말을 인용했다. 소나무, 잣나무는 사계절 잎이 지지 않는다. 추운 계절이 오기 전에도, 추위가 닥친 후에도 소나무, 잣나무는 여전히 소나무, 잣나무이다. 그런데도 '공자께서는 굳이 추위가 닥친 다음에 그것을 기리며 말씀하셨다'라고 했다.

이 서화를 통해 추사는 귀양살이 하는 자신의 처연한 심경을 실토하고 있다. 사람들은 세한도의 정경을 두고, 추사가 귀양살이 하던 제주 대정마을을 그린 것이라고 하지만, 이는 실경이 아니라 화가의 심경을 이미지화 한 것이다. 염량세태의 모질고 차가움이 담겨있다. 여백의 미를 살려 주변이 눈으로 쌓인 쓸쓸한 언덕에 겨울바람이 지나가는데 예전에 문전성시를 이루던 사람들의 모습은 보이지 않고, 보이는 것이라고는 허름한 집 한 채와 나무 네 그루뿐이다.

예서체로 화제畫題를 세한도歲寒圖라 쓰고, 우선시상藕船是賞 완당阮堂이라고 관서款書를 썼다. '추운 시절의 그림일세. 우선 이것을 보게.'란 뜻을 담은 이 글귀 역시 명필이다. 그림 속 여백은 휑해 보이며 텅 빈 느낌을 준다. 이는 절해고도 귀양지에 늙은 몸으로 홀로 버려진 자신의 처지를 있는 그대로 보여주기 위해 그렇게 표현한 것 같다.

까슬까슬한 마른 붓으로 쓸 듯이 그린 마당의 흙은 얼어있는 듯, 흰 눈이 쌓인 듯해 보는 이의 마음이 서글퍼진다. 그렇지만 세한도에는 역경을 이겨내는 선비의 꿋꿋한 의지가 담겨있다. 저 허름한 집을 자세히 보면, 메마른 붓으로 반듯하게 끌어낸 묵선墨線이 조금도 허둥대지 않고 오히려 차분하고 단정하기까지 하다. 쓰라림이 어디에 있는가. 보이지 않는 집주인 완당을 상징하는 허름한 집은 조촐해 보일지언정 속내는 이처럼 도도하다. 남들이 보든지 보지 않던지 미워하건 배척하건 전혀 아랑곳하지 않는다. 그는 이 집에서 스스로 지키며, 나아갈 길을 묵묵히 걷고 있었다.

소나무는 차갑고 모진 염라 세태에 한결같이 의리를 지키며 자신을 잊지 않고 배려해주는 제자 이상적을 상징한다. 집 앞에 우뚝 선 아름드리 늙은 소나무는 뿌리를 대지에 굳게 내리고 한 줄기는 하늘로 솟았는데, 또 다른 가지는 가로로 길게 뻗어 차양처럼 집을 감싸 안고 있다.

그 옆에 서 있는 곧고 젊은 나무를 보라. 이 소나무가 없었더라면 저 허름한 집

은 그대로 무너져 버리지 않았겠는가. 이 나무는 해마다 잊지 않고 정성을 보내주는 이상적을 뜻한 것이 아닐까. 그래서 그런지 유독 나무들의 필선이 더욱 힘차 보이고, 곳곳에 뭉친 초묵焦墨이 짙고 강렬한 빛깔로 뭉울져 있다. 그 마른 붓질이 지극히 건조하면서도 동시에 생명의 윤택함을 시사하고 있다.

집 왼편, 약간 떨어진 곳에 서 있는 두 그루 잣나무는 완당 자신의 의지가 아닌가 싶다. 줄기가 곧고 가지들도 하나같이 위로 뻗어 있는 것은 이 삭막한 곳에 유배되어 있지만 굳은 의지를 버리지 않겠다는 뜻이 아닐까. 그는 이 그림에서 세속의 욕망을 뛰어넘어 초월적인 경지로 나아가고자 하는 자신의 마음을 표현한 것으로 보인다.

세한도란 결국 석 자 종이 위에 몇 번의 마른 붓질이 쓸고 지나간 흔적에 지나지 않는다. 이 그림은 선비로서의 오랜 수양이 바탕이 되고 또 이를 구상하는데 오랜 숙고가 있었겠지만, 막상 그림을 그릴 때는 붓 한 자루로 채 한 시간 걸렸을까 싶다.

그러나 거기에는 세상의 매운 인정과 그로 인한 쓸쓸함, 고독한 선비의 굳센 의지, 옛사람에 대한 고마운 정, 그리고 허망한 바람에 이르기까지 수많은 의미를 품고 있다. 세한도를 두고 문인화의 정수라고 하는 이유가 여기 있다고 생각한다.

그림 오른쪽 아래 구석에 도장 글로 장무상망長毋相忘이란 글귀가 있다. '오랜 세월이 지나도 서로 잊지 말기를', 이 얼마나 아름답고 가슴에 깊이 닿는 말인가. 이처럼 문인화는 화가 내면의 정감이 화면에 담겨져 있다.

전기田琦. 호: 고람古藍 (1825-1854)

매화초옥도 梅花草屋圖(겨울산속의 매화에 둘러싸인 서옥)

매화초옥도

 산은 아직 눈에 덮여 있고 나뭇가지에도 눈송이가 달려있는데 매화꽃이 여기저기 피기 시작했다. 산속 초가집에 기거하고 있는 선비는 그런 매화의 결기에 경탄했는지 추위에 떨면서도 창을 열어젖히고 매화를 감상하며 매화 향기에 취해 있다. 눈 덮인 산, 잎이 다 떨어진 나뭇가지에 핀 눈송이와 매화를 구별할 수가 없다. 그림 왼쪽 아래 나무다리 위로 붉은 옷을 입은 또 한 선비가 초옥에 있는 선비를 찾아 걸어온다. 온통 하얀 분위기라 붉은 옷이 더욱 붉게 보이며 인상적이다.

 이 그림을 그린 전기는 19세기 화가로 신분은 높지 않았지만, 시와 그림에 뛰어난 문인 화가로 촉망을 받았는데 애석하게도 서른 살에 타계했다.

조선 시대 민화

십장생도十長生圖 / 일월오봉도日月五峯圖

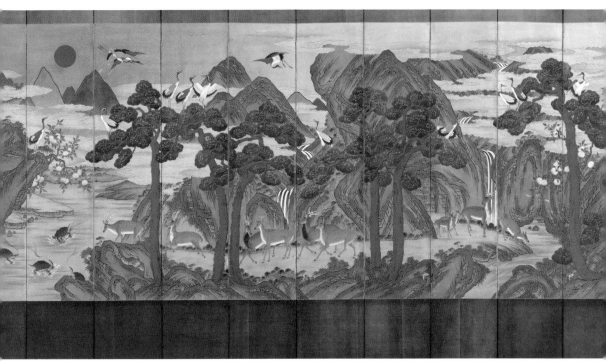

작자 미상_십장생도 병풍

　무병장수를 원하는 마음은 예나 지금이나 매한가지겠으나, 예전에는 수명이 짧고 가계 계승의 욕구가 강했던 터라 그 욕망이 더 간절할 수밖에 없었다. 베개나 방석에 목숨 수壽자를 수놓은 천을 붙이는 것도, 장수에 대한 간절한 바람 때문이었다. 그래서 왕궁이나 권문세도가에서는 장수를 상징하는 병풍을 펼쳐두었다.

　일반적으로 십장생이라 하면 해, 산, 물, 구름, 소나무, 불로초, 거북, 학, 사슴 등인데, 여기에 한두 가지를 더하기도 하고, 빼기도 했다. 창덕궁에 있는 이 장생

작자 미상_일월오봉도 병풍

도는 10장생 이외에 대나무 복숭아가 추가되었다.

　선경을 배경으로 오색구름이 떠 있고, 그 사이로 해가 빛나고, 푸른 빛과 흰빛을 띤 학이 쌍을 이루어 날고 있다. 아래에는 기암괴석 사이로 물이 흐르고 금색, 옥색 거북이가 노닐고 있다. 산속에는 소나무와 대나무가 무성하고, 한가롭게 노닐고 있는 사슴 주변에는 불로초와 복숭아가 자라고 있다. 장생을 상징하는 다양한 무생물과 생물들이 화려한 색채로 묘사된 장생도는 신선들이 머무는 환상적인 곳이라고 여겨진다. 우리나라 궁궐 안, 임금이 앉는 옥좌 뒤에는 동양철학 음양오행설에 입각한 병풍이 둘러쳐져 있다. 일日은 양陽, 임금을, 월月은 음陰, 왕비를 상징하며 다섯 봉우리는 오행五行을 상징한다.

작자 미상

전傳 이재李縡 초상화

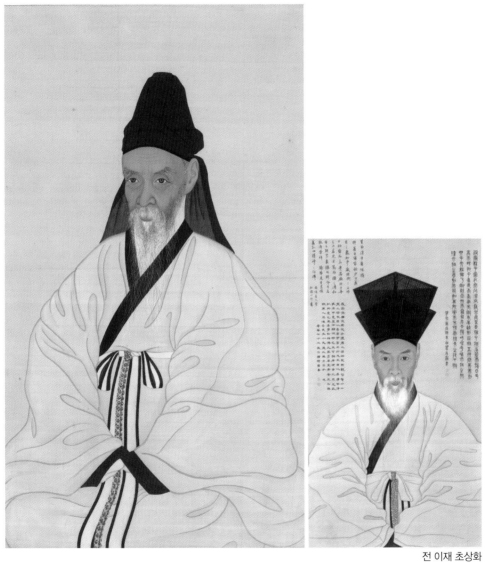

전 이재 초상화

필자는 미술을 전공하지 않았으므로 미술에 대한 견문이 넓지 못하다. 그럼에도 불구하고 이 좁은 견문으로 미술작품을 비교 평가하여 등수를 매기는 것은 어폐가 있지만, 대한민국 국민으로서 우리 미술작품이 분야별로 세계에서 제1인 것이 세 가지 있다고 주장하고 싶다.

첫째, 돌을 재료로 한 조각 중에는 우리나라 석굴암이 제1이고, 둘째, 동물 그림은 김홍도의 호랑이 그림이 제1이고, 셋째, 초상화로서는 지금 설명하고자 하는 주인공도, 화가도, 정확한 작품연대도 알지 못하는 이 초상화인데, 일반적으로 조선 왕조 숙종 때 작품이라고 추측하고 있다.

전통적인 우리나라 선비의 용모를 갖춘 주인공에게서 엄숙하고 올곧은 인품이 느껴진다. 형형한 눈빛의 얼굴을 중심으로 검정 색 복건이 아담한 삼각형으로 정돈되어 위와 좌우 세 방향에서 얼굴이 돋보이도록 받혀주고 있다. 단정하고 편안한 인물의 기운이 화폭 전체에 흐르고, 전체구도가 삼각형으로 안정되어 있어서 차분한 선비의 기운을 잘 표현하고 있다.

그리고 주인공의 눈빛이 참으로 형형하다. 영혼이 비춰어지는 듯한 이 눈을 오래 보고 있으면 나 역시 저절로 차분해진다. 두 손을 아랫배 쪽에 단정하게 모으고 있어 단정한 기운을 더하여준다. 복건과 의상에 흐르고 있는 선 또한, 멋지다. 복건이 꺾여진 선이 마치 양철 판을 접은 듯이 굳세면서 날카롭고, 옷이 접혀서 생긴 선은 굵었다 가늘었다 하며 속도감 있게 펼쳐져 그 기세가 참으로 활달하고 탄력이 넘친다. 옷 전체의 윤곽선과 주름 선은 긴장된 획 하나하나에 고르게 흐르고 있는데, 굵기의 변화 없이 점잖게 철사처럼 굳세게 이어진다. 마치 주인공의 굳은 의지를 보여주는 것 같다.

나이 든 주인공의 메마른 피부 질감이 저절로 느껴진다. 그리고 수염이 정말 멋들어지게 묘사되어 있다. 그 많은 수염 한 가닥 한 가닥을 정성 들여 그렸다는 걸 알 수 있다. 수염 하나하나가 피부 속에서 뚫고 나와, 굵고 가는 수염이 곡선을 그

리며 굵어졌다가 가늘어졌다 하다가 이리저리 꺾인다. 극사실적으로 묘사한 이 그림을 보고 있노라면, 오늘날 사진도 이를 따르지 못할 것 같다는 생각이 든다.

서양화에서는 빛이 한쪽에서 들어오면 반대편에 그늘이 져서 형상적인 입체감이 느껴지지만, 우리 옛 그림에서는 사물이 튀어나오고 오목하게 패인 부분에 따라 음영을 넣었다. 외부광선에 영향을 받지 않는 절대 형태를 그린 것이다.

바늘처럼 가는 선을 수십 번 수백 번 반복해 그린 노인의 피부 질감은 사실과 어긋남이 없어 보인다. 주름도 점도 빠지지 않았다. 가슴 아랫부분에 띠를 매고, 그 매듭이 풀리지 말라고 다시 가는 오방색 술띠를 묶어 드리웠는데 그 섬유 한올 한올까지 일일이 다 그렸다. 온 정성을 다 쏟아부어 그린 것 같다.

왜 이렇게 사실에 한 점 어긋남이 없도록 그리려고 애쓴 것일까. 충효 사상이 확고하던 때였으니 온 정성을 쏟아부어 한 점 흐트러짐이 없도록 조부나 아버님의 초상을 그리기 위해서가 아니었을까. 실제 모습과 조금이라도 어긋나게 되면 조상을 욕되게 하는 것이기 때문이다.

이러한 점은 초상화 아랫부분에서도 여실히 나타난다. 옷의 윤곽선과 주름선이 점잖게 흐르는 것이 부드럽게 반복되면서 음악의 멜로디처럼 운율적으로 흐르다가 슬그머니 점차 선이 굵어진다. 그리고 점점 내려오면서 몸 부분을 그리는 필선은 선비의 침착하고 온화한 기운을 드러내고 있다.

이는 할아버지나 아버지가 군자로써 굳센 의지를 갖고 있으면서도 원만한 분이어서 외유내강의 면모를 갖추고 있음을 표현하기 위해 그렇게 한 것이 아니었을까 생각한다. 이러한 선들이 보여주는 운율적이고 묘한 아름다움은 오랜 유교 문화 속에서 잉태된 것으로 현대의 그림 능력으로는 따라갈 수가 없다.

그런데 이 그림의 주인공은 누구일까. 많은 사람이 숙종 때 대제학을 지낸 대학자 이제의 초상이 아니겠냐고 추측하고 있다. 그렇게 추측하는 이유는, 역시 중앙박물관에 소장되어 있으며 이 그림의 주인공과 생김새가 닮은 또 한 점의 그림, 이채의

초상화 때문이다. 그래서 이 그림을 이채 할아버지의 초상이라고 추측하고 있다.

이 초상화와 이채의 초상화가 다른 점은, 이 초상화는 복건을 쓰고 있는데, 이채의 초상화는 정자관을 쓰고 있으며 주인공 자신이 쓴 찬문이 있다. 그 찬문 내용은 이제 벼슬을 그만두고 할아버지가 살았던 고향 용인으로 돌아가서 할아버지가 읽던 글을 다시 읽겠다는 것이다.

이 찬문을 읽고 나서 작고한 고 오주석 한국화 평론가는 이채 선생의 문집을 모두 찾아본 후, 이 초상화를 제작한 1802년 여름에 이채 선생이 산림으로 들어가 10년 가까이 시골에 틀어박혀 더 공부하고 나왔다는 사실을 확인했다.

오주석은 그가 저술한 《한국의 미》라는 책에서 두 그림 다 왼쪽 귓불에 있는 검은 점과 눈가장자리에 있는 검버섯이 똑같다는 점에 착안하여, 주인공은 동일인물 즉, 이채라고 주장하고 있다. 그리고 해부학자와 피부과 의사에게 두 그림을 감정시킨 결과 동일인물이라고 판명되었다고도 했다.

오주석에 의하면, 이채가 은퇴하면서 자신의 초상화를 그리게 했고, 그 후 10년이 지나 또 자신의 초상화를 그리게 했다는 것이다. 아닌 게 아니라 이 그림과 이채의 초상화는 같은 화가의 작품이라고 쉽게 추측할 수 있고, 그러면서도 이 그림이 이채의 초상화보다 더 세련되었다.

그러면 화가는 누구일까? 이채의 초상화에는 주인공이 스스로 찬문을 쓰면서도 화가를 밝히지는 않았다. 어찌 보면 자화상 같기도 하다. 그러나 그 당시 이채라는 화가는 없었고, 또 이채의 다른 작품도 발견된 것이 없다. 또 화가가 아닌 자가 이 정도 탁월한 수준의 그림을 그린다는 것은 상상할 수가 없다. 자신의 신분에 비추어 환쟁이 소리를 듣기 싫어서 남의 초상화를 그려주고 자신을 밝히지 아니했던지, 아니면 미천한 신분의 화가가 그린 것이어서 고귀하신 분의 초상화에 화가의 이름을 넣을 수가 없었던 건지 지금껏 그 이유를 알 수 없다.

윤두서尹斗緒. 호: 공재恭齋 (1668-1715)

자화상

자화상

윤두서는 조선 중기 선비로 고산孤山 윤선도의 증손자이며, 호남의 명문대가 해남 윤씨의 종손이다. 그는 성리학은 물론 천문, 지리, 수학, 의학, 병법, 음악, 회화, 서예, 지리 등 다방면에 걸쳐 박학다식했다.

그가 그린 자화상은 놀랍게도 양쪽 귀가 없다. 목 아래 상체도 없다. 마치 단두대에서 목이 잘린 얼굴처럼 두 줄기 긴 수염이 기둥처럼 양쪽에서 머리를 떠받들

고 있어서 얼굴이 허공에 들려 있는 것 같다. 머리는 화면 상반부로 치켜 올라가 있고 탕건의 윗부분은 잘려나갔다. 눈에 가득 보이는 것이라고는 귀가 없는 얼굴과 몸이다. 그래서 이 그림은 미완성 작품이다.

원래는 버드나무 가지 숯으로 그림을 그린 후 얼굴만 붓으로 먹을 입히고 나머지 부분은 그냥 두었는데, 세월이 지난 후 숯이 지워진 것이 아닐까 싶다. 남아있는 것은 얼굴뿐인데, 뚫어지라 한 곳을 응시하고 있는 시선이 남다르다. 이 초상이 무섭지 않다면 이상한 일이다.

한마디로 말해 이 얼굴은 그 시대 선비들이 지향하는 군자 상이 아니다. 자화상은 본래 화가 자신을 미화시키기 위한 것인데, 후세에 명 화가로 남아있는 작가가 왜 도무지 군자라고 보기 어려운 이런 자화상을 그렸을까.

이것은 조선 왕조시대에 초상화의 기본인 전신사조傳神寫照 즉, 인물을 그대로 베껴 그린다는 정신을 지키기 위한 것이기도 하고, 당시 선비들의 사조에 저항하고자 하는 점도 있었던 것으로 보인다.

그는 자화상을 그리면서 외모만 베낀 것이 아니라 내면의 정신도 베꼈다. 거울 속의 한 남자가 뚫어지라 바라보고 있다. 그 눈빛이 너무나 날카롭다. 그러나 그렇게 보고 있는 것은 남이 아닌 화가 자신이다. 그는 자신이 그린 자화상과 대화를 하고 있다. 자화상의 인물은 화가를 쏘아보면서, '너는 과연 네가 지향하는 사람이 되고 있는가?' 하고 질책하고, 화가는 '나의 소신은 절대 변함이 없다'고 응답하는 것 같다.

자화상인데 관모를 제대로 갖추지 않고 그저 망건을 단단히 조인 후, 그 위에 탕건을 꾹 눌러 썼을 뿐이다. 망건과 탕건은 겉치레일 뿐이므로 상세하게 묘사할 필요가 없다고 생각한 것 같다. 그 반면에 얼굴 부분은 상세히 묘사했다.

눈꼬리는 매섭게 치켜 올라갔고, 눈은 흑백이 분명하고 광채가 나며 혼이 살아 있는 위엄에 차 있다. 그것은 생명력이다. 그런데도 눈이 촉촉이 젖은 것 같고 붉

은 기운이 배어있어 마치 슬프고 아픈 사람 같다. 눈 아래 와잠 부분은 지난 세월의 무게로 약간 처져있다. 그것은 진실함이다. 눈빛은 날카롭지만, 침착하다.

허망한 세월 속에 늙어가는 것은 어쩔 수 없어서 눈꼬리 끝에는 잔주름이 있고 볼은 처졌으며 눈은 쌍꺼풀이 있고 안경을 낀 자국이 눈에 띈다. 잔주름과 안경을 낀 자국도 세밀하게 관찰했는데, 안경을 벗고 초상화를 그린 까닭은 안경을 끼고 자화상이나 초상화를 그리는 것은 건방지게 보이기 때문이다.

수염은 관우와 장비의 수염을 섞어놓은 것 같다. 턱수염은 길게 가슴을 덮었고 구레나룻은 장비처럼 얼굴 옆으로 뻗쳐 있다. 수염 역시 한 올 한 올 세세히 그렸다. 그는 당시 사대부들이 지향하는 무기력하고 위선적인 그런 군자는 결코 되기 싫었던 모양이다.

얼굴은 기본이 전체적으로 둥그런데 툭툭한 코가 정중앙에서 중심을 이룬다. 코를 중심으로 보면 올라간 눈과 눈썹의 예리함과 아래로 팔자처럼 펼쳐진 점잖은 콧수염이 대조를 이루며 화면에 활력을 불어넣는다. 얼굴 윗부분이 사내답고 날카롭고 이성적인 성격을 보여준다면, 아래쪽은 부드럽고 온화하며 감성적인 면모를 보여준다. 이 작품을 처음 보면 무섭다고 할 만큼 강렬하지만, 보면 볼수록 부드럽고 고요함이 느껴지는 양면성을 갖고 있다.

윤두서와 평생 가깝게 지낸 친구 이서는 윤두서가 죽은 후 조사를 썼다. 거기에 '하늘은 이미 공에게 재상의 국량을 주고 또 적을 물리칠 장수의 용맹을 주었다'라고 했다. 이 자화상은 그런 양면성이 있는 것이다.

조선 후기 화가 이하곤은 당시 이 자화상에 숯 있는 부분이 남아있었는지 이 초상화를 두고, '여섯 자도 안 되는 몸으로 온 세상을 초월하려는 자세를 지녔구나. 긴 수염이 나부끼고 안색이 붉고 윤택하니 보는 사람들은 그가 도사나 검객이 아닌가 의심할 것이다. 그러나 그 진실하게 삼가고 물러서서 겸양하는 풍모는 역시 홀로 행실을 가다듬은 군자라고 하기에 부끄러울 것이 없다.'라고 평하였다.

서구방徐九方 (고려 후기 화가)

수월관음도

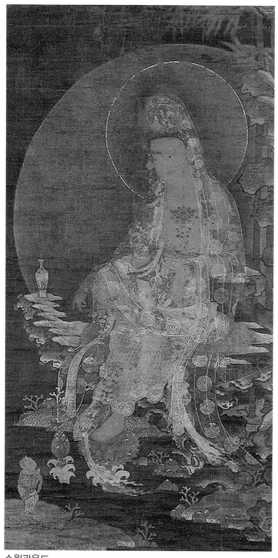

수월관음도

해외에 갔을 때 특히 일본에서 우리의 우수한 문화재가 있는 것을 보게 되면, 그 작품이 국내에 있지 않다는 사실에 안타까운 마음을 금할 수 없다. 그중에서 대표적인 것이 일본 천리대에 있는 안견의 〈몽유도원도〉와 여기서 소개하는 일본 교도센 오쿠학 고관에 있는 〈수월관음도〉이다.

〈수월관음도〉는 고려 충숙왕 1323년에 그린 것인데, 700여 년이 지났는데도 방금 그린 것처럼 선명하다. 이 그림이 미국에 소개되자, 뉴욕타임스지에서는 세계에서 초상화로 최고라고 하는 〈모나리자〉와 비교해 조금도 뒤지지 않는 작품이라고 평했다. 우리 불교 문화재 중에서 돌로 조각한 것은 석굴

암 대불이 세계 제일이고, 회화로는 바로 이 〈수월관음도〉가 제일이 아닌가 싶다.

이 작품은 구도를 위해 선재 동자가 쉰세 명의 스승을 찾아다니다가 스물여덟 번째로 관세음보살을 만나 깨달음을 구하는 장면을 그린 것이다. 관음보살은 위로는 진리를 찾고 아래로는 중생의 구제를 몸소 실천한 자비의 화신이다. 불교 경전에 따르면 관세음보살은 남인도에 있는 보타낙가산補陀洛迦山에 살았다. 온갖 호화로운 보배로 꾸며진 보타낙가산에 수많은 불교의 성자들이 살고 있었는데, 그들은 울창한 숲과 맑은 공기, 꽃과 과일이 지천으로 넘쳐나는 낙원에서 안락한 생활을 누렸다고 한다. 관세음보살은 이 그림에서와같이 해변 산 절벽 위에 자주 나타나 맑은 물이 솟아나는 연못가 보석 바위에 앉아 중생을 위해 자비를 베풀었다고 한다.

그림은 선재 동자가 관세음보살을 처음 만나는 장면이다. 동자는 구름 형태의 바위 절벽에 앉은 관세음보살을 우러러보면서 두 손을 모은 채 간절하게 불법과 자비를 구하고 있다. 투명한 베일을 걸치고 진귀한 보물로 화려하게 치장한 관음의 자태는 천상의 아름다움을 보여준다. 우아한 얼굴, 넓고 당당한 가슴, 둥글고 부드러운 어깨는 매력과 자비가 어우러진 관세음보살의 특징을 완벽하게 재현하고 있다. 한없이 성스러운 관음의 얼굴은 여자인지 남자인지 성별을 구별하기 힘들다. 이처럼 남자와 여자를 하나로 결합한 것은 인간으로서 부족함이 없는 완벽함을 추구하며, 우주의 무한한 창조력을 상징적으로 보여주기 위해서일 것이다. 저처럼 온화해 보이는 까닭은 인간적인 감정을 초월해 해탈의 경지에 도달했기 때문이 아닐까.

고려사람들은 인간이 저지른 죄를 품에 끌어안고 자비를 베푸는 관세음보살을 가장 좋아했다. 그리고 견디기 힘든 고통을 당할 때 '나무아미타불 관세음보살'을 읊으며 위로를 받았다.

〈수월관음도〉는 눈부신 화려함과 뛰어난 장식성, 우아한 세련미로 최상의 미를 구현했다. 어찌 보면, 인간의 능력만으로는 그릴 수 없고 신의 도움을 받아야만 그릴 수 있는 그림이라는 느낌이 든다. 서구방은 성불한 화가가 아니었을까 싶다.

김명국金明國. 호: 연담蓮潭 (조선 중기 화가)

달마도

달마도

우리는 서양화나 동양화에서 많은 초상화를 보아왔다. 그런데 여기 이 달마도처

럼 붓 한 자루로 선을 굵고 가늘게, 그리고 먹물의 농도만으로 간단하게 그린 초상화는 보지 못했을 것이다.

이 그림은 인도 불교 20대 교주로 중국 낙양에 건너와 소림사 동굴에서 매일 벽을 향해 앉아 9년 동안 좌선한 후 선종을 새로 세운 달마대사의 초상화이다. 호탕한 풍채, 세상만사를 꿰뚫어 보는 예리한 눈매, 형형한 눈빛으로 전해져오는 달마대사의 이미지를 빠짐없이 담아낸 그림이라 하겠다.

몇 개의 선을 이리저리 꺾고 뻗치는 것만으로 어떻게 이렇게 그려낼 수 있는지, 그림 그리는 시간이 먹물을 가는 시간보다 더 걸린 것 같지 않다. 신필의 경지에 이르지 않고서는 그릴 수 없는 그림이다.

이 그림을 그린 김명국은 인조 때 두 번에 걸쳐 통신사를 수행해 일본에 갔다 온 도화서 화원이다. 그의 출생이나 내력은 알 수가 없다. 그는 술을 즐겨 마셔 취옹이라는 아호도 사용했다. 술을 서너 말 마셔야 그림을 그릴 수 있는데, 덜 취하면 이 그림과 같은 걸작을 그리지만, 완전히 취해 그린 그림은 어린애 낙서 같은 졸작이었다고 한다.

숙종 영조 때 그림 평론가였던 남태종은 그의 저서 《청죽화사》에서 그를 다음과 같이 평했다.

'김명국은 그림의 귀신이다. 그 화법은 앞 시대 사람의 것을 따르는 것이 아니라 미친 듯이 자기 마음대로 하면서 법도 밖으로 뛰쳐나가 천기에 이르렀다. …작으면 작을수록 더욱 오묘하고, 크면 클수록 더욱 기발하여, 그림이 살아있으면서 뼈대가 있고, 외형을 그리면서 내면의 마음도 묘사했다. 그 역량이 이미 웅대한데 스케일 또한 넓으니 그 별격別格의 일가를 이룬 적이 김명국 이전에도 없고 김명국 뒤에도 없고 오직 김명국 한 사람만 있을 뿐이다.'

그는 천재적인 재능이 있어 그림뿐만이 아니라 언행도 기발하여 많은 일화를 남겼다.

강희안姜希顔. 호: 인재仁齋 (1418-1464)

고사관수도高士觀水圖(물을 바라보는 선비)

고사관수도

조선 왕조 초기 강희안은 안견과 쌍벽을 이루는 선비 화가이다. 그의 그림 중 현재 남아있는 것이 몇 점 안 되는데, 그중 한 작품이 이 〈고사관수도〉이다.

앞머리가 시원하게 벗겨진 늙은 선비가 바위에 팔을 기댄 채 흐르는 물을 바라보고 있다. 바위에 엎드린 채 명상에 잠긴 노인의 평온한 얼굴을 보면, 속세를 버리고 자연의 품에 안긴 선비의 모습 그 자체이다.

아담한 바위 세 개가 티 없이 맑은 계곡물에 편안하게 몸을 담그고 있다. 한가롭게 여가를 즐기는 선비의 넉넉한 마음을 헤아린 듯 험준한 절벽도 병풍처럼 포근하게 노인을 감싼다.

예로부터 동양에서 물은 모든 생명의 근원이며, 지혜로운 사람들에게는 사색의 대상이다. 노자의 《도덕경》을 보면, '물은 만물을 고루 이롭게 하면서도 다투지 않는다. 최고의 선은 물과 같다'고 설파했으며, 공자의 논어에도 '어진 이는 산을 즐기고 지혜로운 이는 물을 즐긴다'라는 문장이 있다. 물은 항상 아래로만 흐르고 흐르다가 바위 같은 장애물을 만나면 돌아서 간다. 무슨 억지스러움 같은 것이 없다.

이 그림에 있는 선비도 성현들의 마음을 음미하면서 흐르는 물을 관찰하고 있다. 물은 그 흐르는 소리도 아름다워 항상 우리에게 즐거움을 준다. 그래서 고산 윤선도 같은 시인도 물을 찬양했다.

'구름비치 조타하나 검기를 자즈한다.

바람 소리 맑다 하나 그칠 것이 하노메라

조코도 그칠 뉘 없기는 물 뿐인가 하노라.'

이정李霆. 호: 탄은灘隱 (1554-1626)

문월도問月圖

문월도

이정은 세종의 현손으로 익주군 이지李枝의 아들이다. 조선 중기의 왕족 출신 문인화가로 대나무를 그리는 것은 우리 역사를 통틀어 으뜸이다. 그는 대나무를 많이 그렸으며, 남아있는 작품도 거의 대나무 그림이다. 그런데 유일하게 남아있는 인물화가 한 점 있으니 바로 이 〈문월도〉인데, 이 또한 걸작이다.

달빛이 으스름 비치는 산 중턱에 있는 바위에 소탈해 보이는 한 사나이가 걸터 앉아 손을 들어 달을 가리키고 있다. 도포 자락 걸치고 더벅머리에 맨발인 격식 없는 모양새를 보면, 세속으로부터 떨어져 산속에 파묻혀 사는 은자인 것이 틀림없다. 어찌보면 아기가 떨어져 있던 엄마를 만나 반기는 듯한 표정 같다.

그의 표정만 보아도 탈속하여 정신적인 삶을 사는 이의 여유가 절로 느껴진다. 눈썹 같은 그믐달도 소탈하고 청아해 은자를 닮았다. 어린아이처럼 해맑은 얼굴에 발그스레한 홍조가 번지며 천진한 미소가 가득하다. 세상 밖의 이치를 깨달은 희열일 것이다. 은자는 이제 막 신선이 되지 않았나 싶기도 하다.

칼칼한 붓질의 소맷자락과 푸른빛이 감도는 옥색 도포는 선비의 내면세계를 느끼게 해준다. 미묘한 농담濃淡의 차이로 빚어낸 하늘빛은 적요한 달빛의 정취를 한껏 고조시킨다. 탈속해 천진무구해 보이는 은자와 대비를 이루는 청초한 달빛과의 조화가 일종의 긴장감마저 느끼게 한다. 그러나 그 긴장감은 딱딱하지 않고 맑고 산뜻하다. 은자와 달이 교감하며 풀어 놓은 맑은 향기 때문이리라.

단지 몇 번의 붓질로 이러한 정취를 보여준다는 것은, 대상의 본질을 정확히 잡아낼 줄 아는 안목과 식견, 그리고 이를 화폭에 옮길 수 있는 필력이 뒷받침되어야 가능한 일이다. 이정은 그의 전공인 대나무를 치는 필력과 필법으로 이 그림을 그린 듯하다. 그리고 이정 자신이 산속에 묻혀 살며 지향하고자 하는 인물상을 그린 것 같다.

'문월도'라는 화제畫題는 당대 인물화의 대가인 김광국이 짓고 그림 옆에 감상문을 썼다. '탄은의 매화와 대나무, 난초, 해초는 곳곳에 있는데 산수화와 인물화에 대해 말한다면 미처 맛을 보지 못했다. 그의 작품 망월도를 얻으니, 대나무를 그린 필법으로 지극히 간결하면서도 소산한 운치가 있다. 예전에 예찬倪瓚, 대나무 화가이 자신이 그린 대나무 그림에 글을 지어 말하길, 내 마음 속 일기逸氣를 그렸을 뿐이라고 했는데 탄은의 뜻 또한 그와 같은지 궁금하다.

김시金禔. 호: 계수, 양송당 (1524-1593)

동자견려도童子牽驢圖

동자견려도

김시는 조선 중기 문인이며 화가이다. 조선 중종 때, 좌의정으로 있던 아버지 김안로가 '정유삼흉'이라는 역적이 되어 사사되자, 김시는 역적의 자식이라 벼슬을 할 수 없어서 시와 그림을 그리며 세월을 보냈다. 사람들이 '시는 최립, 글씨는 한호, 그림은 김시'다 하며 그들을 두고 삼절三絶이라 칭할 만큼 김시는 뛰어난 화가였다.

그는 풍류를 즐기면서 많은 일화를 남겼다. 김시는 머리가 다 빠져 중머리 같아서 항상 두건을 쓰고 있었다. 그런데 어느 날 기생과 하룻밤 자고 나서 아침에 세수하다가 동침한 기생이 나타나자 느닷없이, "네 이년, 너 엊저녁에 중놈하고 놀아났지!" 하고 호통을 쳤다. 그러자 그 기생이 당황해 어쩔 줄 몰라 했다. 그제야 김시는 쓰고 있던 두건을 벗으며 킬킬 웃었다. 김시에게는 이와 비슷한 이야기가 많다.

〈동자견려도〉는 동자가 자신이 모시는 어른을 나귀에 태워 경치 좋은 산중에 모셔드리고 집에 돌아와 머물다가, 해 질 무렵에 다시 어른을 모셔오기 위해 나귀를 데리고 갔다. 그런데 그사이 폭우가 쏟아져 냇물이 가득 찼다. 물이 불어난 데다 나귀는 나무로 만든 다리가 부러질까 봐 두려운지 다리를 건너가지 않으려고 떼를 쓰고 동자는 그럴수록 애가 타서 나귀의 고삐를 잡아당기며 "나귀야, 늦게 가면 어르신에게 혼난다는 말이야!" 하며 발버둥치는 모습이 익살스럽다.

전 이경윤 慶胤. 호: 낙파駱坡, 낙촌駱村 (1545-1611)

고사탁족도 高人濯足圖

고사탁족도

옛날 선비는 아무리 더운 여름이라 하더라도, 항상 의관을 정제하고 근엄하게 표정관리를 해야만 했다. 속살을 남에게 보이면 상스러운 것이라 여겼으므로 아무리 더워도 소매 짧은 옷을 입거나 버선을 벗을 수도 없었다.

이 〈고사탁족도〉에서는 선비가 그런 것에서 벗어나고 싶어서 아무도 없는 냇가에 와서 앞가슴을 풀어 젖히고 바지를 무릎 위까지 걷어 올리고 흐르는 시냇물에 발을 담그고 있다. 옷만 풀어 젖힌 것이 아니다. 모든 제도와 인습에서 해방되었다. 얼마나 시원하겠는가.

하인인지 주막집 심부름꾼인지 술병을 들고 선비가 물에서 나오기를 기다리고 있다. 시원해진 몸에 시원한 막걸리 한 사발을 마시면 더욱더 시원할 것이다.

〈고사탁족도〉는 낙관이 없어서 누가 그렸는지 정확히 알 수가 없다. 조선왕조 종친으로 성종의 여덟 번째 아들인 익양군 이회의 증손자 이경윤의 그림이 아닐까 추측만 할 뿐이다.

김홍도金弘道. 호: 사능士能, 단원檀園 (1745 -1810년경)

무동(춤추는 아이) / 염불 서승도

무동

김홍도는 조선왕조 중 가장 문화 전성기였던 영·정조 시대 화가이다. 풍속화를 많이 그렸는데 그 분야에서 우리나라 제1인자이다. 그의 풍속화 중에서 가장 널리 알려진 〈무동〉과 〈염불서승도〉를 감상하려고 한다.

〈무동〉은 삼현육각의 연주에 맞춰 어린 무동이 보여주는 흥겨운 춤사위의 역동성을 순간 포착해 화폭에 담았다. 삼현육각이란, 순수한 우리나라 악기인 북, 장구, 피리 둘, 대금, 해금으로 구성된 조선의 오케스트라라고 할 수 있다. 이러한 악단은 옛날 고을 원이 부임하거나 대갓집의 환갑잔치, 과거 합격 축하 연회 때 동원되어 기생들이 춤을 추거나 노래 부를 때 연주한다. 세계적으로 한류문화가 퍼져 나가게 된 것은 우리 민족에게 가무를 즐기는 전통이 있었기 때문 아니겠는가.

이 그림에서는 무동이 나와 춤을 추고 악사들이 악기를 연주하고 있다. 무동의 춤이 절정에 이르렀을 때 무동을 비롯한 악사들의 동작과 표정을 절묘하게 묘사하고 있는데, 춤추는 무동의 흐드러진 춤사위가 참으로 멋스럽다. 춤이 절정에 이르러 왼발이 땅을 구르자 오른쪽 다리가 둥실 들리더니 덩달아 휘젓는 팔의 매무새가 소매 끝까지 자연스럽기 그지없다.

무동의 체중은 맵시 있게 들어 올린 발끝의 한 점으로 모이고 있다. 소년의 출렁이는 옷자락에 멋들어진 묵 선이 펼쳐져 있다. 무동의 옷자락은 악사들의 옷자락과는 달리, 굵고 진한 묵 선으로 그려져 생동감이 넘친다. 북 치는 사람은 왼 다리를 접고 오른 다리를 세워 상체를 곧추세운 채 양손에 잡은 궁글채로 장단을 맞춘다. 채 끄트머리에 달린 술이 꽃잎처럼 펼쳐지며 '덩덕쿵덕쿵' 울리는 북소리가 들리는 듯하다.

장구 치는 사람은 흥이 달아올랐는지 무릎 위로 장구를 바짝 끌어안고 오른손으로 열채를 쥐고 왼손으로 북편을 친다. 북편을 두드리느라 윗몸을 앞으로 살짝 수그리고 어깨는 장단을 따라 들썩거린다. 오른쪽에 벙거지를 쓴 채 피리를 부는 사람은 들이쉬는 숨이 가득 차 두 볼이 빵빵하게 부풀어 올랐다. 피리라는 악기는 연

주하기가 만만치 않으므로 온 정신을 한곳에 모으고 있다.

그 왼편에 갓을 쓰고 피리 부는 사람은 옆 사람과는 달리 삐딱하게 입가에다 고쳐 물고 능청스럽게 가락을 뽑어내고 있다. 그 표정을 보니 저들이 벌써 한참 놀았다는 것을 미루어 짐작할 수 있다.

다음은 대금 부는 사람을 보자. 키가 훌쩍 크고 마른 인상의 이 인물은 손가락이 길어야 불기 좋은 대금 연주자로 제격이다. 연주자의 입과 볼에 깃든 섬세한 표정에 보면, 곱고 맑은 가락이 들리는 듯하다. 해금을 속된 말로 '깽깽이'라고 하는데 해금은 활로 줄을 마찰시켜 지속음을 내는 악기여서 우리 음악 농현의 멋을 끝까지 보여준다. 말로서는 도저히 표현할 수 없는 그 풍부한 가락은 생각만 해도 신명이 넘치는데 아쉽게도 연주자가 뒷모습만 보여서 표정을 알 수 없다.

이 그림의 독특한 점은 대담한 원형 구도를 택했다는 것이다. 김홍도는 감상자의 시선을 그림 안으로 끌어들이기 위해서 화면 한가운데를 텅 비운 다음 인물들을 가장자리에 둥글게 배치했다. 원형구도 덕분에 감상자는 음악과 춤과 한데 어우러진 흥겨운 현장 한복판에 있을 것 같은 느낌을 받게 된다.

다음으로 김홍도의 〈염불 서승도〉를 보자.

단원은 이래저래 불교와 인연이 깊었다. 용주사 탱화를 그린 것을 비롯하여 여러 점의 불교화를 그렸고, 연중 상암사에 시주하여 만득자를 얻을 정도로 불심이 깊었다. 그런 불심으로 그린 〈염불 서승도〉는 모시에 그린 담채화로, 연꽃 대좌에 앉아 염불하면서 입적하는 고승의 뒷모습을 화폭에 담은 것이다. 노승이 성불하여 극락세계로 가는 선경을 정말 실감나게 그렸다.

인간의 뒷모습은 꾸밈이 없다. 뒷모습은 한 인간의 삶을 그대로 보여준다. 빛으로 어른거리는 노승의 가냘프면서도 꼿꼿한 등판, 파르라니 깎아 정갈한 뒷머리가 너무 투명해 눈이 시리다. 고개를 숙이고 참선 삼매에 든 스님의 수척해진 어깨뼈

가 만져질 것 같다. 노승은 그런 것은 아랑곳하지 않는 듯 정좌한 채 연꽃을 타고 서쪽 극락세계로 가고 있다. 두광의 둥근 빛이 모시로 된 발 위에 번진다. 아름답고 명상적인 종교화이다. 단원은 이 그림을 통해 예술을 종교로 승화시켰다.

염불 서승도

김득신 得臣. 호: 긍재兢齋 (1754-1822)

파적도

파적도

　추위가 가신 따뜻한 봄날이다. 고목에는 어린 새순이 돋아나고, 영감과 할멈이 마루에 나와 돗자리를 짜고 있다. 어미 닭이 병아리들과 놀고 있는데, 도둑고양이가 재빨리 병아리 한 마리를 잡아채어 입에 물고 달아난다.

　순식간에 새끼를 빼앗긴 어미 닭이 깜짝 놀라 '꼬꼬댁 꼬꼬' 소리치며 고양이에게

달려간다. 어처구니없는 주인 영감은 돗자리를 짜다가 내팽개치고 긴 담뱃대를 휘두르며 고양이를 뒤쫓는다.

그러나 마음이 발보다 앞서 그만 마루 아래로 떨어지고 만다. 그러자 그런 남편을 본 아내가 기겁하며 비명을 지른다. 고양이는 꼬리를 치켜세운 채 '어디 잡아보렴' 하듯이 뒤돌아보며 잔뜩 약을 올린다. 당황한 집주인 내외의 표정과 고소해 하는 듯한 고양이의 익살스러운 모습이 대비되어 절로 웃음이 나온다. 노인 내외와 닭이 순간 고양이의 희롱감이 되어버린 것이다.

이 그림은 김홍도의 제자 김득신이 그린 〈파적도〉이다. 김득신의 그림은 그 주제와 기법까지 스승의 것을 많이 닮은 것 같아 보인다. 김득신은 당대에 속화로 이름이 높았지만, 김홍도의 아류라는 한계를 벗어나기 어려웠다. 그런데 웃음이 절로 나오게 만드는 일상적인 한순간의 소란스러움을 풍속화의 소재로 삼은 이 그림만은 김홍도의 그림보다 낮게 평가할 수 없을 것 같다. 이 순간을 재빨리 포착한 김득신의 예리한 눈과 표현력이 그저 놀라울 따름이다.

그의 가문은 대대로 명문 화원 가문이었는데, 할아버지와 아버지 김응리, 삼촌, 동생들, 아들들이 모두 다 화원이었다. 김득신도 가문을 따라 도화서圖畵署화원이 되었다. 초기엔 삼촌인 김응환의 영향을 많이 받은 그림들을 그리다가 점점 김홍도의 영향을 많이 받은 그림을 그렸다. 특히 풍속화에서 김홍도를 가장 잘 계승한 인물로 꼽힌다. 동명이인으로 조선 후기 사람으로 《백곡집》이라는 문집을 남긴 시인 김득신이 있다.

신윤복申潤福 (1758-1814 추정)

월하정인月下情人 / 기다림

월하정인

혜원惠園 신윤복은 조선 왕조 영·정조 시대 화가이다. 그는 남달리 화려한 색 으로 춘화를 많이 그렸다. 서양의 음화는 남녀의 나신이 노골적으로 드러나 있지만,

우리나라 춘화는 간접적이고 암시적이다. 그래서 깊고 은근한 맛이 있다. 신윤복의 춘화 중 대표적인 것이 〈월하정인〉과 〈기다림〉이다.

먼저 〈월하정인〉을 보자. 달이 뜬 깊은 밤에 남녀가 사람들의 눈을 피해 밀회를 하고 있다. 남자가 도포를 입고 갓을 쓴 것을 보니 장가를 간 것 같은데, 수염이 없는 것을 보면 아직 나이가 어린 것 같다. 장가 간지 얼마 안 된 젊은이가 벌써부터 바람을 피워서야 되겠나 싶다. 여자는 쓰개치마를 입고 장옷을 걸친 것을 보면 양가집 며느리임이 분명하다. 그림에 나오는 벽이 있는 집이 여자가 거처하는 곳인데, 남자가 기침을 하여 신호를 보내니 기다리고 있다가 나온 듯하다.

그림에 있는 글은, '월심심야삼경 양인심사양인지月沈沈夜三更 兩人心事兩人知, 달 밝은 삼경 밤에 양인의 마음은 양인만이 알 것이다.'이다. 삼경이라면 밤 11시부터 새벽 1시 사이이다. 전기불로 환히 밝히고 지내는 요즘음도 그 시각이면 대부분 불을 끄고 어두울 때다. 두 연인은 그 시간을 기다리느라고 얼마나 초조했겠는가. 요즈음처럼 호텔이나 여관이 있을 리 없는데도 초롱불을 든 남자는 어디론가 가자고 한다. 여자는 수줍은 듯이 고개를 돌리지만, 발은 이미 남자가 가리키는 방향으로 옮기고 있다.

〈기다림〉을 보자.

옛날 우리나라 명문대가는 여자가 거처하는 안채와 남자가 거처하는 사랑채는 엄격히 구분되어 있었다. 남자는 사랑채에서 어른을 모시며 글을 읽고 있어야지 여자들이 있는 공간인 안채에 들어가는 것은 체통이 없는 짓이라고 여겼다.

여자는 여자대로 안채에서 살림만 살아야지 남자들이 있는 사랑채에는 얼씬도 할 수 없었다. 그러니 여자들은 안채 뒤에 있는 후원에서 바람을 쐬일 수밖에 없었다. 봄이 되니 후원에는 고목이긴 하지만 잎이 나고 가지가 수없이 늘어진다. 해질 무렵 아래로 늘어진 수양버들과 위로 치솟은 고목의 대비가 절묘하다. 아득한 시간의 한 가운데를 베어낸 듯한 여인이 어딘지 모르는 곳으로 무심코 시선을 던지

고 있는 모습이 애처롭기만 하다.

짧은 순간을 그렸지만 영원 같고 일상적인 풍경에 비할 바 없이 생생하다. 어린 풀들이 돋아나는 흙 속에 뿌리박은 검고 뭉툭한 고목 기둥은 그 무엇인가를 연상시킨다. 여자는 혼자 나와 뒷짐을 진 채 누군가를 기다리는 것 같다. 그녀가 뒷짐을 지고 있는 손에 송낙중이 쓰는 모자이 있다. 멀지 않은 곳에 있는 산속 절에 있는 중이 후원 담장을 넘어와 여인과 정을 통한 후 인기척이 있자 엉겁결에 급히 달아나느라 송낙을 미처 챙기지 못한 채 사라진 것 같다. 여인은 그 중이 송낙을 찾기 위해서라도 어제저녁처럼 후원 담장을 넘어오기를 기다리고 있는 것 같다.

기다림

이정李霆. 호: 탄은灘隱 (1554 –1626)

풍죽

풍죽

이정은 세종대왕의 고손자로 문학과 예술을 사랑하는 집안에서 유년시절을 보냈고 타고난 재능을 바탕으로 삼십 대부터 묵주화의 대가로 명성을 얻었다. 그야말로 남부러울 것 없는 순탄한 삶이었다.

그런데 서른아홉 살 때 임진왜란 중에 왜적의 칼을 맞아 팔이 거의 절단되었다. 더는 그림을 그리기 어려운 상황이 되어버렸고, 목숨을 부지한 것도 천만다행이었다.

그러나 그는 생사를 넘나드는 위기를 강인한 의지로 극복하고, 이전보다 더 빼어난 경지로 묵주화를 그렸다. 먹물을 들인 비단에 금니라는 최상의 재료로 대나무, 매화, 난 20폭을 그리고 그림마다 자작시를 쓴 화첩《삼청첩三淸帖》을 만들었다.

그 화첩에 당대 최고의 문장가 최립이 서문을 쓰고, 당대 최고의 명필인 석봉 한호가 표지의 글을 쓰고, 오산 차천로가 찬시를 썼다.

이 〈풍죽〉 역시 삼청첩에 들어있는 작품이다. 거친 바위틈에 뿌리내린 대나무 네 그루가 휘몰아치는 바람을 맞고 있다. 뒤쪽에 있는 대나무 세 그루는 바람을 이기지 못해 요동치지만, 전면 한복판에 자리한 대나무는 댓잎만 나부낄 뿐 튼실한 줄기는 탄력 있게 휘어지며 바람에 당당히 맞서고 있다. 고통스럽게 견디고 있다기보다는 오히려 바람을 즐기는 것처럼 보인다.

선명하고 윤기 있는 댓잎은 칼날들이 무리를 지어 서 있는 것 같다. 댓잎을 보고 있으니 선비의 고고함과 기개가 느껴진다. 다만 대나무 아래 바위와 흙을 너무 단출하게 그려 어색해 보인다.

그래서 백사 이항복은, '이 바위만 다른 사람에게 그리게 했으면 좋았을 것'이라고 농담을 했다. 대나무를 잘 그리는 자가 바위를 잘 그릴 줄 모르겠는가. 바위를 단순하게 그려서, 보는 이의 시선을 대나무에 집중시키는 효과를 내고 있으니, 바위를 어색하게 그린 화가의 의도가 있었던 것으로 보인다.

이인상 李麟祥. 호: 능호관 (1710~1760)

수석도

수석도

이인상은 조선 후기 문인 화가이다. 우리나라는 소나무가 많고, 또 그 소나무가 관상수로서는 세계에서 으뜸이다.

프랑스를 여행하며 베르사유궁전에 갔더니 정원에 소나무가 몇 그루 있었다. 해설자의 설명에 의하면 구한말 우리나라에서 근무한 프랑스 공관원들이 우리나라 소나무가 좋아 그 모종을 심은 것이 자라서 저 정도 되었다고 한다.

그런데 소나무는 크고 굵고 굵지만, 도무지 우리나라 소나무 같아 보이지 않았다. 그 소나무는 바르고 곧게 자라서 매력이 없어 보였다. 같은 종자라 하더라도, 토질에 따라 전혀 다르게 자라는 것 같았다.

우리나라는 토질이 노후 되어 영양분이 적고 또 돌이 많아 뿌리를 쉽게 내리지 못하고 힘겹게 자라니, 곧게 자라지 않는 모양이다. 그렇지만, 소나무는 생명력이 강해서 추운 겨울에 눈이 쌓여도 그 푸르름을 잊지 않는다. 소나무는 끈질긴 우리 민족성을 그대로 보여주는 것 같다. 그래서 우리 나무다.

소나무 그림으로 가장 대가인 이인상의 작품, 그중에서도 걸작인 이 〈수석도〉는 바로 그런 소나무를 그린 것이다. 척박한 바위 틈으로 뿌리를 내리고 바람 불고 눈 내리는 하늘을 향해 가지를 뻗치고 푸르름을 자랑하는 기개는 고고한 선비의 그 자태가 아닌가. 그리고 그림 속의 소나무 윗부분 가지들이 모두 멋들어지게 뻗어 있고 구부러져 서로 얽히어 잎은 눈 속에서 푸르름을 자랑한다.

이 작품에서는 겨울 소나무가 지닌 외롭고 쓸쓸한 정서가 묻어난다. 화가는 자신의 삶을 소나무에 투영시킨 것 같다.

민영익閔泳翊. 호: 운미雲楣, 죽미竹楣 (1860 -1914)

노근묵란도露根墨蘭圖

노근묵란도

난초는 매화, 대, 국화와 함께 옛날 선비 화가들이 즐겨 그렸던 사군자의 소재이다. 난초는 고고한 인격자의 모습을 닮았으며, 절개의 상징이기도 했다. 예기에는 '5월 여름에 난초를 모아 우려낸 향기로운 물로 몸을 씻어 깨끗이 한다'고 했다.

이런 난초를 그린 것 중에 내가 으뜸이라고 생각하는 것은 바로 이 〈노근묵란도〉이다. '노근묵란도'란, 난의 뿌리가 드러나게 그린 수묵화를 뜻한다. 구한말 명성황후의 친정 양조카인 운미芸楣 민영익은 을사늑약 체결 후 상하이로 가서 망명 생활을 하던 중에 조국이 일본에 합병되었다는 비보를 접하고 울분에 차서 이 그림을 그렸다고 한다.

이 난초는 고운 자태와 그윽한 향기만을 자랑하는 그런 난이 아니라, 나아가 민영익 자신의 분신이다. 오백 년 왕조가 물거품처럼 사라졌다는 비통함으로 절망감속에 뿌리 뽑힌 난초를 그린 것이다.

그는 가슴 저미는 망국의 아픔을 이파리마다 아로새기며 난꽃이 눈물에 흠뻑 젖은 것처럼 그렸다. 빼앗긴 국토의 흙 한 줌도 그리고 싶지 않았는지 이는 생략했다. 그리고 연약한 뿌리를 쑥대머리처럼 처참하게 드러내고 있다. 이 난초는 나라를 잃은 민영익의 자화상 같기도 하다.

그는 망명 생활의 어려움 속에서도 안중근 의사의 변호를 위해 거금을 마련해 변호사를 선임했지만, 일본 측이 거부해 변호도 하지 못했다. 그는 망국의 설움 속에 폭음으로 세월을 보내다가 결국 쇠약해져 54살의 나이로 생을 마감했다.

김홍도金弘道. 호: 사능士能, 단원檀園 (1745-1810년경)

송하 맹호도松下 猛虎圖

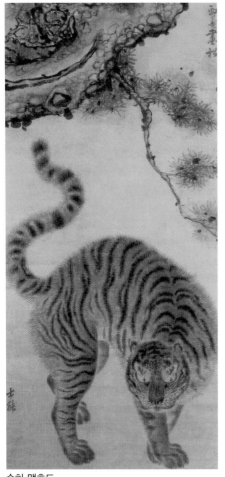

송하 맹호도

호랑이는 영험한 동물로 '산신의 화신'이라고도 한다. 그래서 산신각 같은 곳에 가면 반드시 호랑이 그림이 있다. 산신각 뿐만이 아니다. 우리나라에 동물을 그린 그림으로는 호랑이 그림이 가장 많을 것이다. 그리고 호랑이 그림으로는 김홍도의 〈송하 맹호도〉가 으뜸이다. 우리나라 뿐만이 아니다. 동물 그림으로는 세계 최고라고 생각한다.

소나무 아래 있던 호랑이가 갑자기 나타난 적을 의식하고 정면으로 공격의 자세를 취하고 있다. 긴장으로 휘어진 허리의 정점이 화폭의 정중앙을 눌렀다. 허리와 뒷다리 신경이 날카롭게 곤두서서 금방이라도 보는 이의 머리 위로 뛰어들 것 같다. 당당하고 의젓한 몸집에서 나오는 위엄과 침착성이 굵고 긴 꼬리로 여유롭게 이어져 부드럽게 하늘을 향해 굽이친다. 화가는 바늘처럼 가늘고 뻣뻣한 붓으로 터럭 한올 한올을 수천 번 반복하며 세밀하게 그려 내어 범의 용맹스러움을 잘 느낄 수 있게 해준다.

화면의 상하좌우가 호랑이로 가득하다. 이렇게 꽉 들어찬 구도 덕에 범이 산신의 화신다운 점이 살아났다. 긴 몸에 짧은 다리, 큼직한 발과 당차 보이는 작은 귀, 넓고 선명한 줄무늬가 천지를 휘두를 듯 기개가 넘치는 꼬리는 크고 씩씩한 호랑이 중에 으뜸인 백두산 호랑이다. 형형한 눈빛에 지혜와 용기가 넘칠 뿐만 아니라 신령스러운 혼마저 깃들어 있는 듯하다.

여백 또한 정교하게 분할되어 범을 돋보이게 한다. 호랑이 다리 오른쪽에서부터 하나, 둘, 셋 점차로 커가는 여백의 구조는 위쪽 소나무 가지 여백에서도 아래서부터 하나, 둘, 셋 같은 방식으로 펼쳐졌는데, 꼬리로 나뉜 작은 두 여백과 더불어 완벽한 조응을 보여주고 있다. 호랑이 위에 가지를 내리고 있는 소나무는 그 일부만 화면에 드러나 있지만, 큰 소나무 가지인 것을 느낄 수 있으며, 소나무로서의 고결함을 충분히 드러내고 있다. 이 그림의 화면 오른쪽 끝에 세로로 '표암豹菴 화송畵松'이라는 글이 적혀 있다. 그래서 단원의 스승인 표암 강세황이 이 소나무를 그렸다고 보는데, 한편으로는 이 글이 다른 글이 지워진 자리에 쓰여 있으므로 위의 주장을 믿을 수 없다고 하는 설도 있다. 누가 그렸거나 이 소나무 그림은 예사 그림이 아니다. 눈빛이 영롱한 이 호랑이에게서는 지혜와 용맹스러움이 뚜렷이 느껴진다.

김홍도는 정말 대가다. 호랑이 형태는 물론 그 생명력까지 고스란히 화폭에 옮겼다. 더구나 자디잔 바늘보다 가는 붓으로 수천 번 반복해 묘사한 부분을 들여다보면 경악을 금할 수 없다. 이러한 점은 그림 솜씨 이전에 수양이 뒷받침되지 않으면 불가능한 경지라고 느껴진다.

조속趙涑. 호: 창강滄江, 창추滄醜 (1595 –1668)

노수서작도 老樹棲鵲圖(새와 까치)

노수서작도

조속은 조선왕조 화가로, 화조로는 역대 으뜸가는 화가이다. 아버지가 광해군 때 억울하게 세상을 떠난 후 인조반정에 가담하게 되어 공신으로서 벼슬을 받게 되었지만 이를 사양했고, 훗날 효종 때에도 벼슬이 내려졌으나 이를 사양했다. 이처럼 천성이 깨끗해 끼니를 거르는 가난도 겪어야 했다.

　무슨 나무인지는 잘 모르지만, 고목의 가지에 까치 암수와 참새 암수가 다정히 마주보며 앉아 있다. 세상 만사가 음양의 조화 속에서 이루어진다는 것을 말하고 있는 듯 하다. 다소 성근 듯이 묘사되었지만, 그것이 오히려 스산하고 삽상한 아침 분위기를 자아낸다. 뿌리 없는 나뭇가지가 화면 밖에서 들어와 잠시 모습을 나타냈다가 다시 화면 밖으로 빠져나가게 한 표현은 무한한 상상을 가능하게 한다.

　나무뿌리가 나타나 있지 않고, 원 둥치가 화면에 생략되어 있다 하더라도 관조 속에서 그 생략을 보충할 힘이 있다면, 그 생각은 화면의 결핍이 아니다. 그러한 존재형식이 시계視界 밖의 전체 자연을 화면에 편입시키는 역할을 하고 있으며, 동시에 화면의 깊이와 상상의 폭을 넓혀 그림의 격을 한층 더 높여주고 있다.

　화면에 나타나 있는 나무와 새는 자연의 한 부분에 불과한 것이 아니라, 대 자연을 함축한 것이라 할 수 있다. 새도 마찬가지이다. 천지조화의 오묘한 이치를 말할 때 자주 인용되는, ‘솔개는 하늘 위에 날고 물고기는 물속에서 뛰논다’라는 말이 있다. 자연의 섭리와 조화를 새와 물고기에 비유해서 한 말이다.

　새는 자연의 조화와 섭리에 따라 광대무변의 공간을 나는 속성을 지니고 있다. 이 그림 속의 새들은 아직 그 속성을 드러내지 않았지만, 언제라도 드러낼 가능성을 지니고 있다. 이 그림에 있는 나무와 새는 존재형에 그치는 것이 아니라, 광대한 가능성을 내포한 상징적인 존재이다. 〈노수서작도〉는 자연계의 모든 가능형을 존재의 근본 원리로, 그 상징적 표시로 나무를 그리고 새를 그린 것이다. 화가의 화의가 노골적으로 드러나지 않고 배면에 흐르면서 그 향기가 은은히 배어 나와 화격畫格이 높은 그림이다.

조지운趙之耘. 호: 매창梅窓, 매곡梅谷 (1637~1691)

송학松鶴(소나무와 학) / 송학도

송학

조지운은 우리나라에서 화조화로 으뜸인 조속의 아들이다. 그 역시 아버지를 닮아 화조를 잘 그렸다. 그가 그린 많은 화조도 중에서도 이 〈송학松鶴〉이 최고의 걸작이다.

새 중에서 가장 고고한 새가 학이요, 나무 중에서 가장 고결한 나무는 소나무, 잣나무이다. 그런 고고한 새 한 마리가 고결한 소나무 위에 앉아 있는 것이 숨 막힐 정도로 고상해 보인다. 학의 머리 꼭대기를 붉은빛으로 그려 고요함 속에 그 빛남이 더욱 관람자를 매혹한다.

경기대학교 소성박물관에도 민화 〈송학도〉 한 점이 있다. 조지운의 송학은 낮에 학 한 마리가 먼 곳을 바라보며 세상을 관조하는 듯한데, 민화의 송학은 밝은 달밤에 화려한 날개를 가진 암수 두 마리 학이 서로 마주 보고 사랑을 나누고 있는 장면이다.

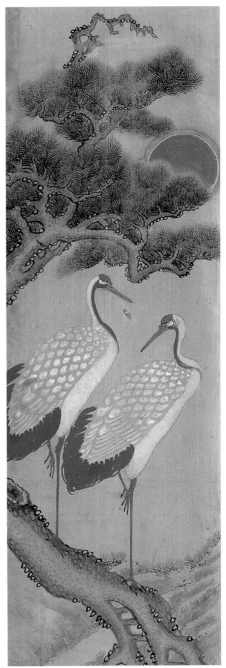

송학도

III 조각

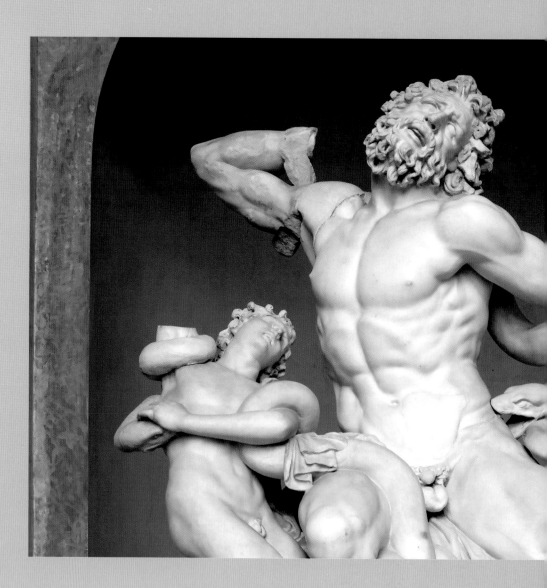

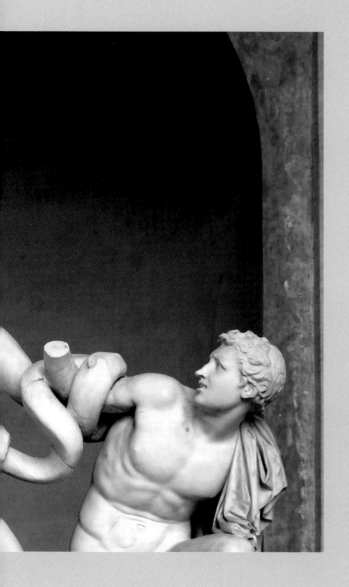

석굴암 대불

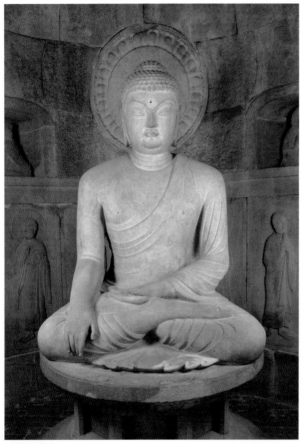

석굴암 대불

 돌로 사람을 조각한 것 중에 우리나라 석굴암의 대불 좌상이 세계에서 제일이라고 생각한다. 눈을 감고 있는지 뜬 것인지, 미소를 짓고 있는지 근엄한 표정을 하고 있는지 알 수가 없다. 그러면서도 극치의 자비로움을 느낀다. 몸이 우람한 것을

보면 남자인 것 같은데, 어깨와 팔다리는 근육이 없는 것처럼 부드럽고, 볼록한 젖가슴 등은 여자의 몸 같기도 하다. 인간이 상상할 수 있는 초월자를 이보다 더 거룩하게 조각할 수 있단 말인가.

학창시절 경주에 수학여행을 갔을 때

불국사에서 석굴암으로 올라가는 길가에 청마 유치환의 '석굴암 대불좌상' 시를 적은 시비가 있었다. '목 놓아 터트리고 싶은 통곡을 견디고/ 내 여기 한 개 돌로 눈 감고 앉아 있노니…'로 시작하는 싯귀가 지금도 기억난다.

목 놓아 터트리고 싶은 통곡을 견디고
내 여기 한 개 돌로 눈 감고 앉아 있노니

천년을 차거운 살결 아래 더욱
아련한 핏줄. 흐르는 숨결을 보라

먼 솔바람
부풀으는 동해의 연잎
소요스러운 까막 까치의 우짖음과
뜻 없이 지새는 흰 달도 이마에 느끼노니

뉘라 알라!
하마도 터지려는 통곡을 못내 견디고
내 여기 한 개의 돌로
적적寂寂히 눈 감고 가부좌 하였노니

고류지 목조 반가사유상

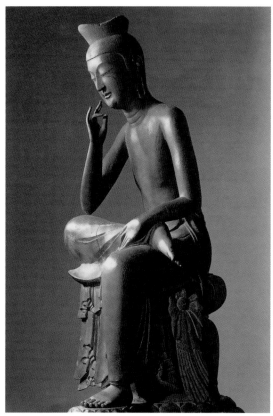

고류지 목조 반가사유상

　일본은 우리나라와 달리 그들의 국보에 번호를 붙이지 않는다. 그런데 일본 교도 고류지에 보관된 목조 반가사유상에 대해서는 '국보 1호'라고 칭하고 있다.

　이 일본 국보 1호를 보기 위해 고류지에 갔다. 일반적으로 일본 국보는 일반인에게 공개하지 않는데 이것만은 공개하고 있었다. 조명을 약간 어둡게 한 공간에 비

치해 두었는데, 미적 감각이 둔한 내가 보아도 정말 이런 조각이 있을 수 있나 싶었다. 나의 짧은 문장력으로는 도무지 제대로 표현할 수가 없다.

그래서 1945년 종전 후 일본을 방문한 실존주의 철학자 칼 야스퍼스가 이 조각을 보고 '패전의 피안에 남긴 것들'이라는 제목으로 쓴 감상문을 인용하고자 한다.

'나는 지금까지 철학자로서 인간존재 최고의 완성된 모습을 표현한 여러 형태의 신상神像들을 접해 왔다. 고대 그리스의 신상, 로마 시대의 뛰어난 조각, 기독교적인 사랑을 표현한 조각들도 보았다. 그러나 이러한 조각에는 어딘지 인간적인 감정의 자취가 남아있어서 절대자만이 보여주는 모습이 아니었다. 그런데 지금 나는 이 미륵상에서 인간존재의 가장 정화되고 가장 원만하고 가장 영원한 모습을 보고 있다. 나는 철학자로 살아오면서 이 불상만큼 인간실존의 진실로 평화로운 모습을 본 적이 없다.'

이 불상은 우리나라 국보 78호, 국보 83호 금동 미륵 반가 사유상과 자세와 표정이 꼭 닮았다. 그런데 우리나라 반가 사유상은 재료가 금동이어서 오래되어 녹이 슬어 이를 닦아내다 보니, 원래의 아름다움이 다소 손상되어 일본의 목조 반가사유상보다 못해 보인다.

일본 국보 1호가 우리나라 반가 사유상과 닮았으므로 우리나라에서는 이것이 본래 우리나라 것이었는데 일본이 가져간 것이라고 하고, 일본에서는 우리가 자기네 것을 모방해 조각한 것이라고 주장하고 있다.

그런데 작품의 재료가 무엇인지 알지 못하고 있다가 1951년 교토대학 식물학과에 다니는 한 학생이 관리인에게 부탁해 나무 부스러기를 눈곱만큼 떼어내어 현미경으로 관찰했다. 그 결과, 놀랍게도 나무의 재질이 홍송이라는 것을 알게 되었다. 아스카 시대 일본의 목조 불상은 녹나무였는데 이 불상만은 우리나라에 많이 자라는 홍송이었던 것이다. 이 불상이 우리나라 것이라는 필요충분조건은 아니지만, 그 개연성은 훨씬 높다고 하겠다.

작자 미상

밀로의 비너스

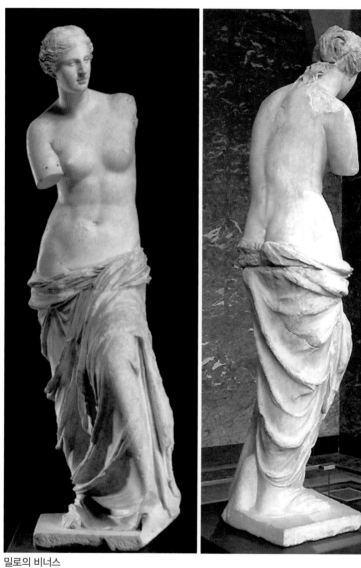

밀로의 비너스

파리 루브르 박물관에 있는 대리석으로 조각된 〈밀로의 비너스〉를 보며 경탄을 금할 수 없었다. 정숙한 표정, 풍만한 가슴, 관능적인 몸매, 부드러운 살결, 흘러 내리는 의상이 곧 벗겨질 듯한 모습이 숨 막힐 정도로 매혹적이다. 작품 뒤로 돌아가서 보니 매끈한 등의 곡선미가 음악선율처럼 감미롭다. 만일 팔이 잘리지 않았더라면 얼마나 더 아름다웠겠나 싶다. 정말 헬레니즘의 진수를 느끼게 해주는 작품이다.

이상적 미를 추구하는 '이데아의 모방'이라는 고대 그리스 예술의 이상이 잘 표현된 작품이 〈밀로의 비너스〉이다. 이 작품은 아름답고 완벽하게 균형 잡힌 몸매로 미美의 전형이라 일컬어지고 있다. 이 작품을 미의 전형으로 언급하는 몇 가지 이유가 있다.

첫째는 해부학의 도입으로 몸의 뼈대와 근육을 완벽하게 표현했다는 점이다.

둘째는 몸의 무게 중심을 한쪽 다리에 둠으로써 나타나는 S자 곡선이다. 이 곡선이 인간의 신체를 가장 아름답게 표현한다는 즉, 한 다리는 뻗고 한 다리는 구부려 여자의 곡선미를 두드러지게 하는 '콘트라포스토Contrapposto'이다.

셋째는 팔등신八等身의 신체구조이다. 팔등신은 키가 머리 길이의 여덟 배를 이루는 몸을 뜻하며, 황금 비율이라 부른다. 이 비례법은 특히 여체를 가장 아름답게 나타내는 신체 비율로 알려져 있다.

사실적이고 생생한 묘사를 목적으로 한 이러한 기법들은 원형의 실제 대상을 사실적으로 표현할 뿐만 아니라, 이를 보다 아름답고 숭고하게 표현하기 위해 인간이 고안한 것이다. 그것은 오랜 세월 동안 서구 예술에서 거역할 수 없는 규범이 되어 왔다. 그리고 이런 기법에 따라 지고한 아름다움을 드러낸 작품을 예술의 모범이 된다 하여 '고전古典'이라고 부른다.

〈밀로의 비너스〉를 보면, 먼저 수려하고 뚜렷한 이목구비가 눈에 띈다. 또한, 목주름과 약간의 지방을 포함한 복근 등 세부적인 부분이 세밀한 관찰과 해부학에 의

한 것임을 잘 알 수 있다.

비너스의 커다란 눈은 맑고 순수한 마음 상태를, 오뚝한 코는 자기 자신에 대한 확신을, 작고 굳게 다문 입은 단호함을, 갸름한 얼굴은 미적 이상을, 단정한 머릿결은 흐트러짐 없는 성격을 보여준다. 가슴 또한 모자라지도 넘치지도 않는 적당한 크기인데, 이런 모습은 실제 인간세계에서는 거의 불가능한 형상이다. 이른바 가장 이상적인 아름다움을 나타내는 전형으로 이데아의 모방이 아닌가.

이런 상체에 비해 하체는 전혀 다르다. 허리는 요즘 아름다운 여인의 상징인 개미허리와는 달리 튼실하기만 하다. 천으로 가려졌지만, 큰 엉덩이와 굵은 허벅지를 감지할 수 있다. 상체가 지고한 이상미를 보인다면, 하체는 육감적인 욕망과 연관된 세속적인 아름다움을 보여주고 있다. 허리 아래 걸친 천이 곧 벗겨질 것처럼 조각한 것은, 드러내놓고 보는 것보다 곧 볼 수 있을 것이라는 기대 속에 호기심을 갖게 하는 것이 더 멋지기 때문이다.

그런데 세계에서 가장 유명한 이 조각 작품이 이름 그대로 비너스를 조각한 것인지는 확실하지 않다. 발굴 당시 뚜렷한 근거도 없이 비너스라고 부른 후, 지금까지 계속 그렇게 부르고 있기 때문이다.

이 조각품은 1820년 에게해의 밀로스 섬에서 파손된 채 발견되었다. 농부가 밭의 경계에 돌담을 쌓으려고 고대극장 폐허에서 돌덩이를 찾다가 상반신만 땅 위로 솟아 나온 이 석상을 보게 된 것이다. 그때 프랑스 우편선에 타고 있던 프랑스 해군 사관후보생이 이를 땅속에서 파내도록 했다.

키 202cm, 가슴둘레 121cm, 허리둘레 97cm, 몸무게 약 900kg의 이 여인상이 발굴되자, 그리스는 자국의 문화재를 빼앗기지 않으려고 애썼다. 그리고 그리스의 종주국인 오스만튀르크는 국력으로 이를 차지하려고 했고, 프랑스는 자국민이 발견해 발굴한 것이라며 다투었다. 프랑스는 전함까지 출동시켰다. 결국 치열한 외교전 끝에 프랑스가 튀르크에게 돈을 주고 조각품을 가져오게 되었다.

처음에 루브르 박물관 관계자는 기원전 5~4세기 고대 그리스 조각가 프락시텔레스가 만든 작품이라고 발표했다. 그러나 조각상 기단을 보면 헬레니즘 시대 이후에 세워진 그리스 식민지인 터키 남부 안티오크의 조각가 알렉산드로스가 만든 작품이라고 추정할 수 있다. 루브르 박물관 측은 헬레니즘 시대 작품이라는 데는 동의하지만, 여전히 '작자 미상'의 작품으로 소개하고 있다.

작자 미상

라오콘 군상

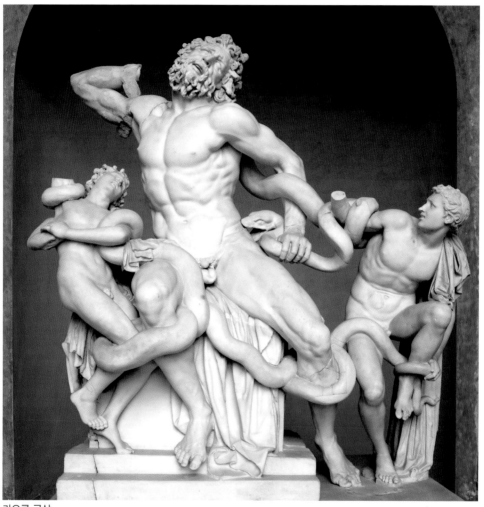

라오콘 군상

1506년 로마에 사는 농부가 언덕에 있는 포도밭을 일구다가 공중목욕탕 유적 속에서 엄청난 조각품을 발견했다. 그동안 이 걸작은 기록으로는 남아있었지만, 로마의 멸망과 함께 종적을 감춘 상태였다. 그런데 다시 그 모습을 나타내자, 미켈란젤로는 '예술의 기적이 일어났다.'고 했다.

그리스 신화 속에 나오는 트로이 전쟁 때 트로이의 사제 라오콘은 성 밖에 있는 목마 속에 그리스군이 숨어 있으니 목마를 성안으로 옮기면 안 된다고 경고하려 했다. 그러자 그리스군 편이었던 바다의 신 포세이돈이 독사 두 마리를 보내 라오콘과 그의 두 아들을 칭칭 감아 죽게 했다.

기원전 150년경 로도스섬에서 발견된 이 작품은 헬레니즘 최대의 걸작으로 절찬을 받았다. 로마의 시인 베르길리우스는 라오콘이 겪은 처참한 고통을 다음과 같이 소름 끼치게 묘사했다.

'라오콘을 바다의 독사들이 거대한 몸뚱이로 잡아 붙들어 맨다. 두 마리 뱀이 비늘 돋은 등으로 그의 허리를 칭칭 감고 목으로 기어 올라와 머리를 쳐든다. 라오콘의 두 손은 감긴 뱀의 몸뚱이를 헤어나려고 잡아당긴다. 그리고 고개를 들고, 마치 목에 잘못 내리친 도끼에 놀라 상처 입은 황소가 제단의 도살장에서 도망치며 울부짖는 것처럼 무서운 소리를 하늘에 질러대는 것 같다.'

이 작품이 처음 발굴되었을 때 엄청나게 사람들의 관심을 끌었다. 특히 미켈란젤로를 비롯한 많은 예술가가 이 작품을 보고 깊은 감명을 받았다고 한다. 최후의 절망적인 순간과 맞닥뜨린 인간의 표정, 흥분한 상태의 근육과 핏줄을 이 조각품이 생생하게 표현하고 있기 때문이다.

처음 발굴되었을 때 오른팔이 떨어진 상태였는데, 미켈란젤로는 남아있는 어깨 쪽의 보기 싫은 부분을 톱으로 잘라버렸다고 한다. 그런데 그 후 신기하게도 한 골동품점에서 라오콘의 부러진 팔이 발견되는 바람에 팔을 다시 붙여야 했다. 미켈란젤로가 큰 실수를 한 셈이다.

미켈란젤로Michelangelo di Lodovico Buonarroti Simoni (1475 -1564)

피에타 / 다비드

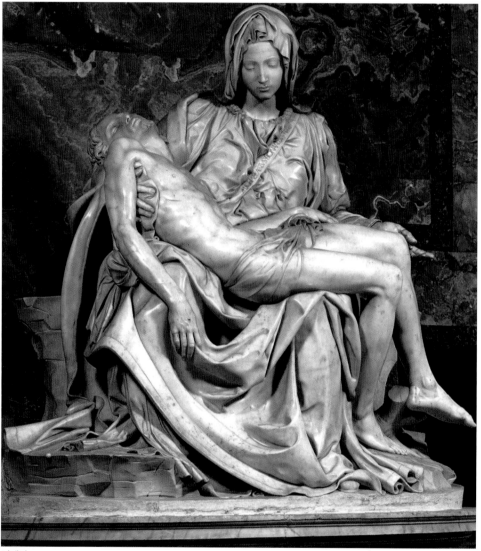

피에타

르네상스 때 천재 미술가 미켈란젤로는 위대한 조각가인 동시에 화가이며, 건축가였다. 레오나르도 다빈치보다 23살 아래인 그는 레오나르도 다빈치가 죽은 후 45년을 더 살면서 〈피에타〉와 〈다비드〉, 시스티나 성당의 〈천지 창조〉와 〈최후의 심판〉, 〈베드로 성당의 돔〉 같은 헤아릴 수 없는 걸작들을 남겼다.

미켈란젤로는 토스카나 아레초 근처에 있는 산간벽지 카프레세에서 태어났다. 일찍 어머니를 여의는 바람에 유모의 보살핌 속에서 자랐는데, 유모의 남편이 석공이어서 어린 시절부터 작업장을 드나들며 돌이 새로운 형상으로 바뀌는 과정을 즐겨 보곤 했다.

그의 가문은 한때는 귀족이었지만, 아버지는 가난한 마을 행정관이었다. 미켈란젤로는 피렌체의 실세인 메디치 가문이 산마르코 성당 정원에 세운 조각학교에 입학했는데, 그곳에서 로렌초 메디치의 적극적인 후원을 받으며 조각에 전념할 수 있게 되었다.

로렌초는 미켈란젤로를 자기 집에 초대해 같이 살면서 메디치 가문이 수집한 고전 미술 수집품을 공부시켰다. 그리고 대표적인 지성인이라 할 수 있는 철학자, 문인, 예술가들과 접촉할 기회를 주었다. 이때 미켈란젤로가 조각한 〈십자가의 예수〉를 기증하는 조건으로, 생 스피리트 사원에서 시체를 해부해 인체의 구조를 공부할 수 있는 특전도 부여받았다.

그런데 이처럼 강력한 후원자였던 로렌초 데 메디치가 사망하자, 미켈란젤로는 로렌초 아들들의 멸시를 견딜 수가 없어서 피렌체를 떠날 수밖에 없었다. 미켈란젤로의 천재성을 알아본 추기경 라이리오는 미켈란젤로를 로마로 초청했다. 때마침 로마에 체류 중이던 프랑스 생드니 수도원장인 장드 발레르는 자신의 무덤을 장식하기 위해 미켈란젤로에게 피에타를 주문했다.

미켈란젤로가 조각가로 인정받게 된 것은 바로 이 〈피에타〉덕분이다. 1498년부터 1499년 사이에 제작해 스물다섯 살에 〈피에타〉를 완성한 미켈란젤로는 육체의 아름

다움은 내면의 아름다움과 순수한 영혼이 만드는 것이라고 생각했다. 그의 조각에는 이러한 점이 구현된 것 같다.

그리고 4년에 걸쳐 제작된 이 작품은 주문자인 장드 발레르의 무덤에 가지 않고 성 베드로 성당에 남게 되었다. 지금도 바티칸 베드로 성당 입구에 있는데, '피에타'는 이탈리아어로 슬픔, 비탄을 의미한다. 특히 그리스도의 죽음을 맞은 성모 마리아의 슬픔을 뜻하며, 기독교 예술을 대표하는 주제 중의 하나이다.

마리아가 십자가에서 내려온 죽은 예수를 무릎에 안은 채 깊은 슬픔에 빠져 있다. 세상에서 가장 비통한 여인은 자식을 잃은 어머니이다. 성모는 사랑하는 자식과의 이별을 차마 받아들일 수 없어 싸늘하게 식은 아들의 시신을 차마 폭으로 감싸고, 손가락 하나 움직일 기운이 없는데도 자식의 겨드랑이 속에 손을 넣어 품 안으로 끌어안는다. 아들을 조금이라도 더 품에 안고 싶은 간절한 어머니의 심정이 보는 이에게도 저절로 느껴진다.

〈피에타〉 상이 처음 피렌체 시민들에게 공개되었을 때 사람들은 감탄을 금할 수 없었다. 그때부터 미켈란젤로는 조각가로서 천재성을 인정받게 되었다. 극찬을 받은 것만큼 비난도 있었다. 어머니 마리아가 젊은 처녀 같아 보이는데 이것은 조각가로서 큰 실수가 아닌가 하는 것이다. 그러자 이에 대한 미켈란젤로의 대답이 또한 걸작이었다. '청결하고 순수한 마음으로 살아가는 여자는 늙지를 않는다'고 맞받아친 것이다.

젊은 미켈란젤로는 특별히 이 작품이 마음에 들었는지, 사람들의 눈에 잘 띄는 성모 어깨에서 앞가슴으로 내려뜨린 띠에 자신의 이름을 새겨두었다.

미켈란젤로의 조각품 중에 또 하나의 걸작이 있다. 피렌체 시의회는 피렌체를 잊을 수 없어서 돌아온 미켈란젤로에게 〈다비드〉 상을 조각해 달라고 부탁했다. 당시 피렌체는 외세가 넘봐 정치적으로 어려운 상황이었으므로, 구약에 나오는 영

웅 다비드를 모범으로 삼아 단결을 도모하려고 한 것이다.

다비드는 매서운 눈초리로 골리앗을 노려본다. 그는 한쪽 발을 내디딘 채 적장 골리앗을 겨냥하며 호흡을 고른다. 한 손은 돌을 불끈 쥐고 다른 손은 투석기를 잡아 어깨에 얹었다.

미켈란젤로는 다비드의 손을 유난히 크고 힘줄도 불끈 튀어나오도록 연출했다. 다비드가 용감하고 힘이 넘치는 남자라는 사실을 강조하기 위해서였다. 팽팽하고 도전적인 목선과 근육질의 몸, 투지에 불타는 눈은 인간의 한계를 뛰어넘은 영웅의 모습 그 자체이다. 이 역시 재질이 대리석인데, 선배 두치오가 쓰다 버린 대리석을 가져와 재료로 썼다고 한다.

레오나르도와 마찬가지로 미켈란젤로도 평생 미혼으로 살았다. 그러나 말년에 비토리오 콜로나 부인에게 정신적인 사랑과 종교에 관한 시를 써서 바치기도 했다고 한다.

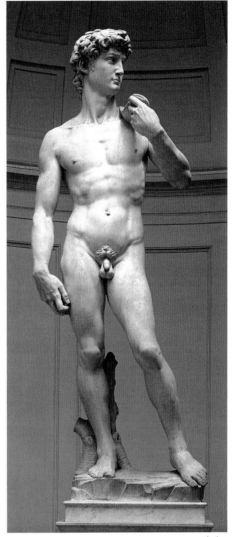

다비드

조반니 로렌초 베르니니_{Giovanni Lorenzo Bernini} (1598-1680)

아폴로와 디프네

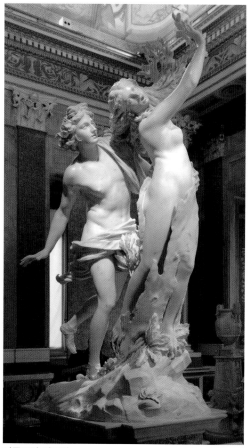

아폴로와 디프네

　조반니 로렌초 베르니니는 바로크 건축과 조각으로 명성을 얻었다. 바티칸의 성
베드로 성당 광장Piazza에 양팔로 우리를 포용하듯이 서 있는 건축물들과 로마의 수
많은 분수가 대부분 베르니니의 작품이다.

그는 어릴 때부터 신동 소리를 들을 만큼 위대한 조각가요, 화가인 동시에 극작가이며, 작곡가였다. 그러나 우리는 그를 대리석을 떡 주무르듯이 매만져 찬란한 역사적 작품을 남긴 조각가로만 알고 있다. 그의 조각 작품 중에서 가장 뛰어난 작품이바로 이 〈아폴로와 디프네〉이다. 이 작품은 요정 디프네가 월계수로 변하면서까지 죽음으로 아폴로의 끈질긴 추적을 막았다는 그리스 신화를 담고 있다.

베르니니는 아폴로의 손아귀에 잡힐 것 같은 순간, 디프네의 피부가 월계수 껍질이 되고 손가락들과 머리카락들은 나뭇가지로 변하는 장면을 극적으로 묘사했다.

페레우스의 딸인 디프네는 태양신 아폴로의 첫사랑이었다. 디프네를 보자마자 아폴로는 사랑에 빠졌다. 그리고 그녀와 결혼하기를 원했다. 그는 별처럼 반짝이는 그녀의 눈을 보고 입술을 보자마자 입을 맞추고 싶었다. 그는 그녀의 모든 것에 반했다. 그녀의 숨겨진 매력은 더욱 놀라울 것이라고 상상했다.

그러나 디프네는 바람의 숨결보다 더 빠르게 달려 도망쳤다. 한 남자는 희망을 품고, 한 여인은 두려움으로 달렸다. 그러나 쫓는 자가 사랑의 날개의 도움을 받아 더 빨랐다. 뒤따라온 아폴로가 어느새 그녀의 발꿈치 가까이 닿았고, 디프네의 허리에 손을 대자, 그녀는 소리를 지르며 몸을 틀었다. 그리고 디프네가 공포에 질려 뒤돌아보는 순간, 디프네는 월계수 나무로 변했다.

베르니니는 이 극적인 장면을 포착한 것이다. 그리고 아폴로의 얼굴에서 드러났던 기대에 찬 희망이 절망으로 변하며 얼어붙어 버린 격정을 잘 보여주고 있다. 이는 디프네가 비명을 지르며 눈물을 흘리고 나무로 변하는 비정한 모습과 대조가 된다.

디프네의 몸 오른쪽 반은 아름다운 여체의 곡선미를 유감없이 드러내고 있다. 그녀의 부드러운 젖가슴은 아직 월계수 나뭇가지로 변하지 않았다. 그런데 왼쪽 몸은 이미 월계수 나무로 변해 뿌리가 내려졌고, 탁한 나무껍질이 덮여 극명한 대비를 이루고 있다.

오귀스트 로댕Auguste Rodin (1840 -1917)

키스

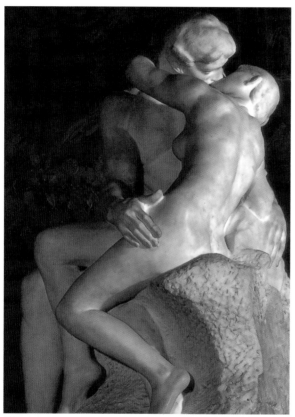

키스

로댕은 미켈란젤로 이후 최고의 조각가로, 이전에 조각할 때 지켜야 했던 원칙을 폐기하고 인간을 새롭게 해석하는 방편을 마련한 현대 조각의 선구자였다. 그는 르네상스 시대 도나텔로와 미켈란젤로의 조각 작품을 통해 많은 영감을 얻었다. 사람들은 그의 손을 '신의 손'이라고 했다. 그의 조각 작품으로는 〈키스〉이외에 〈칼레의 시민〉, 〈생각하는 사람〉 등 수많은 걸작이 있다. 두 남녀의 얼굴이 포개어져 키스하는 장면은 정말 실감이 난다. 조각가가 작품에 생명을 불어넣어 열정이 절로 느껴진다.

〈키스〉는, 여성이 남성의 몸을 힘차게 끌어안고 몸을 밀착하며 정열적인 키스를 하는 데 반해 남자는 강한 체구와는 어울리지 않게 피동적으로 애인을 대하고 있다. 일반적으로 남자가 능동적이고 여자가 수동적이지만, 여자가 사랑에 깊이 빠지게

되면 정신과 육체가 몰두하게 되는 것 같다. 그런 경우 남자가 부담스러워하기도 한다.

이 작품은 사랑과 키스의 정감이 실감이 나는 동시에 시적詩的인 감정도 불러일으킨다. 로댕은 단테의 《신곡》 중 〈지옥〉편에 나오는 파올로와 프란체스카의 비련으로부터 힌트를 얻어 이 작품을 제작했다고 한다.

프란체스카는 리미니의 군주인 지안 치오토 말라데스타와 약혼한 사이다. 그러나 그녀는 지안 치오토의 남동생과 함께 돌 위에 앉아 사랑의 시를 읽다가 그의 정부가 되어 버린다. 이 사실을 알게 된 형은 약혼녀가 남동생과 키스하는 장면을 보고 살인을 저지른다. 바로 이 장면을 로댕이 조각했다. 그런데 로댕은 두 남녀를 돌 속에서 완전히 해방시키지는 않았다.

이 작품의 여자 모델은 로댕의 조수이면서 제자이고 연인이었던 카미유 클로델이다. 두 사람은 스승과 제자이면서 사랑하는 사이였으므로 클로델은 몸과 마음을 로댕에게 다 바쳤다. 그러나 로댕에게는 젊었을 때부터 부인처럼 함께 살며 헌신해왔던 로즈라는 여자가 있었으므로 그 여자를 버릴 수가 없었다. 그래서 이 조각 작품처럼 여자의 열렬한 사랑에 함께 하지 못하고 부담스러워했다.

결국 로댕은 젊고 재색이 뛰어나며 예술적 감각을 충분히 갖춘 클로델을 포기하고, 로즈를 선택했다. 세간의 이목이 부담스러웠던 것이었는지, 아니면 로즈에 대한 의리 때문이었는지 궁금하다.

카미유 클로델Camille Claudel (1864-1943)

왈츠

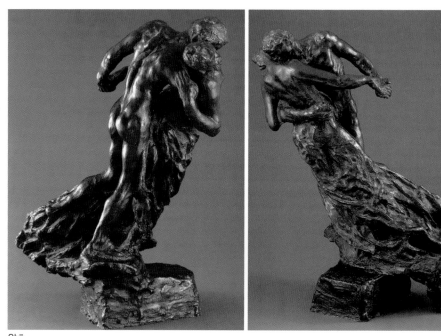

왈츠

　카미유 클로델은 〈생각하는 사람〉을 조각한 로댕의 동료 조각가요, 모델이며, 연인이었다. 그녀는 청동으로 〈왈츠〉를 조각했다. 조각 속의 남녀는 한쪽으로 기울어진 채 몸을 밀착시키고 춤을 춘다. 여성은 몸을 쓰러질 듯 완전히 남성에게 기대고 있다.

　카미유 클로델이 이 작품을 제작했을 때는 로댕과 헤어진 후다. 클로델은 열아홉 살의 나이로 스물한 살이 많은 로댕을 만나 그의 조수가 된 후, 두 사람은 뗄 수 없는 그런 사이가 되었다. 그런데 로댕은 부와 명성을 얻게 되자 오랫동안 부인처럼

자신을 지켜준 여인에게로 돌아갔다. 클로델을 자기 작품의 모델로 이용했을 뿐만 아니라, 육체와 정신마저 다 앗아간 후 배신한 것이다. 클로델에게 실연의 아픔은 엄청났다. 그가 로댕에게 쓴 편지는 다음과 같다.

'당신이 여기에 있다고 생각하고 싶어서 아무것도 입지 않은 채 누워있습니다. 하지만 눈을 뜨면, 모든 것이 변해버립니다. 제발 부탁입니다. 이제는 저를 속이지 마세요.' 카미유는 이러한 상실감을 이 작품에서 슬픔과 애절함으로 극대화하고 있다.

작품 〈왈츠〉에서 몸집이 가냘픈 여자가 남자에게 매달려 사랑을 구걸하고 있다. 너무 가련하다. 그녀는 로댕이 자신을 이용했을 뿐만 아니라, 정신마저 빼앗아 갔다는 걸 인정하고 싶지 않았을 것이다. 결국, 그녀는 로댕이 자신의 작품을 훔치고, 죽이려고 한다면서 조현병 증세를 보였다. 변해버린 사랑 때문에 마음의 병까지 얻은 것이다. 나중에는 자신이 조각한 작품마저 부숴버렸다.

이 작품에서도 그녀의 우울증의 흔적이 눈에 띈다. 여자로서의 연약함과 외로운 사랑이 〈왈츠〉를 매개로 잘 드러나 있다. 청동으로 만든 이 조각 작품은 파리의 로댕 박물관이 소장하고 있다.

헨리 무어Henry Moore (1898-1986)

가족

가족

헨리 무어는 20세기 영국의 조각가이다. 그는 종래 조각 전통에 거부감을 느껴 원시 미술에서 이상적인 모델을 찾았다. 추상적 형태의 예술적인 가능성과 조각 재료의 고유한 물질성을 탐구한 추상파 조각가로 인체를 주로 조각했다. 인간의 육체는 고대로부터 현대에 이르기까지 조각의 가장 중요한 주제였다. 사람들은 조각을 통해 인간의 형상을 재창조해 자신을 보는 듯한 즐거움을 체험할 수 있었다. 동시에 인간은 조각가들에게 인간의 육체를 다양하게 해석할 기회를 제공했다.

조각에 있어서 인간의 형상은 그들의 인상이나 개성에 따라 각기 다르게 만들어졌기 때문에 절대적이고 영원한 진선미의 표준은 없다. 그런데도 인간의 형상을 쉽게 알아볼 수 있게 사실주의적으로 만들었다. 그러나 20세기에 와서 입체파와 추상주의 미술 운동을 받아들이게 된 조각가들은 인간의 형상을 복잡하지 않은 단순한 형태로 재창조하게 된다.

추상파 조각가들은 그들이 단순함을 추구하는 까닭은 보다 실질에 가깝게 조각하기 위한 것이라고 한다. 추상파의 조각을 보고 추상적이라고 부르는 것은 잘못이며, 사실주의적이다. 왜냐하면, 사실이라는 것은 외적 형상이 아니다. 사물의 진수이기 때문이다.'라고 설파했다.

이런 입장으로 무어의 〈가족〉을 감상해본다. 작가는 아버지, 어머니, 자식들의 인체를 아주 단순하게 조각했다. 그리고 가족은 끊어질 수 없도록 단단하게 연결되어 있는 것을 표현했다. 가족은 운명공동체라는 것을 말해주고 있다. 그 운명체가 느슨해지면 가족 모두 불행해진다. 청동으로 만든 이 작품은 뉴욕 MOMA에 있다.

알베르토 자코메티 |Alberto Giacometti (1901-1966)

걷는 사람

걷는사람

자코메티는 스위스의 조각가인 동시에 시인이다. 이탈리아에서 유학을 했으며, 파리에서 입체파의 영향을 받았다. 그의 조각 중에서 가장 유명한 것은 〈걷는 사람〉이다. 2010년 1억 430만 달러에 팔리면서 미술작품 중 최고가로 기록을 세웠다.

자코메티는 정신적인 위기 상황에서 좌절하게 된 인간의 불안을 섬세하게 통찰하며 이를 표현했다는 평을 받는다.

이 조각 작품처럼 부피감은 거의 없고 골격만 앙상한 인체가 자코메티 작품의 가장 큰 특징이다. 2차 대전을 겪은 그는 전쟁의 상처로 신음하는 사람들을 보면서 인간이라는 존재의 가벼움에 절망했다. 사람은 누구나 상처받기 쉬운 나약한 존재이기 때문이다.

이와 같은 이유로 자코메티는 철사 가닥 같은 가늘고 긴 인체를 표현해 극한 상황에 놓인 인간의 고독한 실존을 형상화했다. 아주 작은 충격에도 부서질 듯한데 작품은 실제 사람 키와 비슷하게 183센티이다. 사람 몸의 실제 크기와 유사하게 제작되어 나약한 인간의 내면을 보여주고 있다.

고독과 연약함, 그리고 세상 속에 홀로 남겨져 위태롭게 서 있는 듯한 자코메티의 작품들은 어디에서도 편히 쉴 곳 없는 우리 모습을 그대로 보여주는 듯해 씁쓸하다. 〈걷는 사람〉은 청동으로 조각한 작품인데 어느 개인이 소장하고 있다고 한다.

그림 출처

문화재청

이뮤지엄

국립고궁박물관

참고 문헌

김선현. 「화해」. 앤트리, 2016년.

김선현. 「그림의 힘」. 8.0(에이트포인트), 2015년.

나가노 쿄코. 「욕망의 명화」. 최지영 역. 북라이프, 2020년.

릴리스. 「그림 쏙 세계사」. 김순애 역. 지식서재, 2020년.

민병삼. 「단원 김홍도」 장편소설. 우석, 2004년.

민병삼. 「혜원 신윤복」 장편소설. 우석, 2002년.

백인산. 「우리 문화와 역사를 담은 옛 그림의 아름다움-간송미술 36_회화」. 컬처그라퍼, 2014년.

스테파노 추피. 「ABC 화가 순으로 보는-미술사를 빛낸 세계 명화」. 한성경 역. 마노니에북스, 2010년.

송동훈. 「그랜드투어」 1~3. 김영사, 2015년.

양정무. 「난처한 미술 이야기」 1~5. 사회평론, 2016년.

이명옥. 「미술에 대해 알고 싶은 모든 것들」. 다빈치, 2004년.

오가베 마사유끼. 「청소년을 위한 명화 감상의 길잡이」. 주혜란 역. 이른아침, 2002년.

이이표. 「한국미를 만드는 법」. 이지출판, 2013년.

오주석. 「오주석의 한국의 미 특강」. 솔출판사, 2003년.

오주석. 「오주석의 옛 그림 읽기의 즐거움」 1, 2. 솔출판사, 2006년.

유홍준. 「화인 열전」 1, 2. 역사비평사, 2001년.

유홍준. 「완당 평전」 1, 2. 학고재, 2002년.

이정명. 「바람의 화원」 1, 2 장편소설. 밀리언하우스, 2004년.

이주헌. 「서양화 자신 있게 보기」. 학고재, 개정판 2017년.

이주헌. 「화가와 모델」. 예담출판사, 2003년.

우지현. 「나를 위로하는 그림」. 책이있는풍경, 2015년.

유마리. 「불교회화」. 솔, 2005년.

이충렬. 「천년의 화가 김홍도-붓으로 세상을 흔들다」. (주)메디치미디어, 2019년.

조이한, 진중권. 「조이한 진중권의 천천히 그림읽기」. 웅진출판, 2003년.

조정육. 「가을 풀잎에서 메뚜기가 떨고 있구나」. 고래실, 2002년.

조정육. 「꿈에서 본 복숭아꽃 비바람에 떨어져」. 고래실, 2002년.

장 프랑수아 셰뇨. 「명작 스캔들」. 노희경 역. 이숲, 2014년.

차홍규, 김성진. 「알수록 다시 보는 서양미술 100」. 미래타임즈, 2001년.

최승규. 「한 권으로 보는 서양미술사 100장면」. 한명출판, 1996년. 개정증보판 2002년.

최영도. 「아는 만큼 보이고 보는 만큼 느낀다」 1, 2. 기파랑, 2018년.

케네스 클라크. 「그림을 본다는 것」. 엄미정 역. 엑스오북스, 2012년.

하비 래클린. 「스캔들 미술사」. 서남희 역. 리베르, 2009년.

허균. 「나는 오늘 옛 그림을 보았다」. 북폴리오, 2004년.

허균. 「허균의 우리민화 읽기」. 북폴리오, 2007년.

허균. 「옛그림을 보는 법」. 돌베개, 2013년.

E. H. 곰브리치. 「서양미술사」. 백승길, 이종승 역. 도서출판 예경, 1997년. 개정증보판 2010년.

「세계의 명화」 1~6권. 삼성이데아, 1988년.

미술 속으로 산책

할아버지가 손자에게 들려주는 미술 이야기

1판 1쇄 인쇄 2022년 2월 16일
1판 1쇄 발행 2022년 2월 21일

지은이 정창환
발행인 김소양
디자인 권효선
마케팅 이희만

발행처 열린지평
출판등록번호 제 321-2010-000113호
출판등록일자 1998년 6월 3일

주소 경기도 광주시 도척면 도척로 1071
마케팅팀 02-566-3410 / 편집팀 031-797-3206 / 팩스 02-6499-1263 / 031-798-3206
홈페이지 www.wrigle.com / 블로그 blog.naver.com/wrigle

값은 표지에 있습니다.
ISBN 978-89-6426-102-6 03650

잘못 만들어진 책은 구입하신 서점에서 교환해드립니다.